상페의 어린 시절

 이 책은 실로 꿰매는 정통적인 사철 방식으로 만들어졌습니다.
사철 방식으로 만든 책은 오랫동안 보관해도 손상되지 않습니다.

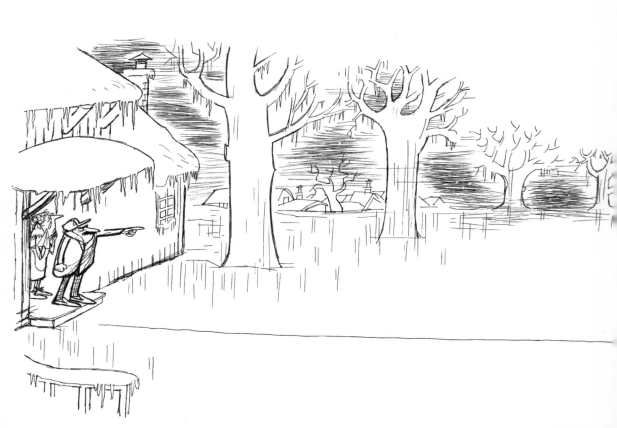

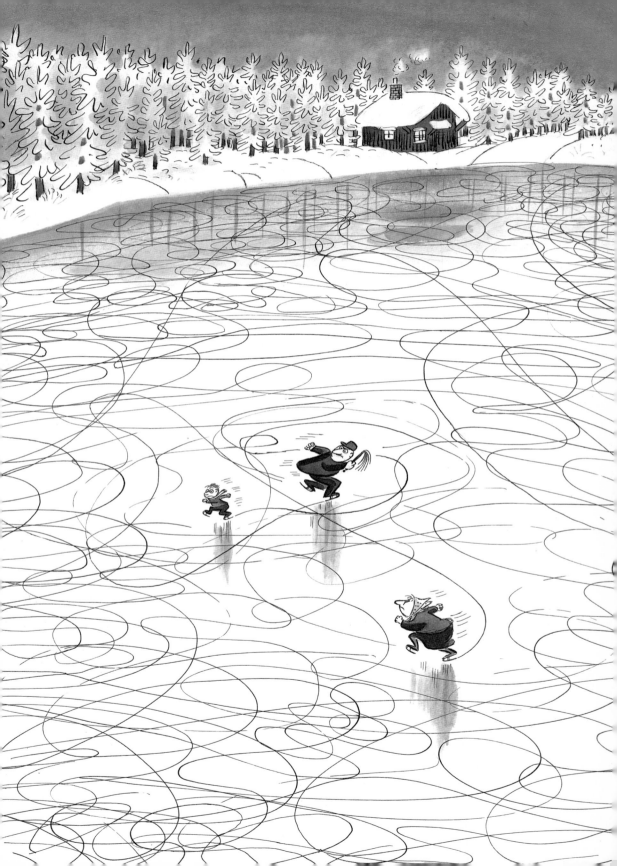

상페의 어린 시절

장자크 상페 지음 양영란 옮김

미메시스

조용히들 해! 고집부려도 소용없어. 네 녀석들이 엊저녁에 내 안경을 깨뜨렸으니, 물놀이는 꿈도 꾸지 마.

아버지와 난 잠시 집을 비워야 한단다. 우리가 없는 동안 심술부리겠다고 약속해 주렴.

『펀치』, 1958

저 녀석, 또 무슨 짓을 한 거지?

『삼디수아르』, 1956

『마리끌레르』, 1959

이 녀석들이 여러 번씩 뛰어내리는 방법을 생각해 낸 것 같아요!

장난감 가게
『르 도피네』, 1958

1

2

3

우린 지금 애들을 찾고 있어요!

「이시파리」, 1957

『삼디수아르』, 1958

1

2

3

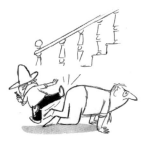

4

5

『파리마치』, 1957

『레퓌블리캥 로랭』, 1962

교실 밖에서도 내내 줄지어 다녀야 한다는 규칙은 너무 바보 같아요!

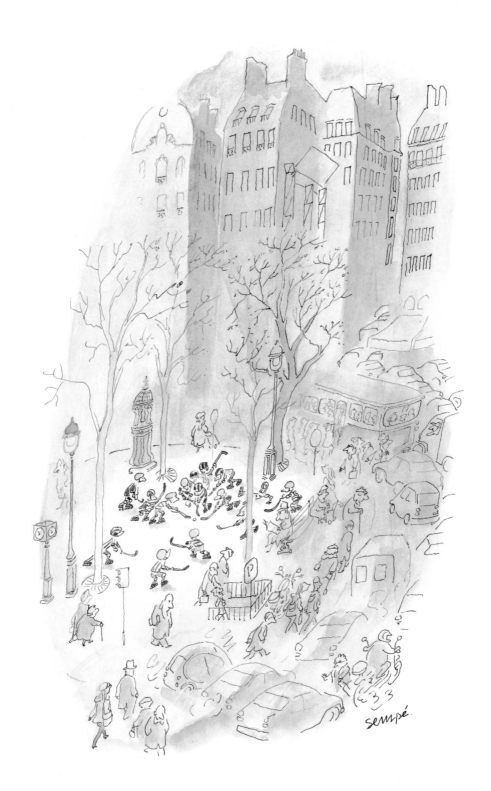

오래도록 장자크 상페는 일찍 잠자리에 들지 못했다. 매일 밤, 그가 아주 어린 아이였던 보르도에서조차, 부모님 때문에 시끄럽고 소란스럽기만 한 저녁 시간의 불안감을 라디오로 달래야 했다. 레이 벤투라 악단의 연주를 들으며 상상의 세계로 도피한 그는 현실 세계 옆에 또 하나의 세계를 만들었으며, 절망으로 몰아가는 고통스러운 현실로부터 자신을 위로해 줄 새로운 삶을 꿈꾸었다.

이제는 본인의 입으로 스스럼없이 말한다. 모든 정황으로 볼 때 그의 말은 믿을 만하다. 어른이 되기 위해 무진 애를 썼지만 장자크 상페, 그는 자신이 지닌 희한한 현실 도피 능력을 벗어던지지 못했다고, 덕분에 지금 이곳에 얌전하게 있는 것 같아도 끊임없이 다른 곳으로 옮겨 갈 수 있다고 말이다.

솔직히 그런 기질이 우리네 인생살이를 수월하게 해주리라는 법은 없다. 하지만 그의 현실을 벗어나는 이런 능력이 독자들에겐 얼마나 다행인가! 치약이나 포도 농장 증류기 급수 조절 장치 판매원으로 일하는 대신 집요한 현실 도피 경향을 해학 넘치는 그림 그리기 쪽으로 집중 투자하여, 결과적으로 그가 좋아하던 뛰어난 미국의 삽화 대가들이 간 길을 따라가게 되었으니 독자 입장에서는 어찌 축하할 일이 아니겠는가.

상페가 묘사하는 아이들은 나이가 제각각이다. 또한 어린 여자아이들이 주를 이루지만 가끔씩은 어린 남자 아이들도 등장한다. 그런가 하면 하늘을 날고 싶어 하는 중견 월급쟁이, 자전거를 타고 시장을 보는 부인들도 등장한다.

그의 인물들은 상상의 세계에 대한 갈증을 충족시키기엔 너무도 규격화한 세계 속에서 따분해하고 지루해하지만, 잠시나마 주어진 상황이 주는 무게를 잊을 수 있는 역량을 지니고 있음을 느낄 수 있다. 공터에 버려진 고물 자동차에 앉아 레이서라고 상상을 하기도 하고, 청소년 선교회 시설의 잔디밭에서 뛰면서 프랑스 국가 대표 축구팀의 센터로 질주하는 자신의 모습을 그려 보는 이들에게서는 거드름을 피우는 따분한 어른들의 태도가 전혀 나타나지 않는다. 이들은 눈 깜짝할 정도의 짧은 순간이나마 잔인한 현실 세계로부터 도망칠 줄 알기 때문이다.

상페의 아이들은 자기 그림자가 무서워 도망을 치건 해변을 향해 달려가건 또 장난칠 궁리를 하건 — 초기 그림에서도 이미 이러한 특성이 나타나 있어 우리를 놀라게 한다 — 어김없이 순진무구한 무사태평의 행복감을 전해 준다.

지나치게 근엄한 우리의 정신세계를 향해 조심스럽게 얼굴을 내미는 반면교사라고 할 수 있을 상페의 아이들은 짧은 휴식 시간 동안만이라도 너그러움과 감수성으로 인간을 바라보라고 옆구리를 쿡쿡 찌른다.

마르크 르카르팡티에

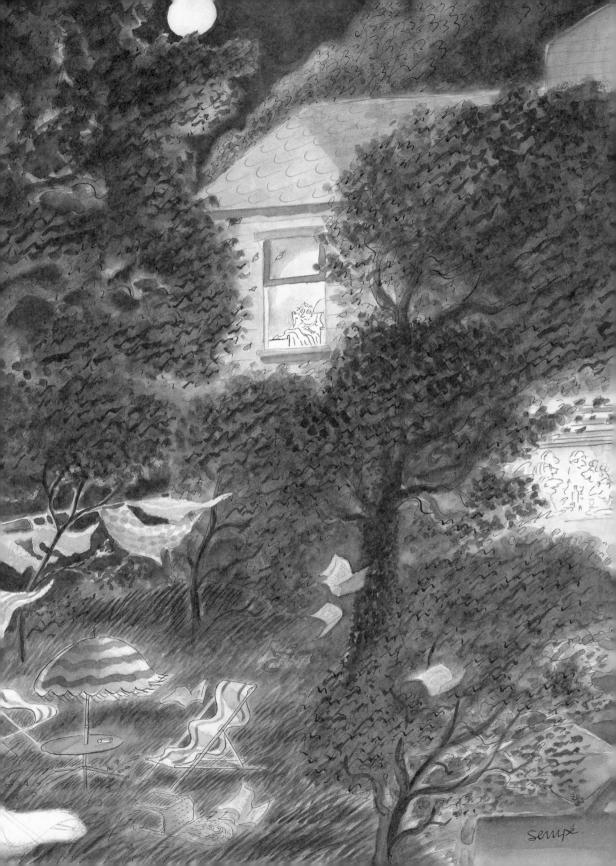

Sempé.

「이런, 난 아무 말도 하지 않은 겁니다.」

인터뷰: 마르크 르카르팡티에(전 『텔레라마』 편집장 겸 대표)

마르크 르카르팡티에 (L) 혹시 젖먹이 시절을 기억하십니까?

장자크 상페 (S) 네, 물론이지요. 누구한테 들어서 아는 건지는 모르겠지만, 난 보르도에서 제일 예쁜 아기였답니다!

L 보르도에서 제일 예쁜 아기요?

S 그래요. 무슨 대회가 있었다지요, 아마. 어머니가 나를 데리고 참가하셨던 모양입니다. 당시에 제일 예쁜 아기란, 한마디로 끔찍하죠. 영양이 풍부한 젖을 너무 먹어 뒤룩뒤룩 살이 찐 아기를 가리키는 말이었으니까요. 밉고 투실투실할수록 예쁜 아기라고 했어요. 그런데 내가 바로 그 감투를 썼지 뭡니까. 보르도에서 제일 예쁜 아기로 선발되었으니까요! 난 허여멀겋고 피둥피둥한데다 몰랑몰랑했어요. 끔찍하죠. 눈동자도 밝은 색깔에다가 머리까지 금발이었다고요! 그런데 결국엔 그 감투를 벗어야 했어요. 벼룩에 물린 자국이 있었는데, 사람들이 그걸 성홍열 아니면 수두라고 오해했거든요. 어머니는 아주아주 화가 났지요. 그래요, 난 눈뜨고 보기 어려울 정도로 끔찍했지만, 그래도 지금 당신 앞에 있는 이 사람이 한때 보르도에서 제일 예쁜 아기로 뽑혔던 건 틀림없는 사실입니다. 비록 곧 그 자격을 박탈당했지만 말이죠.

L 어린 시절에 관한 다른 기억은 없습니까? 그보다 덜 가슴 아픈 기억 말입니다…….

S 글쎄, 기억이라고 할 만한 것이 유감스럽게도 별로 없네요! 솔직히 내 어린 시절은 대단히 즐거웠다고는 할 수 없어요. 오히려 암울하고 상당히 비극적이었죠. 부모님은, 그 딱한 양반들은 최선을 다했어요. 정말입니다. 단 한순간도 부모님을 원망한 적 없어요. 그분들은 그저 힘자라는 대로 사셨으니까요. 그래도 아들을 얼싸안아 주는 친구 엄마들을 볼 때마다 억장이 무너져 내렸죠. 난 늘 얻어맞기만 했으니까요! 어머니가 자주 쓰는 표현이 있는데, 내가 보르도식 억양까지 곁들여서 말해 볼게요. 〈이리 와. 이리 오래도. 내가 네 놈 따귀를 한 대 갈기면 이 벽도 네 따귀를 갈길 거야.〉 무슨 말인고

23

하니, 엄마가 나를 너무 세게 때려서 벽에까지 가서 머리를 부딪치면 결국 두 번 얻어맞는 거나 마찬가지다, 이런 말이죠. 한 번은 가면서……

L 다른 한 번은 오면서…….

S (웃음) 그렇죠, 바로 그겁니다! 아, 하지만 그 정도는 아무것도 아닙니다. 그래요, 정말 난 하나도 즐겁지 않은 어린 시절을 보냈어요. 그래서 이렇게 즐거운 것들을 좋아하게 됐을 겁니다.

L 좀 더 구체적으로 말해서, 어떤 어린 시절을 보내셨습니까?

S 뭐, 이런 식이죠. 난 아버지 상페 씨를 무척 좋아했지요. 양아버지인 그분을 참 좋아했지만 절대로 표현할 수 없었어요. 왜냐고요? 아버지를 몹시 미워하던 어머니 때문이에요. 어머니는 사실상 내가 아버지를 사랑하지 못하게 방해를 한 셈이죠. 몹시 슬펐어요. 정말로 양아버지를 좋아했거든요. 대하기 쉽지는 않았지만 그래도 그분이 좋았어요. 그런데 말입니다, 그분에게는 일생일대의 불운이 따라다녔어요. 알코올만 들어갔다 하면 정신이 돌아 버리셨거든요. 양아버지는 영업 사원이었습니다. 파테 통조림 같은 자질구레한 생활필수품들을 파셨죠. 구멍가게에 참치 통조림 세 개, 정어리 통조림 두 개, 멸치 통조림 한 개 정도만 팔아도 그걸 축하한다며 근처 술집으로 달려가 한잔하시곤 했어요. 양아버지에게 식전 반주는 독이나 마찬가지였죠. 몸이 받아들이지 못했으니까요. 눈만 봐도 알 수 있었어요. 나는 그걸 지켜보죠. 내 생활이었으니까요. 아버지가 식탁에 앉아 식전 반주를 드시는 걸 고스란히 지켜보았단 말입니다.

L 그리곤 이내 정신 줄을 놓는 광경을 보았겠군요.

S 네. 바로 그겁니다. 우선 눈빛이 달라지셨죠. 취한 건 아니었어요. 아무렴요, 아버진 전혀 취하지 않았죠. 하지만 평소의 아버지는 아니었어요. 가엾은 그분은 알코올을 견디지 못했어요. 난 늘 자전거에 견본 상품들을 싣고 다니던 양아버지가 어찌해서 용케도

얼굴이 엉망이 될 정도로 자빠지거나 전차에 치이지 않았는지 지금까지도 궁금해요. 도저히 알 수 없는 수수께끼죠. 그저 달인이었다고 생각하는 수밖에요.

L 흐트러진 매무새로 집에 돌아오는 달인이셨겠죠?

S 그렇죠. 한때 난 일종의 순교자처럼 살았어요. 나한테 약간 영매 기질이 있었거든요. 진짜 영매가 나에게 그런 능력이 있다고 알려 주었는데, 처음엔 잘 몰랐어요. 하지만 언제부턴가 나한테 그런 능력이 있다는 걸 알게 됐죠. 아주 특별한 실전을 통해서요. 자발적인 의지와는 무관한 실전이었죠. 그게 그러니까 난, 매일, 정확히 오후 4시 15분 전만 되면 그날 저녁에 부모님 사이에 한바탕 다툼이 벌어질지 아닐지를 알 수 있었어요. 부부 싸움이란 건 절대 규칙적으로 벌어지는 게 아니지 않습니까. 사흘 연속 잠잠하다가 이틀 연속 싸운다거나, 반대로 사흘 연속 싸우다가 이틀 연속 잠잠하거나, 뭐 이런 식이죠. 어쨌거나 우리 부모님 사이의 싸움도 늘 불규칙했어요. 상페 씨가 교외의 식료품점에 물건을 팔았느냐 못 팔았느냐에 달려 있었죠. 정어리, 멸치, 참치 통조림, 오이 피클 같은 것들이 들어 있는 그 작은 가방에……

L 그런데도 그걸 느낄 수 있었단 말이죠?

25

S 왜 그런지는 몰라요. 좌우지간 정확하게 4시 15분 전이면 일종의 충격이 찾아왔어요. 무언가를 느꼈거든요. 그런 날 저녁이면 반드시 두 분이 다투셨어요. 그 느낌은 한 번도 틀린 적이 없어요. 단 한 번도. 그런데 하루는 내 직감이 틀린 거예요. 운이 좋았던 거죠. 그날도 4시 15분 전이 되자 무언가를 느꼈어요. 그래서 당연히 풀이 죽은 채로 까불지도 않았어요. 내가 더 이상 존재하지 않게 된 거죠. 그저 상황을 견디는 거예요. 그런 상태로 집에 돌아왔어요. 아, 정말이지 그럴 때의 난 친구들이 좋아하던 까불이가 아니었어요. 집에 돌아온 후로도 시곗바늘은 계속 돌았죠. 역설적이게도 그 시계엔 켕키나 광고가 새겨져 있었습니다. 켕키나는 식전 반주 상표였거든요. 〈아버지가 만일 저 켕키나를 마셨다면 오늘 저녁 무슨 일이 벌어질까?〉를 궁금해 하면서 그 시계를 바라보는 건 사실 상당히 웃기는 상황이죠.

그건 그렇고, 4시 15분 전에 무언가를 느꼈기 때문에 잔뜩 겁을 먹은 상태였어요. 집에 돌아온 뒤 내내 서글펐어요. 무심한 시곗바늘은 계속 돌아가고……, 아버지는 8시가 넘어도 돌아오지 않으셨어요. 그건 곧 부부싸움이 시작되리라는 신호나 마찬가지였죠. 그렇게 늦으시는 걸로 보아 친구 두어 분과 술집에서 한두 잔 걸치시는 게 분명하니까요. 보통 아버지는 초점이 흐릿한 가운데 눈에서 별난 빛을 뿜으며 집에 돌아오시지만, 신기하게도 비틀거리지 않으세요. 그렇다고 뭐, 단호한 걸음걸이라고 하기는 어렵죠. 자전거를 제자리에 세우는 데도 조금 애를 먹으시니까요.

어쨌거나 그날의 시곗바늘은 계속 돌았어요. 8시가 되었는데도 돌아오지 않았고, 8시 15분이 되어도 여전히 나타나지 않으셨죠. 오늘 저녁은 눈보라가 끝없이 이어지겠다, 생각했지요. 감수할 수밖에요. 하지만 죽고 싶을 정도로 슬펐죠. 8시 반. 드디어 아버지가 도착하셨는데 글쎄, 잉어처럼 쌩쌩한 거 있죠. 베레모도 머리에 얌전히 얹혀 있고요. 아버지는 자전거를 정리하셨죠. 집 안에 계단이 있었는데, 아버지는 늘 계단 아래쪽에 자전거를 세우셨어요. 어머니가 이렇게 말씀하시더군요. 「난 당신이……」 〈오늘도 또 곤드레만드레가 되었으려니 생각했다〉는 거지요. 실제로 어머니는 한바탕 소리를 지를 만반의 태세를 갖추고 계셨어요. 온 동네 사람들이 다 아는 일인 걸요. 그걸 난 견딜 수가 없었지만요. 그런데 그날은 달랐어요. 정말이에요. 아버지가 〈내가 뭐, 어쨌단 말이오?〉라고 물으셨죠. 그러니까 아버지는 완전히 정상이더란 말입니다.

너무 좋아 어쩔 줄 몰랐죠. 첫째, 부부 싸움은 없을 것이고 둘째, 영매로서의 나의 고약한 운명도 이것으로 막을 내렸다. 나에겐 더 이상 앞날을 내다보는 예견 능력이 없다. 내 짐작이 틀렸으니 이 얼마나 근사한 일이냐고 속으로 생각했거든요. 그날 저녁은 평

26

산모 병동 / 산부 병동

온한 가운데 지나갔어요. 내 인생에서 가장 아름다운 저녁 중의 하나였죠. 지극히 정
상적인 저녁이었으니까요. 아니, 한두 차례 따귀를 언어맞았던 것 같기도 하지만, 아니,
아니에요. 모든 것이 아주 순조로웠죠.

다음 날도 4시 15분 전이 되자 또 무언가가 느껴지더군요. 그냥 웃어넘겼어요. 다시 또
영험한 경고가 느껴졌는데, 왜, 아시죠, 그런 거 있잖아요. 이제 그런 건 다 끝났다면서,
그런 예감 따윈 없다면서 무시하려 들었죠. 나에게 내려진 저주가 풀렸다고, 엊저녁에
일어난 일이 그 증거가 아니겠느냐고 생각하면서 말이죠. 학교가 끝날 때까지 내내 까
불다가 방울새처럼 명랑하게 집으로 돌아갔죠. 모든 게 편안해서 기분이 좋았어요. 내
직관이란 것이 보기 좋게 틀렸으니까요. 그런데 그게 아니었어요. 시곗바늘이 계속 돌
아 8시가 되고, 8시 10분이 되고……, 아버지는 8시 반이 되자 돌아오셨죠. 머리에 삐딱
하게 베레모를 얹고 말입니다. 약간 누리끼리해진 두 눈을 게슴츠레 뜬 아버지는 혀가
꼬부라졌는지 말도 제대로 못하셨죠. 아버지와 어머니 사이에서는 곧 끔찍한 싸움이
시작되었고, 두 분은 손에 잡히는 거라면 접시든 잔이든 뭐든 던졌습니다. 다시
절망에 빠졌습니다. 물론 그 싸움 때문이었고요. 게다가 그 어설픈 예견 능력의 저주를
벗어났다고 철석같이 믿었는데, 아니라는 걸 깨달았기 때문이기도 했지요.

응, 알아. 나도 안다고! 벌써 여섯 번이나 똑같은 소릴 하고 있잖니!
털실을 잔뜩 실은 화물선이 물에 가라앉았다고 말이야. 그게 대체 나랑 무슨 상관이라고?

L 그 저주가 계속되었다는 이야기군요.

S 그날이 예외였던 셈이죠.

L 예외 없는 법칙이 없음을 확인시켜 주었군요.

S 법칙의 힘을 약화시켜 주었다고 해야겠죠……. 어쨌거나 단 한 번의 예외였습니다.

L 어릴 적 살던 집이 어땠는지 기억나십니까?

S 살던 집과 아파트가 너무 많아서요! 집세를 못 내 자주 이사를 다니다 보니…….

L 그래도 어디건 방은 하나 있었을 거 아닙니까?

S 한참 지난 다음엔, 그래요, 내 방을 가졌죠.

L 자기만의 방이 있으면 외부로부터 고립이 가능하죠.

S 천만의 말씀! 엘리제 궁을 지키는 경비원을 다 동원한다면 또 모를까, 부모님이 벌이는 요란스러운 싸움판으로부터 비켜나 있기란……. 그런데 이 점만은 확실히 해둡시다. 지나간 일이니까 그저 덤덤하게 이야기할 뿐, 난 부모님을 원망하지 않아요. 두 분은 힘자라는 대로 사셨어요. 내가 두 분 사이에 끼어든 거나 마찬가지죠. 사생아였으니까요. 물론 내 잘못은 아니지만, 부모님 잘못도 아니거든요. 여동생이 하나 있었는데, 한참 지난 다음에야 이복동생인 걸 알았죠. 남동생도 그렇고요. 하여간 두 동생은 신경 발작을 일으키곤 해서 내가 돌봐 줘야 했어요. 그 애들을 달래 줘야 했다고요. 제일 맏이니까요. 어쩌겠어요. 집안은 늘 싸움판이었으니. 그래요. 지옥이 따로 없었죠.

L 부모님은 당신을 이복동생들과 똑같이 대하셨나요?

S 아니죠. 제일 많이 구박을 받았죠.

L 이복동생들과 동질감을 느낀 적은 없나요?

S 그런 거라면 물론 있죠!

L 형제끼리의 동질감……. 같이 장난도 많이 쳤겠군요.

S 우리는 흔히 보르도 공원이라고 하는 공원 근처에 살았고, 남동생과 나는 자주 그 공원에 가곤 했습니다. 공원에 갈 때마다 나한테는 일종의 편집증 같은 것이 발동했는데 뭐고 하니, 나에게 친구가 없다는 걸 아무도 알아서는 안 된다는 거였어요. 그러니까 말이죠, 공원에서 뜨개질하는 부인네들이나 아이들을 데리고 나온 여자들이 나를 보며 친구라고는 하나 없이 이복동생하고만 논다는 걸 몰랐으면 했다는 거죠.
우리에겐 친구가 무지 많다. 그 사람들이 그렇게 믿었으면 했어요. 동생은 이따금씩 나를 미쳤다고 생각했죠. 어른들이 모여 있는 곳에서 갑자기 〈걔네들 저기 온다!〉고 소리 치곤 했거든요. 그러고는 동생을 잡아끌고 전속력으로 달렸지요. 〈걔네들 저기 온다!〉

29

1

2

3

4

5

는 다른 아이들이 우리를 잡으러 온다는 말이었어요. 사실은 아무도 뒤쫓아 오지 않는데 말이에요. 하지만 그럴 때마다 기분이 좋았어요. 〈아마 저 여자들은 나한테 친구가 많다고 생각할 거야〉라고 혼자 생각했죠.

L 그 시절을 살아가는 데 그런 즉흥적인 연극이 도움이 되었나요?

S 물론입니다!

L 말하자면 다른 삶을 꾸며낸 거죠?

S 전적으로 그렇죠.

L 당신이 처한 현실이 부끄러웠기 때문인가요?

S 그런 편이죠. 아주 힘들었던 때를 말해 볼게요. 난 두 군데에서 축구를 했습니다. 한 군데는 청소년 선교회였는데, 그곳 사람들은 우리 부모님을 잘 알았어요. 다른 한 군데는 학교였는데, 거기선 우리 부모님을 몰랐죠. 학교에서는 제법 축구를 잘하는 축이었지만, 청소년 선교회에서는 완전히 숙맥이었어요. 왜냐? 아주 간단해요. 거기선 노상 거짓말을 했거든요. 어떤 특정한 시각이 되면 그날 밤 우리 집에서 싸움이 벌어질지 아닐지를 느낀다고 아까 말씀드리지 않았습니까. 축구 시합이 시작되는 시간쯤이었는데, 일단 그 느낌이 오면 달릴 수가 없었어요. 현기증이 나는가 하면 공에 얼굴을 맞고 넘

어지기 일쑤였죠. 내가 있는 곳이 어디인지조차 모를 정도로 넋이 홀딱 빠져 버렸다니까요.

그럴 때면 친구들한테 뭐라고 둘러댔을까요? 일부러 그런 거라고 했죠. 뛰기가 싫었다고, 그런 거야 아무럼 어떠냐고, 어차피 시시한 시합 아니냐고 말하곤 했어요. 거짓말만 늘어놓은 거죠. 그런 것에 시큰둥한 사람이라는 인상을 주려고 잔꾀를 부린 겁니다. 축구를 엄청 좋아하면서 말이죠. 하여간 그 시각 이후로는 완전히 정신이 나가 있었죠.

L 대단히 오만한 태도였군요.

S 분수에 넘치는 짓이었죠. 그래요. 달리 어쩔 수 있었겠어요? 난 이빨 뽑는 사람처럼 거짓말을 해댔어요. 노상 입에 달고 살았다니까요. 친구들한테 가족끼리 보낸 유쾌한 저녁 시간을 자랑하기도 했지요. 실제로는 매일 지옥 같은 싸움판이었는데도 말이죠.

L 당신은 부모님을 있는 그대로 받아들일 수 있었습니까?

S 부모님을 받아들였느냐고요? 그날 저녁에 끔찍한 다툼이 있을 거라고 느낄 때마다 내가 받는 충격은 엄청났어요. 물론이죠, 난 부모님을 받아들였죠. 끔찍한 건 두 분이 집안 살림살이를 모두 부순다는 점이었어요. 두 분이 싸우면, 난 두 동생을 보호해야 할 뿐만 아니라 어머니도 보호해야 했죠. 어머니는 악을 쓰다가도 곧 도움을 청했으니까요. 그런 모든 것이 너무 괴로웠어요. 그 나머지는, 사실 생각하면 두 분도 딱하죠. 난 늘 〈우리 부모님은 힘자라는 대로 사실 뿐〉이라고 생각했어요. 그래도 먼저 시비를 걸어서 아버지의 화를 돋우는 어머니가 약간 원망스러웠죠.

L 술에 취하지 않은 정상적인 아버지에게도 싸움을 걸었나요?

S 아버지가 정상일 때면 이틀 전 술에 취해 정상적이지 않았던 아버지의 상태를 비난하셨죠.

L 그렇다면 혹시, 당신 부모님을 비판하려는 의도는 전혀 없습니다만, 궁극적으로 그 때문에 무척 창피했다고도 말할 수 있을까요?

S 물론이죠! 네, 그래요. 창피했어요. 충분히 그럴 만했어요. 어머니가 동네 사람 다 듣게 악을 쓸 때면 정말로 부끄러워 죽을 지경이었지요. 정말로요.

L 여러 계층의 자녀들이 함께 공부하는 학교에 다니셨습니까? 당시 공립 학교엔 부잣집 자식들과 가난한 집 자식들이 섞여 있었죠. 혹시 어린 시절에 그와 같은 계층적인 차이를 느끼셨나요? 그리고 그것 때문에 괴로워하셨나요?

S 느꼈느냐……, 분명 느꼈죠. 무슨 말인가 하면, 어린 시절 내내 그 알량한 외판원 직업 말고 좀 더 그럴 듯한 일을 못 찾느냐고 아버지에게 퍼부어 대는 어머니의 비난을 들으

며 자랐습니다. 나는 평범한 직업을 가진 아버지들과 시간을 보내는 친구들의 생활을 상상해 보곤 했죠. 아버지들이 무슨 직업을 가졌건 친구들의 생활은 나보다는 훨씬 나을 것 같았습니다. 내 생활이란 늘 닥치는 대로 때려 부수는 싸움, 서로 상처를 주는 말다툼, 쌓인 빚, 야반도주식의 이사로 이루어졌으니까요.

L 부유한 환경에서 살았더라면 모든 것이 좀 더 수월했을 거라고 보시나요? 당신이 처했던 것 같은 환경에서 태어나는 것과 보르도의 여유 있는 집안에서 태어나는 것 사이에는 어떤 차이점이 있을까요?

S 흔히들 하는 이야기와는 다르게 가난한 서민들은, 물론 그 사람들한테는 그럴 만한 사정들이 있겠지만, 가난하지 않은 사람들, 쪼들리지 않는 사람들보다 훨씬 가혹합니다. 가난한 사람들은 서로를 잘 돕는다, 서로를 존중한다, 기타 등등 그런 소리들을 하죠. 전혀 그렇지 않아요. 그 사람들은 예의를 갖춰 서로를 미워하죠. 아니, 예의 따위도 갖추지 않아요. 그게 아주 힘들죠.

『마리끌레르』, 1956

이상하다, 분명 다 세웠는데. 여섯 놈을 혼냈건만 야단맞은 척하는 두 놈은 누구지?

L 당신이 살았던 동네는 그러니까 주로 가난한 서민 동네였습니까?

S 두 가지 다였죠. 섞여 있었으니까요. 이사를 엄청 자주 다녔거든요!

L 이사를 한 번 갈 때마다 친구들을 모두 잃었나요?

S 아니요. 이사를 간다 해도 같은 동네 안에 살았지요. 전학도 가지 않았고요. 청소년 선
교회에서도 늘 같은 친구들과 어울렸습니다. 하지만 나에 대해 아무것도 모르는 새 친
구들을 사귀기를 꿈꾸었죠.

L 그러니까 이사가 긍정적일 수도 있었겠군요.

S 네. 그런데 유감스럽게도 그렇지 않았지요.

L 행복한 시간, 그런 것이 당신 집에도 있었나요, 아니면 전혀 없었나요?

S (침묵) 맙소사, 정말 대답하기 어려운 질문이로군요. (침묵) 으음……, 분명 있었을 겁
니다. 〈제발 이런 순간이 좀 더 자주 있었으면〉 하고 생각했던 기억이 나는 걸 보니 말
입니다. 그래요, 있었어요.

L 그 행복한 시간이라는 게 다정함이나 부모와의 공감대 형성 같은 건 아니었나 봅니다.

S 그런 것까지는 바라지도 않았어요. 싸움이 잦아든 평온함뿐이어도 벌써 대단한 거였
으니까요.

L 혹시 부모님의 고함 소리와 싸움으로부터 도피할 만한 힘 내지는 배짱이 있었나요?

S 물론이죠! 하지만 힘이나 배짱의 문제가 아닙니다. 난 충분히 힘이 셌어요. 그렇죠, 충분히 셌죠. (침묵) 눈치도 제법 빨랐고요. 그 이야기는 나중에 다시 하죠. 물론입니다! 난 배꼽을 쥐고 웃은 적도 있는 걸요.

L 싸움이 벌어지고 있는 동안에 말입니까?

S 네, 네. 다들 울고불고 난리였지요. 저마다 소리를 꽥꽥 질러 대고요. 그 광경이 너무 부조리하고 이상해서 혼자 깔깔대고 웃었어요. 〈나는 지금 미친 사람들 집에 와 있다! 이 사람들은 모두 미쳤다!〉고 생각하면서요.

L 그러니까 집안에서 일어나는 일에 이따금씩 거리를 두었다, 이런 말씀인가요?

S 깔깔대고 웃기는 했지만 이상하게 마음은 슬펐습니다. 더구나 청소년 선교회에서 친구 녀석을 만날 때면, 녀석이 전날 우리 아버지와 어머니가 요란스럽게 다투었다는 사실을 모두 다 떠벌렸다는 걸 알게 되어 더 서글펐죠.

L 남들이 당신에 대해서 하는 말을 중요하게 생각하십니까?

S 두 말할 필요가 없죠!

L 〈남들이 떠들어 대는 소리〉 따위는 아예 무시하는 사람들도 있거든요.

S 자기 아버지와 어머니가 서로 치고받고 싸우는 걸 보면서도 그걸 무시할 수 있는 사람들이 있을까요? 난 그렇게 생각하지 않아요. 어느 날이었나, 한창 싸움 중이던 어머니가 고함을 지르기 시작했지요. 〈자노! — 자노는 바로 납니다 — 자노! 얼른 좀 오너라. 이 사람이 나를 죽이려고 하는구나!〉 그래서 뛰어가 보니 아버지가 어머니의 따귀를 때리고 있더군요! 하지만 그 딱한 양반이 옳았어요. 어머니가 그 양반을 막다른 골목으로 몰아갔으니까요. 말하자면 어머니는 스스로 매를 번 겁니다. 그래도 달려가서 죽을힘을 다해 어머니를 보호했죠. 당시 마흔다섯이던 아버지는 한창 힘을 쓸 만한 나이였으니까요. 획! 나는 어머니를 빠져나오게 하려고 아버지 쪽으로 나무 받침을 던졌습니다. 머리에 나무 받침을 맞은 아버지는 화가 머리끝까지 나서 나한테 주먹을 날렸습니다. 그 힘이 어찌나 셌던지 칸막이에 아버지 손가락 마디 전부가 찍힐 정도였습니다. 어떻게 해서 그때 아버지가 손을 다치지 않았는지 지금도 잘 모르겠습니다. 좌우지간 그때 난 운이 몹시 좋아서 고개를 약간 숙였죠. 그러지 않았더라면 내 머리가 박살났을 겁니다!

그런 다음에 무슨 일이 있었을까요? 어머니가 그러시더군요. 〈너 지금 무슨 일을 했는지는 알고 있니? 자식이 되어서 아버지를 치다니.〉 덕분에 마당 같은 곳의 한구석에 있

36

던 허드레 연장 보관용 헛간에서 이틀을 보내야 했습니다. 어머니가 내린 벌이었죠. 아, 정말 이상한 일이죠! 어떻게 해서 그 시간을 견뎠는지 잘 모르겠습니다. 그냥 기적이라고 해야겠죠.

L 언제나처럼 당신만의 세계를 상상하며 보내지 않았을까요?

S 실제로 어떤 것들로부터는 보호를 받았습니다. 그다지 대단한 건 아니지만 일화 하나를 들려 드릴게요. 어느 날 재킷이 하나 생겼습니다. 열여덟의 난 그게 세상에서 가장 멋진 재킷이라고 믿었기 때문에, 사람들이 나를 보면서 〈어디에 가면 저렇게 멋진 재킷을 구할 수 있을까?〉 하며 걸음을 멈추지 않는 것이 이상할 정도였습니다. 글쎄, 그랬다니까요. 어쨌거나 그건 아주 근사한 느낌, 아주 근사한 감정이었죠.

행복했어요. 멋진 재킷 한 벌만 있으면 세례식이나 결혼식, 장례식에 두루두루 활용할 수 있으니까요. 저녁 모임에도 나갈 수 있다고 생각했지요. 그때만 해도 저녁엔 주로 어두운 색으로 차려입는다는 관례 따윈 몰랐어요. 요컨대 난 재킷 한 벌만 있으면 모든 행사에 입고 갈 수 있다고 생각했던 거죠. 그러니까 나는 특정 형태의 체제 순응주의 또는 관습 같은 것으로부터 보호를 받았다고 말할 수 있겠죠. 나는 그런 것이 존재한다는 사실조차 몰랐으니까요. 마찬가지로, 나는 온갖 욕망에도 둔감합니다. 사람들은, 그러니까 내가 아는 몇몇은 자동차를 가지고 있었습니다. 나한테는 그게 엄청 대단한 거였습니다. 마치 할리우드 영화처럼 신기했지요. 자기 차를 갖고 있다는 건 영화에나 나올 법한 일, 다른 세상에서나 가능한 일이었거든요. 다른 세상에서나 있을 수 있는 일이니만큼 특별히 나의 욕망을 자극할 까닭도 없었죠. 따라서 나는 그들을 보며 불쾌감을 느낄 이유도 없었고요. 그래요, 불쾌함과는 다른 감정이었어요.

그런가 하면, 나는 무슨 일이 있어도 손등 키스를 배우고 싶었습니다. 무척 멋져 보였거든요. 짐작하시겠지만 내가 자라난 환경에서 손등 키스는 아주 드물었습니다! 그리고 무슨 일이 있어도 셔츠가 손가락 두 마디 정도는 재킷 밖으로 삐져나와야 했으며, 넥타이의 매듭이 완벽해야 한다고 고집을 부렸지요. 그래요, 난 언제나 넥타이를 매고 다녔어요. 어느 날, 어찌된 영문인지는 알 수 없지만 여하튼 넥타이핀을 하나 얻어서 늘 그 핀으로 넥타이를 고정시키곤 했습니다. 그게 무척 자랑스러웠어요!

L 자주 거짓말에 대해 언급하더군요. 거짓말은 우리 인생을 꼬이게 하죠, 안 그렇나요?

S 당연히 그렇죠. 맞아요, 거짓말은 인생을 꼬아 놓죠. 하지만 가끔 거짓말을 할 수밖에 없는 상황이 생기기도 합니다. 아주 고통스러웠던 일화를 하나 소개해 드리죠. 학교에 회비라는 게 있었습니다. 무엇 때문인지는 몰라도 하여간 회비라는 걸 내야했지요. 나

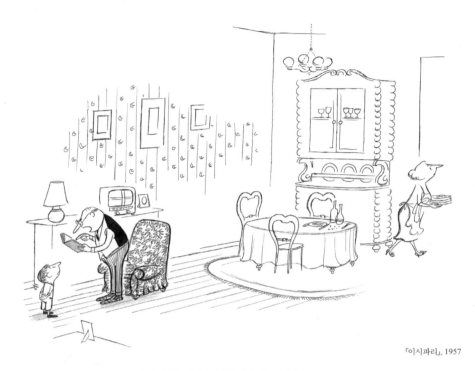

산수 0점! 지리 0점! 국어 0점! 역사 0점!
……어라, 20점? ……뭐야, 회비 20프랑!

는 부모님에게 돈이 없다는 사실을 잘 알고 있었습니다. 그래서 그 돈을 내지 못하고 마감 날이 될 때까지 기다렸습니다. 학교에서는 회비를 내지 않는다고 들들 볶았고요. 마감 날이 되자 용기를 내어 어머니에게 회비 낼 돈을 달라고 했습니다. 그런 요청은 늘 화를 불러오게 마련이었습니다. 그런데 어머니가 어느 시절엔가 모아 두었던 동전들을 찾아내 주시더군요. 이미 사용 가치가 없어진 동전들이었습니다. 나는 학교에 그 낡은 동전들을 가져갔습니다. 그러고는 일부러 그랬다는 듯이 행동했습니다. 덕분에 벌을 받았고요. 모든 걸 내가 뒤집어쓴 거죠. 나름대로 꼼수를 부렸단 말입니다.

L 당신은 늘 꼼수를 부린다는 느낌을 가지고 살았나요?

S (아주아주 긴 침묵) 아뇨. 전혀 그렇지 않아요, 정말이지 전혀 그렇지 않아요.

L 〈꼼수〉라는 말에는 사실 굉장히 여러 가지 의미가 내포되어 있지 않습니까…….

S 가령 너무도 수줍음을 타서 아주 괴로울 때가 있어요. 그놈의 수줍음은 어떻게 안 되

더라고요. 그런데, 이건 확실하게 해둘 필요가 있는데 말이죠, 사실 지나치게 예민한 내 감수성이 제일 문제예요. 그 때문에 아주 멍청이가 되어 버리는 것 같다니까요. 예를 들어 볼게요. 어느 여름 남프랑스에 있는 내 집에서 말벌 한 마리를 목격했습니다. 말벌이라면 특히 질색인데, 이 녀석은 아주 먼 곳에서 날아와 피곤했는지, 빗물받이 홈통 가장자리에 앉아 잠깐 쉬더군요. 그러더니 어둠에 잠긴 컴컴한 부엌으로 들어가 냄비에 담겨 있던 물을 마셨어요. 냄비엔 언제나 물이 담겨 있죠. 물을 마신 녀석은 이내 날아가서 다시금 처음에 앉았던 홈통 가장자리에 내려앉았습니다. 조금 후에 나는 녀석이 떠나는 모습을 지켜보았습니다. 어디로 가는지야 나도 모르죠. 어쨌거나 처음보다 무거운 몸짓으로 날아갔습니다. 잘은 모르지만, 어쨌거나 녀석은 몸에 물을 실었으니 날아갈 때 얼마나 무거웠겠어요. 그 말벌은 대개 정해진 시간에 날아왔습니다. 어디에서 오는지는 알 수 없었지만 하여간 난 녀석에게 주목했습니다.

그러던 어느 날, 녀석이 날아오는 것이 보였습니다. 여느 때처럼 작은 부엌의 홈통 가장자리에 내려앉았죠. 해가 낮게 드리우는 그 시각쯤이면 부엌은 아주 어두웠습니다. 부엌으로 들어가더군요. 마침 나는 커피를 한잔 마시려는 중이었습니다. 그래서 냄비를 꺼내 그 안에 커피를 데우고 있었고, 커피는 곧 펄펄 끓을 정도로 뜨거워졌어요. 아시다시피 커피는 꺼멓죠. 그런데 커피가 아닌 물이 담겨 있어도 꺼매 보이죠. 부엌이 어두웠으니까요. 녀석은 부엌으로 날아와 붕붕거리며 꺼먼 물로 향했습니다. 엄청나게 뜨거운 그 커피로요. 〈바작바작〉 소리가 들리는가 싶더니 즉사하고 말았습니다.

난 아연실색해서 죽은 녀석을 꺼낸 다음 부엌에 있던 조리대 위에 내려놓았습니다. 녀석의 두 날개를 펴주려고 애를 썼는데, 웬걸요, 이미 죽었더라고요. 즉사한 거였죠.

절망감에 사로잡힌 난 별짓을 다했어요. 녀석의 발을 이리저리 움직여 보기도 하고, 녀석에게 인공호흡 비슷한 걸 하기도 했죠. 꽤 오랫동안 그랬던 것 같아요. 녀석이 죽었다는 사실을 도저히 받아들이기 힘들었거든요. 늘 오던 말벌일 뿐이었어요. 난 그저 다른 사람들과 똑같아요. 말벌이라면 질색이었으니까요. 말벌이 아니라 그냥 꿀벌이었다면 좀 더 쉽게 이해가 될지도 모르죠. 그런데 꿀벌이 아니라 말벌이었어요. 녀석은 끈질긴 나의 노력에도 불구하고 살아나지 못했습니다.

도저히 이해할 수가 없었어요. 몇 초 전만 하더라도 모든 건 다 제대로 돌아갔는데, 도대체 무슨 일이 일어난 거죠? 난 녀석에게 물릴 위험까지 무릅써 가며 녀석의 발이며 날개를 이리저리 움직였다고요. 소용없었어요. 정말로 녀석에게 인공호흡 비슷한 것도 해주었다니까요. 이래봐야 소용없는 짓이라는 생각이 들 때까지 제법 오래도록 해

주었지요. 당신이 믿거나 말거나, 난 갑자기 울음을 터뜨렸어요. 녀석을 기다리고 있을 녀석의 친구들 생각이 나더라고요. 그러면서 왜 하필이면 그 비좁고 어두컴컴한 부엌에서 커피를 끓여 마실 생각을 했담, 하고 후회를 했죠.

불쌍한 말벌은 부엌에서 펄펄 끓고 있어서 마시면 맛도 없을 커피와 검은 빛깔 물을 구분하지 못했어요. 내가 녀석을 죽인 거죠. 그 생각을 하니 눈물을 그칠 수 없었어요. 그래요, 이 말벌 이야기는 나한테는 아주 끔찍해요. 〈내가 죽음과 함께한다. 죽음이 나를 통해 말벌을 공격했다. 따라서 녀석의 죽음은 전적으로 내 책임이다〉라는 느낌을 떨쳐 버릴 수 없었으니까요. 내 몸속의 눈물이란 눈물은 모조리 빠져나가도록 울었습니다. 다른 말벌들이 〈어라, 오늘은 그 애가 늦네. 늦는 일이 없었는데. 무슨 일이 생긴 걸까?〉라면서 걱정을 할 거라고 상상했죠. 하지만 난 녀석이 결코 돌아가지 못하리라, 녀석은 기다리고 있는 친구들에게 물을 가져다주지 못할 것이라는 걸 알고 있었습니다. 그래서 닭똥 같은 눈물을 흘리며 황소처럼 꺼이꺼이 울었습니다.

다음 날, 그러니까 그 운명적인 사건이 있고 난 다음 날 나는 수영장에서 아주 예쁜 나비가 익사하려는 광경을 목격했습니다. 아주 더운 날이었죠. 나는 얼른 달려갔습니다. 차가운 수영장 물속으로 들어가면서 냉수 쇼크라도 일으키면 어쩌나 하고 잠시 두려웠지만, 그래도 무사히 그 나비를 잡아서 수영장 가장자리에 놓아주는 데 성공했죠. 녀석을 구한 거죠. 그런데 그 순간 뒤를 돌아보면서, 달려오는 내 발에 밟혀 개미 여남은 마리와 또 다른 나비 한 마리가 압사당했음을 알게 되었습니다. 빨리 걷고 뛰느라 그

녀석들에게는 주의를 하지 못한 거죠. 그렇게 나도 모르게 그 많은 벌레들을 죽이고 나자, 또다시 절망감에 사로잡혔습니다.

게다가 그 멍청한 나비 녀석, 내가 보기에 꼭 죽을 것만 같고 다시는 날갯짓을 하지 못할 것 같았던 그 녀석은 익사 위험에서 벗어나 날개가 보송보송해지자 또다시 수영장 물을 향해 날아가는 게 아니겠습니까. 그 꼴을 보니 어이가 없어서 그냥 녀석 멋대로 하도록 내버려 두었죠. 그런데 이건 정말이에요. 내 발에 깔려서 그때까지도 버둥거리던 개미들을 보고는 아연실색하지 않을 수 없었다니까요. 아, 나비도 한 마리 있었지요. 정말이지 내 자신이 우스꽝스러웠죠. 스스로에게 정말로 멍청한 놈이라고 아무리 비난을 퍼부어도 소용없었죠. 절망감이 사라지지 않는 걸 어떡합니까. 내가 느끼는 슬픔은 아주 엄청났어요.

ㄴ 방금의 그 슬픔은 어린 시절에 느끼는 슬픔과 비슷하군요. 어린 아이 때는 말벌이나 개미 같은 작은 생명의 죽음에도 몹시 슬퍼지죠. 그런가 하면 말벌의 날개를 떼어 내기도 하는 등 매우 잔인한 행동도 마다하지 않습니다. 그런 적은 없나요?

ㄴ 전혀. 친구들이 그런 짓을 할 때면 그 애들이 참 미웠어요. 견딜 수가 없었거든요.

ㄴ 조금 전과 같은 그런 종류의 슬픔은 주로 어린 아이들 입을 통해 듣게 되죠. 아이들이 지나간 일을 회상할 때 말입니다. 그러고 보니 당신은 아직 늙지 않은 모양이로군요?

ㄴ 무슨 말씀을. 많이 늙었어요. 하지만 여전히 어린 아이로 남아 있다는 느낌이 들어요,

그래요. 그런 의미에서 한 말이라면 맞아요. 그건 상당히 씁쓸하고 당혹스럽죠.

L 혹시 유아적인 치기 때문에 겪은 거북한 일 중에 특별히 기억나는 거라도 있으신가요?

S 그럼요. 하지만 그 이야기는 도저히 털어놓을 수 없어요. 너무 바보 같거든요. 그런 걸 두고 아마 감상벽이라고 할 겁니다. 솔직히 그렇게 멍청해질 때가 자주 있어요.

L 그러면서 동시에 당신은 그 감수성을 다른 사람들과 공유하기를 바라시겠죠. 그래야 응어리나 오해가 생기지 않을 테니까요. 안 그런가요?

S (긴 침묵) 글쎄, 뭐라고 말해야 하나? 그건 아닙니다. 난 언제나 반항아니까요. 모든 것이 나에게 영향을 끼칩니다. 예를 들어 힘겹게 길을 걷고 있던 중에 한쪽 다리가 다른 다리보다 약간 짧아 힘들게 걷는 부인네를 보면 금세 충격을 받습니다. 나는 〈인간은 위로가 불가능하나 즐거운 동물〉이라고 말한 작가에게 감탄을 금치 못합니다. 도대체 어떻게 그런 말을 생각해 냈을까요? 정말로 대단히 천재적인 표현이죠.

L 당신은 위로가 불가능하기보다는 즐거운 사람입니까, 아니면 즐겁다기보다는 위로가 불가능한 사람입니까?

S 즐겁지 않으면 살 수가 없어요. 되는 거라곤 아무것도 없을 때에도 즐거움은 늘 존재하죠. 그걸 가리켜서 삶의 즐거움, 존재의 즐거움이라고 할 수도 있겠죠. 위로가 불가능하다는 건, 그래요, 인간은 위로가 불가능한 존재죠. 난 그 두 가지 사이에서 오락가락하고요.

L 모라비아는 〈절망 때문에 죽기보다는 그걸 부여잡고 살아야 한다〉고 말했죠.

S 그렇긴 하지만……, 솔직히 난 모라비아를 그다지 좋아하지 않는 편이거든요.

L 그렇다면 모라비아는 제쳐 두죠. 그가 한 말은 도전하기 위해서라도 낙관적이어야 한다, 뭐 이런 의미 아니었을까요?

S 그렇기 때문에 인간이 매우 용감하다고 생각해요. 믿을 수 없을 정도로 용감하죠.

L 지각이 없는 건가요, 용감한 건가요?

S 용감한 거죠. 그래요, 나라면 용감하다고 말하겠어요. 인간은 무슨 일이 있어도 계속하니까요!

L 당신은 언제나 체면을 차리려 한다는 느낌을 지울 수 없습니다. 일반적으로 체면을 차리는 건 주로 어른들이죠. 즐겁지 않아도 즐거운 척하고, 부자가 아니면서 부자인 척하고, 되는 일이 하나도 없으면서 모든 것이 잘되어 가는 것 같은 인상을 주려는 어른들 말입니다. 그런데 당신은 아주 어렸을 때부터 체면을 차리려고 애를 써왔지요.

S 네, 맞아요. 그건 확실해요.

L 왜죠?

S 너무 비참한 수치심 때문이죠.

L 당신이 늘 이야기하는 가정 상황에 대한 수치심 말인가요?

S 어느 날인가 나는 웬 사람이 다른 사람에게 〈근데 말이지, 엊저녁에 상페 ― 그 시절에 우리 동네에서는 다들 그렇게 불렀지요. 내가 아니라 내 양아버지 상페 씨를 가리키는 말이었습니다 ― 가 집에 돌아오는 걸 봤지 뭔가. 그 자가 엄청 취해서 집에 들어간 다음 난리도 아니었어〉라고 말하는 걸 들었습니다. 그 말을 듣자 난 온 동네 사람들이 우리 집 사정을 다 알고 있다는 사실 때문에 미칠 것만 같았어요. 정말 서글펐지요. 그런데 내가 하는 말, 좀 듣기 괴롭죠, 안 그런가요? 좀 바보스럽기도 하고, 안 그래요?

L 아뇨, 전혀 그렇지 않습니다. 그런데 한 가지 이상한 건 말이죠, 당신의 어린 시절과 당신 그림 속 어린 아이들 사이의 괴리죠. 당신이 그린 아이들은 항상 즐겁고 낙천적인 편인 것 같거든요.

S 그렇죠, 그건 말이죠……, 그걸 어떻게 설명해야 하나? (침묵) 저기 말입니다, 내가 워낙

설명에 서툴러서. 그건 일종의 치료라고 보시면 됩니다. 처음 그림을 그리기 시작했을 때 행복한 사람들을 그리고 싶었어요. 행복한 사람들이 등장하는 유머러스한 그림을 그리고 싶었다는 말입니다. 미친 짓이었죠. 하지만 그게 바로 내 성격입니다. 몸을 움직이기 힘들어진 이후부터는 빨리 걷거나 뛰는 사람만 그린다니까요.

L 그와 동시에 당신 그림에는 행복해 보이는 인물들이 등장하는데, 혹시 그 인물들도 완전히 행복하지는 않은 건가요?

S 아, 그건 참 다행이죠! 그렇지 않다면 그 사람들은 모두 바보 멍청이들이게요. 내 등장인물들은 완전히 지각이 없지는 않아요!

L 벤치에 앉아서 울고 있는 어린 여자 아이처럼 말입니까?

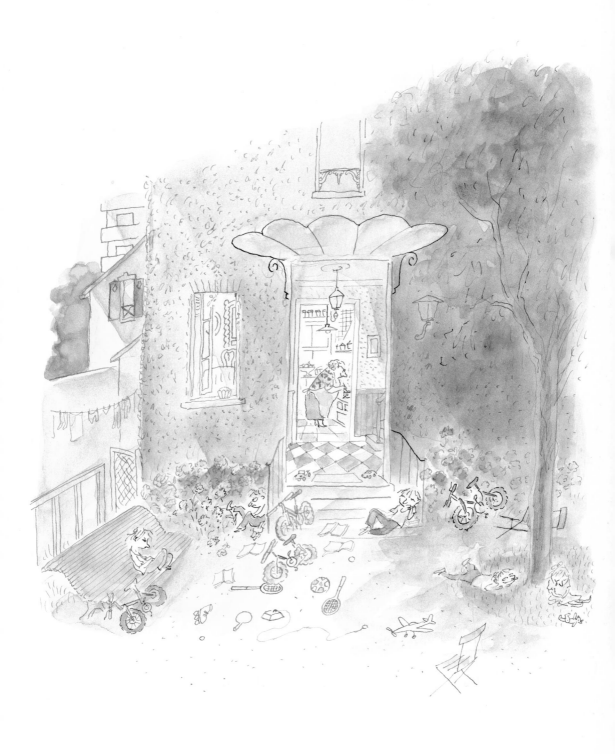

S 그렇죠. 하지만 난 그래도 행복한 아이들을 상상하기를 좋아하죠. 자기도 모르게 행복한 아이들 말입니다.

L 실제로는 언제나 행복하지 않아도 말입니까?

S 그 아이들은 늘 행복하지는 않지만, 조금이라도 행복해질 구실을 찾아내고야 말죠.

L 여러 그림에서 개인적인 어린 시절 추억의 흔적들이 발견됩니다. 계단에 웅크리고 앉아 있는 어린 소년의 경우는 신체적으로도 당신과 약간 닮은 것 같더군요.

S 그런가요?

L 그리고 어린 아이들은 모두 마당에 있는데 부인 혼자 설거지하는 그림도……

S 마당에서 따분해하는 어린 아이들이죠. 그래요. 결국 나는 그런 식으로 그림 그리기를 좋아해요. 그 어린 남자 아이가 무슨 생각을 할까 상상하며 그리거든요. 그 아이가 할 만한, 아니, 하지 않을 만한 생각을 상상한다거나 또는 그 아이가 지금 화가 났을지, 기분이 좋을지 등등을 상상해 본다고요. 당연한 말이지만, 내가 상상한 것들은 완전히 사실과는 다릅니다. 내 상상엔 아무런 근거가 없으니까요. 그저 내가 느끼는 감정을 다른 사람, 완전히 순진한 누군가에게 옮겨 놓는 것이 재미있어요.

L 당신 그림엔 또 나름대로의 욕망을 가진 어린 아이들도 등장합니다. 스스로 외톨이라고 느끼는 아이들, 주어진 장소와 조화를 이루지 못하는 아이들……. 그 그림들은 당신이 살아온 과정을 잊지 않고 기억하고 있는 것 같아 보입니다만…….

S 네, 그럴 수밖에 없겠죠. 어느 정도는, 그렇죠. 어느 정도는 말입니다. 그런데 내가 아주 재미나게 생각하는, 내 가슴을 뭉클하게 하는 현상이 있더라고요. 아주 희한하기까지 한 현상이죠. 아주 가혹한 어린 시절을 보낸 사람들조차 과거를 회상할 때면 입가에 미소를 머금게 되는 건 어떻게 설명해야 할까요? 그렇죠, 맞아요……. 어떻게 해서 사람들은 언제나 기분 좋은 추억을 그러모으게 될까요? 정말 근사하죠!

L 그 기분 좋은 추억이란 것들이 당신 그림 속에 숨어 있나요?

S 한동안 부모님은 작은 구멍가게 운영을 맡아보셨습니다. 그러다가 곧 해고당했지만요. 목표액을 채우지 못했던 거죠. 남의 가게 운영을 맡게 되면 다달이 정해진 액수를 보내야 하는데, 그걸 못하셨어요. 난 그 일은 그렇게 끝난 걸로 믿고 있었습니다. 그런데 친구 놈들 중 하나가, 더구나 제법 똑똑한 친구였는데, 내 그림들 사이에 끼어 있던 그 가게 사진을 보면서 이러는 겁니다. 〈네가 그린 그림들은 전부 이 사진 안에 담겨 있다〉고 말입니다. 그 친구는 그저 무심코 말했을 뿐인데, 그 말이 꽤 충격이었습니다.

L 어린 시절 당신은 외톨박이에 가까웠습니까?

47

1

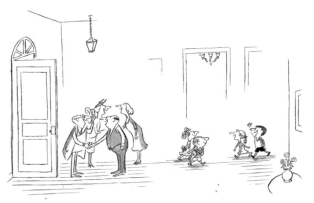

2

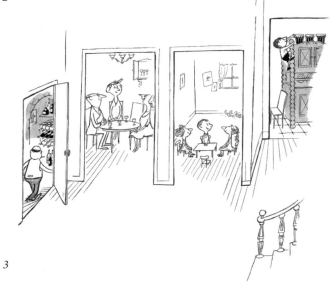

3

S 끔찍할 정도로 외톨박이였지요, 상황이 그랬으니까.

L 그래도 학교 친구들은 있었겠지요?

S 으음……, 내 사생활과 학교생활 사이에 관계가 없다는 전제하라면 그렇다고 대답할 수 있죠. 학교에서는 요란 법석을 떠는 편이었습니다. 장난도 엄청 쳤지요. 난 신나게 놀고 싶었어요. 즐겁고 싶었다고요. 학교 친구들이 우리 집 사정을 모르는 동안엔 그랬어요. 하지만 애들이 조금이라도 내 사생활을 알게 되면 사정은 완전히 달라졌죠.

L 친구들이 집에 놀러온 적이 한 번도 없다는 말씀이십니까?

S 없죠. 친구들을 집에 데려올 수 없었어요. 아이들은 우리 집에 놀러 오지 않았어요.

L 당신은 친구들 집에 놀러 다녔습니까?

S 그런 적은 있죠, 아무렴요.

L 가보니 완전히 다른 세상이던가요?

S 세상에! 영화 같더군요! 그런 곳이 정말 있다고는 상상도 하지 못했어요.

L 그래도 학교를 좋아하셨죠?

S 그럼요. 무슨 일이 있어도 학교를 빼먹지는 않았습니다. 학교에 가면 바보짓을 도맡아 했지요. 일종의 무아의 경지에 들어갔다고 할까요. 집이라는 굴레로부터 벗어난 것만으로도 너무 기뻤지요.

L 학교에서 요란법석을 떠셨다고요?

S 네.

L 그럼 벌도 받으셨겠군요?

S 네.

L 공부를 잘 하셨습니까?

S 아뇨, 아뇨. 하지만 그런 대로 괜찮았어요. 알아서 이럭저럭 수업을 따라갔으니까요. 그런데 책 같은 건 하나도 없었죠. 됐어요, 공연히 눈물샘 자극하는 이야기는 하고 싶지 않아요. 어쨌거나 학교는 나에게 평화로운 안식처였습니다. 피난처 같은 곳…….

L 혹시 대장 노릇을 했나요?

S 네, 네.

L 친구들을 몰고 다녔단 말이죠?

S 암요.

L 그 시절에 떠들썩한 장난도 좀 치셨나요?

S 네, 물론이죠. 하지만 심술궂은 장난은 참을 수 없었어요. 그런 건 정말 싫어했죠.

아이들은 모두 벌서고 있어요.

난 퇴학당했고요.

『프랑스디망쉬』, 1962

L 단체로 하는 장난도 선동하곤 했나요?

S 어느 날엔가, 우리 반 아이들을 전부 데리고 그런 적이 있었죠! 그날 나는 아무도 없는 교실의 천장 문이 열려 있는 걸 보았죠. 아마 공사를 하려고 인부들이 열어 놓았던 모양이에요. 그 천장 문을 통해서 우리 반 아이들 전부를 학교 지붕 위로 올라가게 했어요. 모두들 정말로 신이 났지요.

L 심한 벌을 받았던 기억도 있으십니까?

S 아뇨.

L 집안에서 벌어지는 일을 생각하면 언제나 그보다는 덜 끔찍했다는 뜻입니까?

S 네, 정말로 심각한 벌 같은 건 없었어요. 그보다는 학교에서 나를 게으름뱅이 열등생으로 취급하면서 어째서 교과서를 가지고 다니지 않는지를 설명하라고 하는데 대답할 수 없을 때가 제일 괴로웠어요. 그 당시엔 교과서를 돈 주고 사야 했습니다. 우리 부모님은 교과서를 사줄 돈이 없었죠. 그래서 나름대로 꼼수를 부렸어요. 〈교과서 같은 건 필요 없어!〉라고 허풍을 떨곤 했거든요.

L 괜한 허세를 부리는 것으로 현실에 대해 복수를 하신 모양이죠?

S 네, 확실히 그런 셈입니다! 교만한 사람들이 대개 그렇게 생각하듯이 현실은 나를 기만했어요. 난 굉장히 예절 바른 아이였습니다. 오죽 깍듯하게 예의를 차렸으면 아이들이 나를 귀족이라도 되는 양 〈드〉 상페라고 불렀겠어요. 다 나를 놀리려고 한 짓이지만.

L 그 당시 말을 더듬었지요? 고통스러웠나요?

S 완전히 말더듬이는 아니었고, 제대로 발음하지 못하는 단어들이 간혹 있었던 정도죠. 가령 르re 발음을 잘 못하기 때문에 〈르갸르드Regarde!〉(바라보다)라고 하지 못하고 언제나 〈부아Vois!〉(보다)라고 하는가 하면, 〈쥬 스레 드 르투르Je serai de retour〉(돌아올게요)라고 이어서 말하지 못하고 〈쥬 스레 드 르…… 르…… 르……〉라고 더듬었죠. 그래서 〈르〉 발음을 하지 않기 위해서 〈쥬 비앙드레 아프레Je viendrai après〉(나중에 올게요)라는 표현으로 바꿔 말하는 꾀를 냈지요. 그 시절은 두말할 필요 없이 끔찍했습니다. 하지만 당시에 난 말만 더듬은 게 아니었습니다. 온갖 틱 장애를 달고 살았으니까요. 노상 두 눈을 찡긋거렸다니까요. 정말 비참했습니다.

L 그랬는데도 당신을 〈드〉 상페라고 불렀단 말이죠?

S 그건 그래요. 내가 대단히 예의 바르기 때문에 그랬다니까요. 라디오를 들으면서 나는 사람들이 다른 방식으로 말한다는 걸 깨달았어요. 내가 주변에서 늘 듣던 말과는 다른 방식의 말하기였죠. 맙소사, 그런데 그 방식에 홀딱 빠져 버리겠더라고요.

L 그 시절부터 신중하게 단어를 골라 쓰셨나요? 애용하시는 그 정확한 어휘들은 도대체 어떻게 알게 된 겁니까? 어릴 때부터 정확하게 말하려고 신경을 쓰는 편이었나요?

S 네, 그래도 국어는 비교적 잘하는 편이었어요. 그 한 과목으로 나머지 과목 점수를 보충할 수 있었죠.

L 국어 외에 체육도 있었잖아요.

S 그래도 국어 덕을 특히 많이 봤어요. 라디오 덕분에.

L 혹시 라디오를 통해서 학교에서처럼 많은 걸 배웠다고 생각하시나요?

S 훨씬 많은 걸 배웠지요! 정말 그래요, 그렇다니까요. 라디오는 정말 환상적이었죠. 요

즘처럼 광고 노래도 없었고요. 아주 딱딱한 투였지요. 그렇다고 해서 나쁜 것 같지는 않았습니다. 최근에 앙드레 파리노가 진행한 프랑수아 모리악 인터뷰를 들었는데, 질문을 아주 철저하게 준비했더라고요. 모리악 역시 알아듣기 힘든 목소리이긴 해도 아주 지혜롭게 대답을 잘하더군요. 마치 미리 다 적어 놓은 대답을 읽고 있는 것 같더라니까요!

L 침묵도 기꺼이 수용했지요.

S 초대 손님이 질문에 답하기 전에 생각해 볼 시간을 갖는 걸 용납해 주었지요.

L 라디오는 당신 삶에서 중요한 위치를 차지했습니까?

S 난 라디오 덕분에 살아남을 수 있었습니다! 라디오와 더불어 나는 멀리 도망칠 수도, 꿈을 꿀 수도, 다른 것을 생각할 수도, 몇몇 사람을 사랑할 수도 있었습니다. 라디오를 정말로 좋아했습니다. 라디오가 나를 구원해 주었다고 생각했으니까요.

L 구체적으로, 라디오는 당신에게 무엇을 주었습니까?

S 기쁨! 기쁨, 다른 무엇보다도 바로 내가 찾던 거였죠.

L 기쁨이란 어디에서 옵니까?

S 내가 그런 소리를 하면 여러 친구들이 나를 놀려 대곤 했지요. 하지만 그러거나 말거나 난 확고했어요. 레이 벤투라가 나를 구해 주었다고요. 그렇기 때문에 레이 벤투라 악단에 대해서 무한한 감사와 사랑을 보낸다고요.

L 그때가 몇 살쯤이었나요?

S 아, 그건 말이죠, 아주 어렸을 때부터 시작되었어요. 내 기억에, 아마도 대여섯 살 되지 않았을까 싶네요. 처음으로 우연히 레이 벤투라 악단의 연주를 들었을 때가, 다섯 살이나 여섯 살도 채 안 되었던 것 같아요. 아주 깊은 인상을 남겼지요. 정말로 마음 깊이 그렇게 생각해요. 굉장히 유쾌했던 그 음악이 나로 하여금 몹시 긴장되고 제어하기 어려운 상황들을 견디게 해주었다고 말입니다.

L 그 유쾌함은 어디에서 왔을까요?

S 서로를 몹시 아끼고 좋아하는 친구들로 그 악단이 구성되었을 거라는 느낌을 받았습니다. 같은 이유로, 청소년 시절 내내 나는 경음악 악단의 연주를 직접 가서 들을 수 있기를 꿈꿨지요. 난 에메 바렐리나 프레드 아디송 같은 연주자들에게 홀딱 반했어요. 그들은 요란하게 색칠한 버스를 타고 떼를 지어 옮겨 다니곤 했죠! 그이들을 직접 만나보게 되자, 그 사람들은 비록 나이는 들었어도 나의 직관이 정확했음을 확인할 수 있었지요!

52

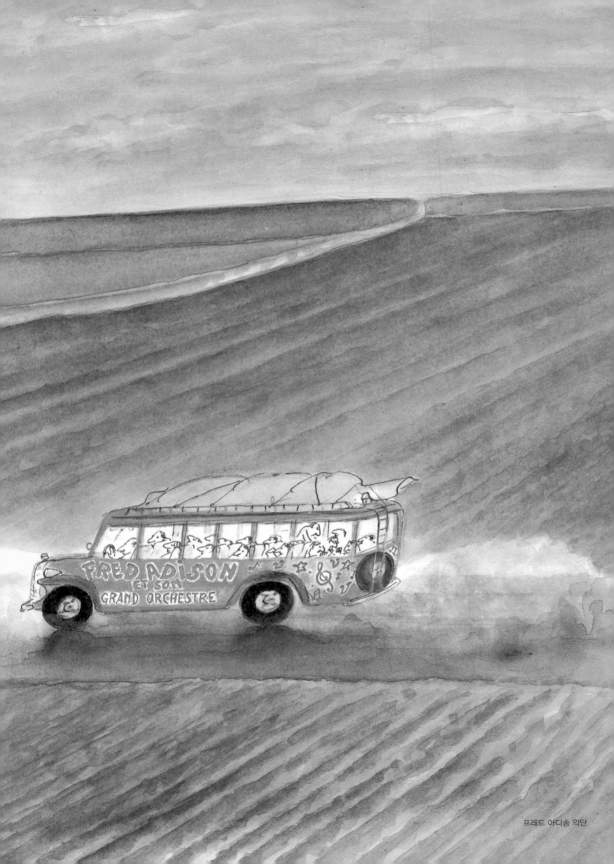

프레드 아디송 악단

L 겨우 여섯 살짜리 꼬마였을 때 레이 벤투라를 들었단 말이죠?

S 우연히 들었다니까요. 그런데 그게 그렇게 매혹적이었어요.

L 그 음악 덕분에 우울한 세계를 잊을 수 있었다?

S 하여간 라디오 덕분에 클래식이건 아니건 음악을 좋아하게 되었고, 연극도 좋아하게 되었어요.

L 라디오는 어떻게 들었죠?

S 집에 라디오가 있었어요. 그런데 어느 날 고장이 나서 낙담했죠. 그러다가 부모님이 대판 싸우시던 어느 날인가, 일부러 그런 건 아닌데 좌우지간 팔꿈치로 쳤는지, 라디오를 떨어뜨렸어요. 그랬더니 다시 작동을 하지 뭡니까. 아, 그때 그 행복감을 상상도 못할 거예요. 어머니와 아버지가 머리 위로 의자를 던지거나 말거나 난 딱 한 가지만 생각했어요. 〈아, 라디오가 있다, 라디오가 있어, 라디오가 다시 작동한다〉라고요. 그래요, 라디오를 정말 좋아했어요. 아주아주 좋아했어요.

L 부모님께서 그걸 그냥 듣도록 내버려 두었단 말이죠?

S 네. 날 막을 순 없었어요. 밤마다 일어나서 미국 방송을 들었습니다. 날 막을 순 없었다니까요. 날 죽인다면 모를까.

L 라디오와 더불어 현실에서 도피했습니까?

S 완전히 그랬죠. 재미난 이야기 하나 해드릴게요. 어느 날 청소년 선교회 팀에서 관광버스를 타고 여행을 떠났습니다. 그 당시 나는 특정 시간에 라디오에서 재즈 음악을 방송한다는 걸 알고 있었고, 무슨 일이 있어도 꼭 그 프로를 듣고 싶었습니다. 그래서 여름 방학 캠프를 이끄는 청소년 선교회 신부님께 허풍을 늘어놓았습니다. 〈우리 아버지가 열두 시 반에 라디오에 나오신다고 했어요. 그걸 꼭 듣고 싶은데, 괜찮을까요?〉 그러자 버스가 멈춰 섰고, 나는 라디오를 가진 사람들에게로 갔지요. 그 사람들에게도 똑같은 허풍을 떨었어요. 〈우리 아버지가 열두 시 반에 라디오에 나오실 텐데, 그걸 좀 들어도 될까요?〉 그랬더니 그 사람들이 〈그래, 어느 방송국인데?〉라고 묻더군요. 그이들이 듣던 방송이 재즈 방송인 걸 알았기 때문에 〈아, 이 프로 끝나면 나올 거예요!〉라고 대답했죠. 그래서 듣고 싶었던 프로를 다 들었습니다. 너무나 기뻤죠. 다 들은 다음에 나는 시치미 뚝 떼고 〈아, 아닌가 봐요. 아무 예고도 없잖아요. 우리 아버지가 나온 시는 날이 오늘이 아닌가 봐……〉라고 말했죠. 끝이에요. 관광버스를 세웠을 뿐 아니라 원하던 방송도 다 들었다고요.

L 순간의 행복을 위해서라면 그처럼 엄청난 거짓말을 해도 좋다는 말이로군요?

S 그럼요. 나중에, 아주 나중에 파리에 올라왔을 때, 레이 벤투라를 지척에서 만날 기회가 있었죠. 그가 내 등 뒤에 있었기 때문에 혼자서 이렇게 중얼거렸습니다. 〈만일 지금 몸을 돌려 그에게 안녕하세요, 라고 인사를 한다면 틀림없이 울음을 터뜨릴 것만 같아. 그러면 그가 난처해지겠지.〉 그래서 결국 뒤를 돌아보지 않았습니다.

또 나는 사샤 디스텔과 상당히 친했지만, 그의 삼촌을 소개시켜 달라는 부탁은 차마 하지 못했습니다. 그이는 내가 도저히 도달할 수 없는 존재였거든요!

L 당신은 혹시 거짓말이 어린 시절의 일부라고 생각하십니까?

S 네, 뿐만 아니라 그렇게 오래오래 지속되기를 바라죠! 너도 나도 입에 달고 사는 그 투명성이라는 것에 찬성하지 않아요. 생각을 좀 해보세요. 모두들 진실만을 말한다면 이 세상은 완전한 지옥이 되어 버릴 겁니다. 이보세요, 친구 양반, 내가 당신에 대해서 생각하는 걸 입 밖에 내어 말한다면 그건 완전히 재앙일 거라고요! 반대로 당신이 나에 대해 있는 그대로 솔직히 말한다면 분명 나한테 깊은 상처가 되겠지요. 확신해요.

L 말을 하지 않는 것만도 일종의 처세술입니다. 그런데 더 나아가서 상대방을 속이거나, 허세를 부리기 위해 또는 그저 장난을 치려는 결연한 의지로 거짓말을 할 수도 있죠. 지금껏 했던 거짓말 중에 아주 심각했던 건 뭔가요?

S 심각한 거짓말이라, 그런 적은 없어요! 어느 날 누군가가 축구화 한 켤레를 빌려 주었습니다. 나야 물론 축구화 같은 걸 신고 뛴 적이 없었죠. 난 그 축구화가 어찌나 자랑스럽던지 남들 보라고 일부러 가방 밖으로 삐죽 삐져나오게끔 넣어 가지고 다녔습니다. 그 가방을 메고 돌아다니다가, 무슨 이유 때문이었는지 약국에 들어가게 되었죠. 목캔디 같은 걸 사려고 들어갔으나……, 약사가 내 축구화를 보더니 〈아니, 애야, 너 벌써 축구 할 줄 아니?〉라고 묻더군요. 난 자랑스럽게 〈네, 네, 그럼요〉라고 대답하고는 〈당연하죠, 내가 아무개 아들인데요〉라며 당시에 아주 유명했던 축구 선수 이름을 댔습니다. 약사는 거의 기절을 할 정도로 놀랐어요. 〈네가 정말 마테오의 아들이란 말이냐?〉 난 〈글쎄, 그렇다니까요〉라고 대답하는 것으로도 모자라 〈게다가 벤 아랍의 사촌이기도 하고요〉라고 덧붙였습니다. 벤 아랍은 보르도 지롱댕 클럽에서 뛰는 또 다른 선수였지요. 〈벤 아랍의 사촌?〉 너무도 감격한 약사는 단둘이 조용히 이야기를 나누고 싶다며 아예 약국 출입문의 자물통까지 걸어 잠그더군요.

그때부터 유명 선수의 아들로서 누리는 특별한 훈련, 그러니까 프로 선수들과 함께하는 훈련에 대해 신나게 떠들었죠. 약사는 흥분을 감추지 못했어요. 내가 그에게 행복감을 안겨 준 거죠. 그는 내가 반드시 국제적으로 유명한 선수가 될 거라고 확신했어요.

『스포츠 일러스트레이티드』, 1968

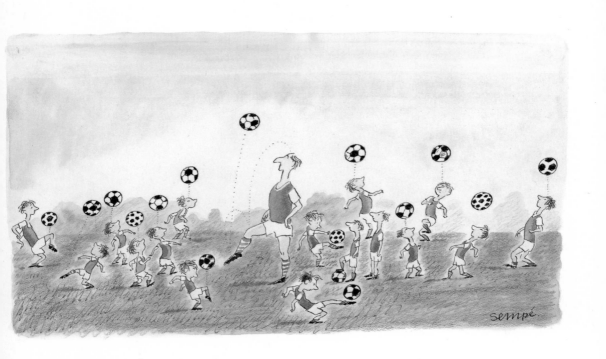

우리는 축구의 각종 기술에 대해서도 이야기를 나눴습니다. 그는 정말로 행복해했죠. 수상한 거짓말로 한 인간에게 행복을 선사했습니다! 우리 집에 저녁 먹으러 온 다른 선수들 이야기도 들려줬죠. 마테오의 아들이니 그쯤이야 당연한 거 아니겠습니까! 파리 팀, 리옹 팀 선수들…….

L 당신 자신도 무척 행복했겠군요?

S 물론입니다. 아주 재미있었습니다!

L 어린 시절, 당신의 삶을 그렇게 꾸며 내면서 행복하셨나요?

S 네, 다른 삶을 꿈꾸었지요……. 그런데 혹시 우리 모두가 그렇지 않은가요?

L 당신 집엔 그와는 또 다른 종류의 도피를 가능하게 해주는 책들이 있었습니까?

S 난 독서광이었고, 추리 소설이라면 사족을 못 썼지요. 그중에서도 특히 아르센 뤼팽, 모리스 르블랑을 좋아했지요. 행복 그 자체였죠!

L 그때가 몇 살쯤이었나요?

S 열 살이나 열두어 살쯤…….

L 그 또한 현실에서 도피하는 한 방편이었나요?

S 그건 뭐니 뭐니 해도 작가들에 대한 광적인 애정이었죠! 거기에 덧붙여서, 사건이 하나
씩 등장할 때마다 나는 완전히 흥분했어요. 몇 시간 동안이고 거기에 대해 생각하고 또
생각했죠. 〈어떻게 이런 생각을 해냈을까?〉 그렇게 항상 작가들을 생각했다니까요. 그
외에도 손에 잡히는 건 닥치는 대로 읽었습니다. 아무거나 다. 이웃집 아줌마들은 『콩
피당스』, 『누 되』 같은 잡지들을 정기 구독했더랬어요. 그런 주간지 덕분에 언제부턴가
틀리지 않게 — 그런데 요즘은 사정이 다르더군요 — 맞춤법을 구사하게 되었죠. 어
느 날 독자들의 편지난에서 〈우리 아들은 노상 맞춤법을 틀리는데, 어떻게 하면 좋을
까요?〉라는 글을 읽었습니다. 편집자가 〈아들에게 광고지나 다른 아무 거라도 좋으니
모든 종류의 글을 읽히세요. 항상 글을 손에서 놓지 않게 하세요. 그러면 맞춤법을 습
득할 겁니다〉라고 답을 했더라고요. 나도 그렇게 했지요. 손에 잡히는 건 모조리 읽었
거든요. 재미라고는 하나도 없는 글들도요. 약품 사용 설명서까지 읽었으니까요. 그랬
더니 정말로 맞춤법 실수는 하지 않게 되더군요.

L 왜 맞춤법 실수를 하는 게 싫었나요?
S 하여간 그 생각만 했어요. 공부를 잘하고 싶다는. 어떻게든 벗어나고 싶었으니까요.
L 그때의 환경을 벗어나고 싶었다는 거겠죠. 그래서 맞춤법을 틀리지 않으려 했다…….
S 돈을 벌고 싶었으니까요. 돈을 벌어서 부모님한테 드리고 싶었거든요.
L 당신의 부모님에게는 가족이 있었나요?
S 어머니 쪽 가족들이 계셨죠. 외가가 있었어요. 그런데 나한테는 그게 또 지옥이었습니
다. 우리 부모님이 또 싸웠는지 아닌지를 알려고 저마다 나한테만 질문을 퍼부었으니
까요. 외가 쪽 식구들은 나를 두고 일종의 거래를 하는 셈이었는데, 거기에 휘말리고
싶지 않았어요. 배신을 하고 싶지 않았기 때문에 아무 말도 하지 않았죠.

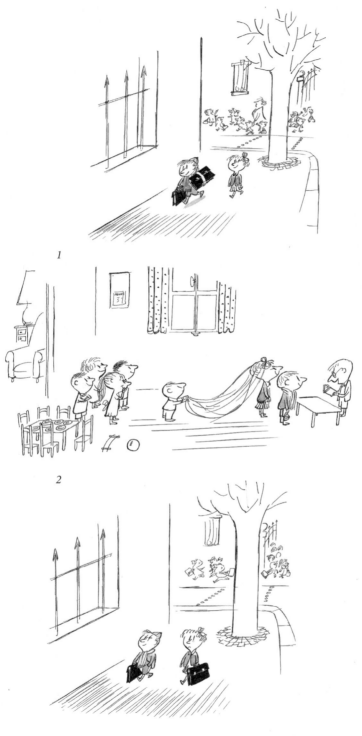

1

2

3

L 그 친척들 가운데 존경할 만한 분은 없었나요?

S 네. 가족 가운데에는 없었어요.

L 재미난 삼촌 같은 분도 없었어요?

S 네. 네, 없었어요. 내가 무척 좋아하던 할아버지 한 분은 계셨죠. 그분은 늘 담배를 말아 피우셨죠. 목수셨어요. 나무 상자를 만드셨는데, 난 그 할아버지를 볼 때마다 아주 많이 감탄했습니다.

L 당신이 진심으로 좋아한 최초의 인물은?

S 내 생각에 그 할아버지 같아요.

L 그 당시를 회상하면 학교 선생님 같은 분들도 떠오르지 않나요? 혹시 선생님들 중에 깊은 인상을 남기신 분이 계시나요?

S 몇몇 선생님들에 대해서는 정말로 아주 좋은 추억을 가지고 있어요. 나한테 이런 말씀을 하신 분도 계시죠. 〈너한테 벌을 줄 거다. 아무 짓도 하지 않았지만, 네 눈을 보니 무슨 짓인가를 저지를 것 같구나.〉 왠지는 모르겠지만, 선생님은 아주 부드러운 투로 그렇게 말씀하셨지요.

나는 물론 선생님한테 벌을 받았어요. 내가 사고를 치리라는 걸 확신하고 계셨기 때문에 그걸 미리부터 보신 거죠. 그게 마음에 들었어요!

L 당신에게 행복한 시간이란 주로 집 밖에서 보낸 시간이 되나요? 예를 들어 학교 쉬는 시간에 운동장에서 보낸 시간?

S 그렇죠, 그리고 길거리…… 아, 거리에 불이 들어오기 시작할 때! 도시 변두리 외곽에서 주로 살았기 때문에 도시를 아주 좋아했죠. 아, 그래요. 도시를 정말 좋아했어요!

L 당신 같은 아이에게 도시란 무엇이었을까요? 불빛?

S 불빛…… 혼잡, 자동차, 길거리를 지나다니는 여자들, 하이힐 소리, 이런 모든 것이죠.

L 그 모든 걸 당신은 몇 살에 발견하셨죠?

S 아주 일찍. 난 처음 보자마자 여자들을 좋아했어요. 보자마자. 난 여자들을 좋아했고, 때로는 그들 때문에 아주 괴로웠지요. 앞서도 말씀 드린 그 공원에서 말입니다. 여러 번에 걸쳐서 한 여자, 아니 몇몇 젊은 여자를 보았습니다. 어느 날 그 여자들이 각각 웬 젊은 남자와 함께 있는 걸 목격했습니다. 아주 괜찮은 남자들이었지요. 얼마 후에도 그 여자들이 여전히 같은 남자들과 함께 있었던 걸 봤죠. 그 사이, 청년이었던 남자들에게서는 약간 아저씨 분위기가 풍기더군요. 여자들은 아기를 가졌고요. 더 시간이 지나자, 그 사람들은 유모차를 끌고 있었고, 그중 일부는 덜 매력적으로 변했지요. 당시

71

출산은 아주 어려운 일이었죠. 난 아기를 낳을 때 어떻게 하는지 궁금했어요. 공원에서 뜨개질 하는 여자들이 하는 말 중에서 아주 무서운 말이 있었어요. 〈어쩔 수 없이 겸자 (鉗子)를 사용할 수밖에 없었다〉는 표현이었죠. 겸자가 뭔지 알고 싶었어요. 겸자라는 고문 기구가 어떻게 생긴 건지 궁금했다고요. 그리고 왜 아기를 낳은 다음엔 — 전부 그런 건 아니지만 적어도 상당수는 — 내가 알던 어여쁜 처녀들이 잠깐 사이에 — 정말로 얼마 안 되는 짧은 기간 동안 그런 일이 일어나더라고요 — 머리도 제대로 빗지 않고 매력이라고는 없는 여자로 변해 버리는지 궁금했죠. 아, 정말로 끔찍한 일이었어

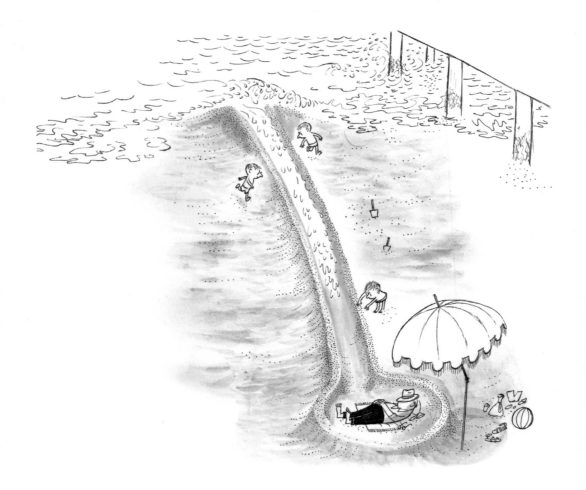

요. 어린 시절에 깊은 인상을 남긴 사건이죠.

L 어린 아이는 아름다움 앞에서 감탄을 할까요?

S 이따금씩 예쁜 소녀 또는 예쁜 처녀나 여인들을 볼 때면 기절할 것 같은 기분이 들곤 했죠.

L 그게 몇 살 때 일인가요?

S 잘 모르겠네요. 아주 일찍부터 그랬어요. 여자들에게서 나는 냄새는 또 어떻고요. 향수나 분 냄새. 그런 것이 너무 근사했어요. 아주 매혹적인 별세계인 거죠⋯⋯.

L 당신에게는 바캉스라는 것이 있었습니까?

S 그럼요! 캠핑이라는 형태로 존재했죠. 가톨릭 청소년 선교회에서 조직하는 캠핑이었습니다. 막사가 아니면 희한한 장소에 가곤 했죠.

L 바닷가요?

S 가끔 갔죠.

L 바다에 대한 최초의 기억은 뭡니까?

S 바다, 그래요, 바다⋯⋯.

L 멋진 기억인가요?

S 꼭 그렇다고는 할 수 없어요. 처음으로 따라나선 캠핑 기간 동안 우리를 인솔하던 신부님 ― 두 분이 더 계셨지요 ― 이 물에 빠져 돌아가셨으니까요. 다 이야기하자면 길어요. 소방수들이 달려왔죠. 끔찍했어요.

L 그래도 바다를 좋아하셨잖아요?

S 아, 그거야 물론 근사했죠. 아무렴, 근사했죠. 겁도 났지만요.

L 수영도 배우셨나요?

S 독학했습니다. 물속에서 발끝으로 걸으며 헤엄칠 줄 아는 척했던 것이 두고두고 기억나네요. 그러나가 어느 순간 발을 땅에 대고 있지 않은 걸 깨닫게 되죠. 그때의 황홀한 기분이란. 네, 황홀하죠.

L 부모님과 보낸 바캉스에 대한 기억은 없습니까?

S 없어요.

L 그러니까 바캉스 하면 청소년 선교회가 되겠군요. 친구들과는?

S 있어요, 조금. 그런데 하여간 돈 때문에 모든 것이 다 복잡했어요. 캠핑을 가면 으레 단체 관람이나 저녁 파티 같은 행사가 있게 마련이죠. 그런 행사에 참여하려면 돈이 좀 있어야 하죠. 그런데 돈이 없으니 늘 구두쇠로 찍혔죠.

L 그런 가난 때문에 괴로우셨나요?

S 아아, 그야 물론이죠!

L 그런데 간혹 그와는 반대로 가난을 미화시키는 사람들도 있지 않습니까.

S 생각만 해도 끔찍하군요! 문학 작품을 쓰려 한다면 뭐, 그럴 수도 있겠죠. 하지만 아니죠, 아니라고요. 가난하면 불행해지게 되어 있어요. 그것도 아주 많이 불행하죠. 그런데 가난이라는 말은 마음에 들지 않는군요. 그보다 훨씬 고약하니까요. 나는 언제나 결핍 속에서 살았어요. 그래요. 그렇기 때문에 다른 아이들처럼 할 수 있는 거라곤 아무것도 없었지요.

L 그 결핍 때문에 실현시키지 못한 꿈이 있으십니까?

S 나는 〈삼총사들이 입는〉 것 같은 더블 커프스에 커프스단추로 여미는 셔츠를 갖고 싶었습니다.

L 그때쯤이면 벌써 상당히 큰 다음이 아니었나요?

S 그렇죠, 열네 살이었으니까요. 열두어 살 때부터 나는 갖고 싶었던 것이 몇 가지 있었는데, 그중에서도 커프스단추가 유난히 갖고 싶었습니다.

L 혹시 받고서 굉장히 마음에 들었던 크리스마스 선물을 기억하십니까?

S (침묵) 오, 생각해 보니 있어요. 네, 분명히 있어요. 언젠가 기차를 갖게 되었죠. 전기로 가는 건 아니었지만 어쨌거나 기차였어요.

L 기계적으로 작동하는 기차. 태엽 달린 기차 말이로군요.

S 네, 그래요. 용수철 끝에 빨간 태엽이 달려서 돌아갔죠.

L 어린 시절을 아주 정확하게 기억하시는 모양이군요?

S 네, 아주.

L 어린 시절을 떠올리면 그래도 유쾌한 기분이 드나요, 아니면 불쾌한가요?

S 고문까지는 아니죠. 자기 어린 시절에 대해서 도저히 입을 열지 못하는 사람들도 알고 있어요. 거기 비하면 나는 당신한테 그저 떠오르는 대로 주절주절 다 이야기하는 편이니까.

L 사진이 남아 있습니까?

S 네, 몇 장인가 남아 있긴 한데, 그게 어디 있는지 모르겠네요. 어쨌거나 그땐 사진을 많이 찍지 않았어요. 솔직히 사진 찍는 걸 별로 좋아하지 않았어요. 어머니가 한 말이 내내 마음에 걸렸거든요. 글쎄, 이웃집 부인네들이 모두 있는 가운데에서 이러시더라고요. 〈자노, ─ 자노는 나를 가리켜요 ─ 아, 자노 그 녀석은 어렸을 땐 정말 예뻤다

우. 그런데 지금은 영 망가졌지 뭐유. 완전히 망가졌다니까.〉 그 이후로 입버릇처럼 〈나는 망가졌다, 아, 난 완전히 망가졌다〉라고 중얼거리곤 했죠.

L 당신은 열네 살이 되도록 초등학교엘 다녔습니까?

S 그보다 더 오래 다닌걸요! 난 열등생에 속했죠. 게다가 전쟁 중엔 2년 동안 학교엘 가지 않았어요. 피레네로 피난을 갔는데, 거긴 학교가 없었거든요. 그러니 빨리 졸업할 수가 없었죠.

L 피레네로 가셨을 땐, 부모님은 동행하셨나요?

S 네, 물론 오셨죠. 부모님도 같이 있었어요. 그땐 농가에 살았죠.

L 거기에선 행복하셨습니까?

S 아뇨.

L 거기에서도 아니었어요?

S 아니었어요! 양아버지 상페 씨는 그곳에서 제법 알려진 편이었는데, 내가 그분의 친아들이 아니었기 때문이었죠. 그곳 사람들은 그걸 표 나게 내색하더라고요. 어느 날 나는 아버지와 어머니가 싸우는 소릴 들었어요. 아니, 들은 것 이상이죠. 난 그때 미쳐 버리는 줄 알았으니까요. 어머니가 이렇게 말하셨어요. 〈당신은 그 아이를 사랑하지 않아!〉 그 아이는 물론 나였죠. 그러자 아버지가 〈그런 소리 마. 그 아인 정상이 아니잖아!〉라고 응수하셨죠. 보르도 지역 농부들이 쓰는 〈정상이 아니다〉라는 표현은 바꿔말하면, 〈그 아인 내 아이가 아니다, 내 적자가 아니다〉라는 뜻이죠. 그때까지만 해도 그 의미를 몰랐던 나는 내 정신 상태를 가리키는 의미로 받아들였습니다. 그래서 엄청 불안했죠. 아주아주 불안했어요.

참 희한하죠! 벌써 몇 년 전부터 줄곧 회고록을 쓰기보다 겪은 일들을 그림으로 그려 보고 싶다고 생각해 왔습니다. 실행에 옮기지는 않았지만, 〈아마 재미있을 거야, 아주 웃기는 일들이 많았으니까〉라고 혼잣말을 해왔죠. 그런데 지금 털어놓는 이야기들을 곰곰 생각해 보면, 전혀 재미있을 것 같지가 않네요……. 오히려 이런 식으로 계속 나가다가는 아주 침울한 이야기가 될 것 같은 불길한 예감마저 드는군요.

L 당신이 겪은 웃기는 일들이란 어떤 겁니까?

S 지금 와서 보니 우습게 생각이 된다는 말이죠. 그 당시엔 전혀 웃기지 않았어요. 하나만 들려 드리죠. 당시는 전쟁 직후였으므로 대부분의 아이들이 비실거렸습니다. 그래서 〈언제까지고 이렇게 비실거리기는 싫어〉라고 생각했죠. 그 무렵 늑골이 함몰되어 있었죠. 구루병 증세를 보였거든요. 난 〈운동을 해야겠다〉라고 마음먹었습니다.

한데 운동을 하려면 돈이 약간 들기 마련 아닙니까. 필요한 기구들을 사야 하니까요. 난 그럴 수가 없었습니다. 그런데 마침 이웃 아주머니가 보르도 수영장에서 일을 하셨죠. 그 아주머니가 나를 공짜로 수영장에 들여보내 주실 수 있다고 하셨습니다. 준비물이라고는 수영 팬티 하나만 있으면 되니까 그 수영장엘 다니기 시작했죠. 그렇게 해서 물은 별로 좋아하지 않았지만 수영을 하기 시작했습니다. 그래도 아주 신경 써서 크롤을 배웠습니다. 수영장에도 규칙적으로 갔고요.

그 수영장에서는 선수들도 훈련을 했는데, 선수들은 일반인들이 많지 않은 시간엔 같은 시간대에, 그렇지 않으면 일반인들 시간이 끝난 뒤에 훈련을 받았죠. 나이아데스 같은 요정도 한 명 있었지요. 기아나 출신 수영 챔피언이었죠. 그때 나는 열다섯, 요정은 열아홉이었습니다. 보통 그 나이에 그 정도 차이면 일흔 먹은 할머니나 다를 바 없는데 말이죠. 어느 날 헤엄을 치고 있는데, 요정이 나를 보더니 말을 걸었습니다. 〈우리 밖에서 만날까?〉 아주 예쁜 여자였는데……, 너무 놀라 정신을 차릴 수 없을 지경이었죠. 아, 이 여자 아버지가 우리 아버지와 어머니에게 근사한 일자리를 주면 난 공부를 계속할 수 있을 것이고……, 모든 건 순조롭게 진행되어 난 그 처녀, 아니 그 여인을 미치도록 사랑하게 된다…….

그날 요정은 수영장 밖에서 나를 기다렸습니다. 비가 내렸죠. 당연히 난 가진 돈이 한 푼도 없었죠. 요정이 〈우리, 뭐 마시러 가자〉고 했어요. 아, 그래서 〈아니, 싫어. 난 비 오는 날을 아주 좋아하거든〉이라고 둘러댔죠. 무슨 재주로 음료수 값을 치를 만한 돈을 마련할 수 있단 말입니까? 그래서 빗속을 걸었습니다. 요정은 나를 약간 이상하게 생각했죠. 하긴 적지 않은 사람들이 나를 이상한 애라고 생각했죠. 그다음 날에도 우리는 만났습니다. 여전히 비가 내렸지만, 상관없었습니다. 역시 아무것도 마시지 않았죠. 〈아니, 난 비 맞으며 걷는 게 좋아.〉 그러자 요정이 〈다음 일요일에 보르도에서 45킬로미터 떨어진 곳에서 수영 시합이 있어. 너도 갈거니?〉라고 물었습니다.

난 아무 클럽에도 가입하지 않은 상태였죠. 입회비를 낼 처지가 못 되었으니까요……. 그래서 〈으음, 아니〉라고 대답했습니다. 〈기차 타면 되잖아〉라고 요정이 말하더군요. 기차 같은 소리하고 있네, 기차 삯은 어쩌라고. 45킬로미터……. 나는 청소년 선교회의 신부님을 찾아가서 〈청소년 선교회도 시합에 참가해야 한다〉고 말했습니다. 샹트클레르크 청소년 선교회! 〈자전거 좀 빌려 주시겠어요?〉 신부님이 선뜻 허락해 주시더군요. 그래서 〈샹트클레르크 청소년 선교회 대표로 참가하겠습니다〉라고 큰소리쳤죠. 신부님의 자전거를 타고 45킬로미터를 달렸습니다. 도착했을 땐 근육이 단단하게 뭉

친 상태였지요. 수영을 앞두고 무슨 일이 있어도 피해야 하는 상태였던 겁니다. 나는 열심히 헤엄쳤지만 결국 꼴찌로 들어왔어요. 다리가 뻣뻣하게 쥐가 날 지경이었지만, 그게 뭐, 대수겠습니까? 그러고는 나의 아름다운 요정을 찾아 나섰죠. 요정이 어디 있느냐고 사람들에게 물었더니, 〈방금 전에 벌어진 시합에 나가서 이겼다, 아마 집에 갈 준비하고 있을 거다〉라더군요.

그때 순간적으로 시트로앵 자동차가 보였습니다. 11마력짜리였죠. 좀 더 자세히 들여다보니 그 안에 나의 요정이 모자 쓴 웬 아저씨와 함께 막 떠나려고 하는 중이더군요. 요정은 나를 보았지만 한마디 말도, 손짓도 하지 않았습니다. 신부님의 자전거에 올라타고 다시 45킬로미터를 달려서 돌아왔습니다. 집에 와서는 내 몸에 눈물이 한 방울도 남지 않을 정도로 몹시 울었습니다. 그 정도로 괴로웠죠…….

L 거 참 이상하군요. 웃기는 추억담을 들려 달라고 했더니 눈물을 쏙 빼는 기억을 이야기 하시네요.

S 그러게요. 하지만 그래도 웃기잖아요. 그래도 좀 웃긴다고요. 신부님의 자전거를 타고 45킬로미터를 달렸다니……

L 다른 추억담은요? 깊이 있는 기쁨이랄까?

S 깊이 있는 기쁨이라? 아, 그렇죠. 아주 굉장한 무용담이 있죠. 당신도 기억하시겠지만 학교에서는 가끔 자리에서 벌떡 일어나 〈선생님, 제가 그거 찾았어요〉라고 하는 경우들이 있죠. 그러면 선생님은 〈교장 선생님께 갖다 드리렴〉이라고 말씀하시죠. 어느 날 선생님이 나한테 칠판을 지우라고 하셨어요. 그때 그 선생님이 베레모를 어딘가에 두시는 걸 보았습니다. 그래서 그 베레모를 집어 든 다음 칠판을 닦았죠.

L 일부러 그러셨나요?

S 네! 친구들은 죄다 웃고 난리가 났어요. 내 행동을 다 보았거든요. 난 그 모자를 잘 쥐고 있었죠. 자리로 돌아온 다음 잠시 시간이 지나기를 기다렸다가 선생님께 말했어요. 〈선생님, 이 베레모를 찾았어요.〉 물론 선생님 모자였죠. 선생님은 〈교장 선생님께 갖다 드리렴〉이라고 하셨습니다. 난 그 모자를 조금 구겼어요.

수업이 끝나자 선생님이 〈내 베레모 어디 갔지? 여기에 두었는데〉라고 중얼거리는 소리가 들렸습니다. 그러더니 선생님은 갑자기 내가 칠판을 닦았다는 사실을 떠올리고는 〈네가 내 모자 가져갔니?〉라고 물으셨죠. 난 〈무슨 모자요? 아뇨, 전혀 모르겠는데요〉라고 대답했고요. 그런 장난을 꾸민 것이 자랑스럽고 즐거웠어요. 선생님이 모자를 찾으러 교장실로 가시는 걸 지켜보면서 좋아서 어쩔 줄 몰랐죠.

L 당신의 첫사랑 소녀를 기억하십니까?

S 암요, 물론 기억하지요. 파리 아이였어요. 보르도에 온 파리 출신 계집아이. 그 애가 왜
왔는지는 알 수 없었지만, 아이들은 저마다 〈얼레리꼴레리, 쟤네 둘이 사귄대요〉라며
놀려 댔죠. 자랑스러웠어요. 그 아이를 좋아했으니까요.

L 그때가 몇 살이었죠?

S 아직 어렸죠……. 열 살쯤 되었으려나.

L 당시는 남녀 공학이 아니었죠. 그러니 늘 남자 아이들과 있었을 텐데, 여자 아이들은
어디에서 만났나요?

S 아, 좌우지간 치마만 보였다 하면 난 이루 말할 수 없는 행복감을 맛보았습니다. 어디

81

에서 만났느냐고요? 길에서도 가끔 만났죠. 그 무렵엔 길에 나와 노는 여자 아이들은 별로 없었어요. 당시만 해도 모든 것이 아주 엄하고 폐쇄적이었으니까. 난 주로 공상을 했죠. 그러다가 정말로 한 명이 눈에 띄면 다시 만나기 위해서 갖은 애를 다 썼죠. 어떻게 했느냐고요? 무작정 뒤를 따라가는 거죠. 그 아이가 어딘가로 들어가면 그 문 앞을 몇 번이고 왔다 갔다 했습니다. 하지만 기적이란 절대 일어나지 않더군요.

L 요즘은 사정이 많이 달라졌습니다.

S 네, 하지만 그 문제에 대해선 뭐라고 말씀 드릴 수가 없군요. 그게 더 좋은지 나쁜지 잘 모르겠거든요. 똑 부러지는 의견을 제시할 수가 없어요.

L 요새야 남자 아이들과 여자 아이들이 젖먹이용 유아원에서부터 함께 지내니…… . 당시 남자 아이들은 어디엘 가야 여자 아이들을 볼 수 있는지 잘 몰랐겠죠.

S 아무렴요, 도통 볼 수가 없었죠. 참 애석한 일이죠. 다행히 청소년 선교회에서는 해마다 파티를 열었고, 동네 사람들이 가족 단위로 몰려왔죠. 당연히 여자 아이들도 있었고요. 아, 나한텐 정말 얼마나 큰 행복이었던지!

L 그럴 때면 멋지게 차리고 갔나요?

S 형편이 허락하는 한도 내에선, 그랬죠.

L 팡토를 애용하셨나요, 아니면 포마드를 바르셨나요?

S 아, 네, 아무거면 어때요! 필요하다면 잼도 사양하지 않았을걸요! 아무거라도 상관없었어요. 백화점에서 포마드를 훔친 것이 나의 유일한 도둑질이었어요! 그런데 전차 안에서 그 포마드 튜브가 터지는 바람에 오랫동안 주머니가 끈적끈적했지요.

L 백화점 출입도 하셨나요?

S 네, 이웃 사람들을 따라가곤 했습니다. 어느 날 ― 하긴 그 이후로도 난 별로 달라진 게 없네요 ― 갑자기 나는 고무줄에 열광하게 되었죠. 고무줄만 있으면 할 수 있는 일들이 무궁무진하다고 생각했습니다. 매달 수 있는 물건들이 좀 많아요. 그래서 하루는 동네 사람을 따라서 보르도의 한 백화점에 갔어요. 그분이 〈네가 원하는 걸 사주마〉라고 하시더군요. 자전거라고 말하고 싶었지만 고무줄이라고 말했고, 덕분에 고무줄 한 봉투를 선물로 받았습니다. 그 고무줄이 어찌나 자랑스럽던지.

L 그걸 가지고 뭘 하셨나요?

S 종이를, 아니 종이뿐만 아니라 낱장으로 되어 있는 건 뭐든지 돌돌 말았죠. 손에 늘 한 줌씩 있었어요. 주머니에도 한가득 넣어가지고 다녔고요. 언젠가는 쓸 데가 있을 거라고 생각하면서요.

L 그 이후로도 별로 달라진 게 없다는 말씀은 요즘도 여전히 고무줄을 주머니 가득 넣고 다니신다는 뜻인가요?

S 네. 오늘은 없습니다만, 자주 가지고 다닙니다. 언제나 고무줄이 필요하거든요. 그림을 만든거나 할 때마다……. 나한테서 고무줄을 훔쳐간다는 건 나를 향한 참을 수 없는 모욕이죠.

L 반대로, 당신이 누군가에게 고무줄을 선사한다면 그건 진정한 선물이고요.

S 아, 그렇죠. 굉장한 일이죠!

L 어린 시절엔 반드시 어른이 되는 순간이 있다고들 말합니다. 당신은 언제 어른이 되었는지 알고 계십니까?

S 어쩌면 그 질문에 대한 어리석은 대답이 될지도 모르겠네요. 아니면 약간 짜증나는 농담이랄 수도 있을 테지만, 유감스럽게도 엄연한 사실입니다. 아직 난 어른이 되지 않았습니다. 나한테도 이따금씩 합리적이 되는 순간이 있긴 하지만, 어른이 된 건 아닙니다. 난 스스로 성인이라고 느끼지 않습니다. 그다지 유쾌한 상황이 아니죠. 문학하는 사람들이 말하는 것처럼 부러워할 만한 일이 아니라는 거죠. 왜, 〈아, 영원히 어린 아이로 남아 있을 수 있다면 얼마나 좋을까!〉 이런 말들을 하잖아요. 그게 전혀 좋은 게 아니란 말씀입니다. 게으름뱅이는 아니었지만 공부를 잘 못하는 열등생이었노라고 자랑삼아 말하는 거나 마찬가지죠. 난 그런 말을 들을 때마다 짜증이 나요. 그게 무슨 자랑거리냐고요.

L 무엇이 오늘의 당신을 만들었는지 말씀해 주실 수 있나요?

S 오늘의 나를 만들었다고요?

L 교육시켰다고 바꿔 말할까요?

S 라디오 그리고 신문.

L 학교보다도?

S 그야 물론이죠!

L 그렇다면 어렸을 때부터 신문을 읽으셨단 말인가요?

S 닥치는 대로 뒤지고 다녔어요. 그러다가 우연히 「릴뤼스트라시옹」 묶음을 보게 되었죠. 난 드레퓌스 사건에 열을 올렸습니다. 분통이 터져서 고함을 지르곤 했죠. 그런데 크라브첸코 사건이 그와 똑같은 양상으로 전개되더군요…….

L 학교를 졸업하면서 곧장 돈을 벌어야 했나요? 고등학교로 진학하려는 계획은 없으셨나요?

83

S 없었죠. 집에 다만 얼마라도 돈을 벌어다 줘야 했어요. 내가 할 수 있는 일이라고는 자전거 배달원 일뿐이었죠. 네, 그래요. 그런데 그게 아주 충격적이었어요. 보수가 아주, 아주 적더라고요. 요새 말로 최저 임금이라고 하는 거 말입니다. 당시엔 그게……, 그러니까 그게 요즘 돈으로 하면 얼마나 되는 건가? 최저 임금이 옛날 프랑으로 2만 프랑이었어요. 그런데도 내가 처음 받은 월급은 고작 7천2백 프랑이었죠! 많은 돈은 아니지만 그래도 그걸 어머니께 드렸죠. 아들이 학업을 계속 이어가지 못한 것에 대해, 아들이 기어이 일을 하겠다고 한 데 대해 죄책감을 느낀 어머니는 대단한 격려의 말을 해주시더군요. 〈내 그럴 줄 알았다. 네가 일을 하지 않을 경우 내가 받게 되는 가족 수당에 비해 많지도 않은 액수잖니.〉 당연히 실망했죠. 월급봉투를 받아들고 자랑스럽게 뛰어왔는데 말입니다.

그래서 오만 군데를 다니면서 다른 일을 찾았습니다. 어렸을 때부터 늘 여기저기를 기웃거리며 일거리를 찾곤 했어요. 구인 광고를 읽는다거나 하는 식으로요. 배달 일에는 전화가 꼭 있어야 했지요. 나 혼자 쓰는 전화는 아니었으니 주인이 없을 때면 그 틈을 타서 일자리를 알아보려고 전화를 사용했어요. 전화를 걸어 하는 말은 늘 똑같았어요. 〈보르도에서 미술을 공부하는 학생인데, 월말이면 생활비가 부족해서요. 혹시 제가 할 만한 일이 있을까요? 만나 뵈러 가도 될까요?〉 그러면서 곳곳을 돌아다녔습니다! 광고 하나를 볼 때마다 아무리 시시한 일이라도, 아무리 먼 곳이라도 찾아갔으니까요.

L 그렇게 수많은 아르바이트를 하셨군요?

S 그리 많지는 않아요. 배달원 노릇을 상당히 오래 했죠. 1년 반쯤 하다가 해고를 당했어요. 주인이 손을 들어 문을 가리키려 하기에 그 동작이 마무리되기 전에 나온 다음 다시는 돌아가지 않았습니다. 그 후 여기저기를 다니며 일자리를 찾았죠. 다달이 적어도 7천 몇백 프랑 정도는 집에 가져가야 했으니까요. 뭘 했는지 기억도 잘 안 나지만, 하여간 두어 달 동안은 사람들 가방이나 무거운 짐 드는 일을 하면서 그 잘난 7천 몇백 프랑을 꼬박꼬박 집에 가져갔습니다. 내가 일을 계속하고 있다고 가족들에게 믿게 해야 했으니까요.

그러던 중에 어떤 남자를 만났습니다. 매일 얼굴을 마주 대하면서 안녕하시냐고 인사나 나눌 뿐 서로 잘 모르고 지내던 사람이었죠. 그러던 어느 날 인사를 건넸더니 그 사람이 〈이제 더는 못 볼 것 같다〉고 하더라고요. 그래서 〈아, 그래요?〉 했더니 〈군대에 입대한다, 사흘 후에 떠난다〉고 말하면서 〈헌병대에 들어간다〉고 덧붙이더군요. 그래서 나도 헌병대에 자원했어요.

L 그건 정말로 자발적 의지에 따른 행동이로군요! 그 당시까지도 부모님 집에 기거하셨을 테니까……. 그 행동으로 말미암아 〈나는 떠난다〉가 확실한 현실이 되었겠네요.

S 그렇죠.

L 군대에서 특별히 배운 게 있습니까?

S 공포를 배웠습니다. 특별한 형태의 공포. 늘 영창 신세를 졌습니다. 뭐, 유달리 기가 세서 그런 건 아니고, 그저 방심한 탓에 그렇게 된 거죠. 불복종 때문이 아니라 정신을 다른 데 팔고 있다가 그렇게 되었단 말입니다.

L 파리로 온 뒤 보르도와는 완전히 결별하게 되었나요?

S 완전히라고 할 것 까지는 아니고요. 부모님이 계시니까 이따금씩 뵈러 갔거든요. 그래도 결별인 건 맞아요. 어쨌거나 스스로가 그렇게 느꼈으니까요. 파리가 너무 좋았어요. 사람들도 친절한 것 같았어요. 내 말은, 신문 같은 데 나오는 사람들 말고 길에서 만나는 사람들이 죄다 근사해 보였다, 이런 말이죠. 그 사람들은 늘 웃는 얼굴에 상냥했어요. 당시 나는 군인이었습니다. 〈아니, 군인인데 참 명랑하네. 도대체 뭘 하는 거지?〉라는 소리를 얼마나 자주 들었게요. 길을 물어볼 때면, 사람들이 정말 믿을 수 없을 정도로 친절한 것 같았습니다.

L 그림은 언제부터 그리기 시작하셨죠?

S 내 기억에 아마도 열두 살쯤인 것 같아요, 그래요, 열두 살.

L 무얼 그렸죠?

S 남의 흉내로 시작했어요. 난 보르도의 신식 중학교에 다니다가 퇴학당했죠. 그때 그 학교에 클라리넷을 부는 아이가 있었는데, 그 아이를 무척 좋아했습니다. 열아홉 살이었던 그 아이는 고등학교 졸업반이었죠. 게다가 칠판에 미군 지프차도 곧잘 그렸어요. 당시엔 벌써 미군이 들어왔을 때였으니까요. 그래서 〈나도 해봐야지〉하면서 지프차를 그리기 시작했죠. 다른 것도 그렸죠. 레이 벤투라 악사들도 그렸고요. 하루는 레이 벤투라가 어떤 방송에선가 〈지금 서른두 명이 스튜디오에 나와 있다〉고 하는 말을 들었습니다. 그래서 나는 벤투라의 색소폰, 네 개의 트롬본, 네 개의 트럼펫, 피아노, 베이스 기타, 드럼을 그렸죠. 그래봐야 열여섯 개밖에 안 되더군요. 나는 바이올린을 첨가했습니다. 여러 가지를 더 그려 넣어서 기어이 서른둘을 채웠죠. 그 후로 나는 늘 서른두 명으로 이루어진 악단을 그렸는데, 나중에서야 그 서른두 명 안에 기술자들도 포함된다는 걸 알았습니다.

L 설명은 따로 붙이지 않았나요?

S 그렇죠. 그저 유머러스한 그림들이었습니다. 언제나처럼요. 처음부터 내 그림은 유머러스했어요. 그러니까 말하자면 그렇다는 얘기죠.

L 처음으로 누군가에게 그림을 보여 주었던 날을 기억하십니까?

S 그럼요! 양아버지 상페 씨의 평이 기억납니다. 일요일 오후에 그림을 그리고 있을 때였습니다. 쉬지 않고 그렸어요. 아버지가 어떤 그림을 보시더니 〈이거 괜찮구나〉 하셨어요. 공을 막으려는 골키퍼 그림이었죠. 아버지가 〈이 그림에는 움직임이 있어서 마음에 든다〉고 하셨어요. 가슴은 불룩하고 배는 홀쭉하게 그렸거든요. 그런데 난 멍청하게도 〈아니에요, 그런 건 상관없다고요〉라고 대꾸했지요. 보세요, 이렇게 정확하게 기억하고 있잖아요.

L 그게 최초의 평이었습니까?

S 네. 〈이 그림에는 움직임이 있다.〉

L 지금은 그 〈움직임〉을 제대로 포착하신다고 생각하십니까?

S 네. 네, 가끔, 그렇죠. 흥미로운 문제거든요. 언제나 움직임이 있어야 해요. 당시 나는 스포츠, 달리기 선수, 육상 경기 같은 것에 푹 빠져 있었어요. 내 눈엔 그게 너무도 아름다워 보였어요. 진정한 아름다움이었죠.

L 초창기 그림은 뭐랄까, 관찰 위주의 그림이었나요?

S 네, 하지만 유머러스한 그림이었죠. 난 유머러스한 그림을 좋아해요. 이발소나 어디 다른 데를 가더라도 난 항상 삽화가 들어 있는 신문을 읽습니다.

L 당시엔 어떤 매체들이 있었나요? 「르 에리송」, 『이시파리』?

S 네. 누가 그렸는지 금세 알 수 있는 그림들을 보면 〈이 자는 자기만의 스타일이 있네. 어떻게 하면 자기 스타일을 갖게 될까?〉라고 자문하곤 했죠.

L 그렇다면 어떻게 해서 당신만의 스타일을 갖게 되셨나요?

S 시간이 지나다 보니……

L 당시 매체에 실렸던 만화들을 보면 어쩐지 서로 많이 닮은 것 같던데……

S 그렇죠, 하지만 저마다 남과 달라 보이려고 애를 썼지요. 서명을 할 때 남들과 다른 표시를 해서 눈길을 끌려는 자들도 있었고요. 나도 스타일을 갖기 위해 안 해본 것이 없습니다. 아주 바보 같은 짓도 했죠. 예를 들어 그림은 담고 있는 주제와 같은 형태를 취해야 한다고 믿기도 했어요. 가령 음악가들을 그린다면 음표 형태로 그림을 그려야 한다는 식이죠! 어리석은 생각이었죠. 기차를 그린다면 그 그림이 기관차나 여객 열차 모양을 해야 한다고 믿었으니……. 멍청하기 짝이 없죠! 그러느라 시간만 엄청 낭비했

습니다. 밤늦게까지 되지도 않는 그림을 붙잡고 있어야 했으니 말입니다.

L 〈밤늦게까지 그렸다〉고 말씀하셨는데, 그때까지도 당신은 여전히 학생, 중학교에 재학 중이었죠. 당신 그림은 누가 보았습니까?

S 친구들이죠. 나서서 그림을 보여 주지는 않았어요. 친구들이 나한테 오면 보여 주었지요. 그래도 이렇게 만화를 그리는 작가가 된 건 그 무렵의 친구들 중 한 명 덕분입니다. 그 친구는 나보다 두 살 위였어요. 하루는 그 친구가 아주 진지하게 말을 하더라고요. 〈유머러스한 그림을 그리려면 우선 아이디어가 있어야 해. 넌 공부를 하지 않아서 아이디어가 없겠지만, 난 좀 했거든. ― 어떻게 했는지는 모르지만, 어쨌건 대학 바칼로레아를 두 번이나 통과한 친구였죠 ― 내가 아이디어를 줄 테니 그걸로 그림을 그려 봐〉라고요.

그 친구는 이런 말도 했습니다. 〈내가 말로 그림을 묘사할 테니까 그냥 그대로 그려. 그림이 완성되면 내가 설명을 붙일게.〉 1차로 그릴 그림은 이랬습니다. 〈한 남자가 산 길에서 자동차를 운전하는데, 길 끝엔 당연히 절벽이 있다. 남자의 부인은 자동차의 뒷 좌석에 앉아 있다가 뒤에서 남편의 얼굴을 잡는다. 부인은 두 손으로 남편의 눈을 가린 다. 물론 설명을 덧붙여야겠지만, 그건 그림이 완성되면 붙인다.〉 난 미친 듯이 그림을

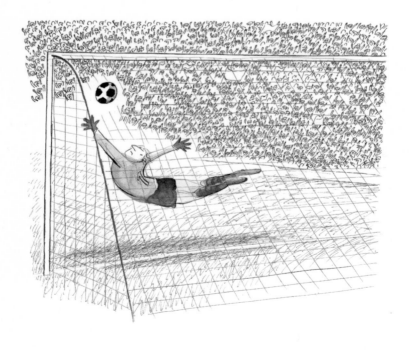

그렸습니다. 산길을 운전하는 사람을 그리기는 것만 해도 벌써 어려운 작업이었죠. 거기에다 부인의 모습을 그려야 하니 차는 자연히 오픈카가 되어야 했습니다. 뿐만 아니라 뒤에 앉은 부인이 자리에서 일어나 양손으로 앞에 앉아 있는 남편의 눈을 가려야 했으니 보통 일이 아니었죠. 엄청난 시간을 쏟아 부은 후 마침내, 표현이 거창하긴 하지만, 그림을 〈완성〉하고는 그 친구에게 말했습니다. 〈자, 이제 설명을 달아 봐.〉 그러자 친구는 그림을 보더니 〈좋아〉 하고는 〈까꿍!〉이라더라고요. 영문을 모르는 내가 〈까꿍이 뭐야?〉라고 묻자 〈이 그림 제목이 까꿍!이라니까〉라고 대꾸했어요. 너무 멍청하지 뭡니까. 아무 뜻도 없고, 그저 아무렇게나 막 붙인 제목이잖아요! 그때 나는 스스로 아이디어를 내야 한다는 걸 깨달았습니다.

L 그때가 그러니까 대충 열다섯 살 무렵이었나요? 그 무렵 팔기 위해서, 출판하기 위해서 그림을 그리기 시작한 겁니까?

S 아직은 아니죠! 그때 내가 원한 거라곤 그저 안정적인 일자리뿐이었습니다. 그림이라면 가로등이나 안락의자, 하여간 아무거나 좀 그릴 줄 알았다, 이런 정도죠. 내 강박 관념은 자나 깨나 안정적인 일자리를 구하는 일이었습니다!

L 일자리를 구하는 중에도 여전히 그림을 그렸습니까?

S 네.

L 일간지 「쉬드웨스트」에 처음으로 그림을 보여 준 건 언제였나요?

S 그 전에 보르도의 한 광고 회사엘 찾아갔습니다. 그곳에 내 그림을 보여 주었죠. 그때 담당자가 그러더군요. 「당신은 만화를 그려야 할 사람이로군.」 어느 날 배달원으로 일하던 회사 사무실 전화로 「쉬드웨스트」지의 삽화가에게 전화를 걸었습니다. 그가 한번 만나 보자면서 내가 그림을 보여 줘야 할 편집장의 이름을 가르쳐 주더군요. 그렇게 된 겁니다.

L 그래서, 그 사람들이 곧 당신 그림을 신문에 게재했나요?

S 두 편을 실었습니다. 상폐라고 서명하지는 않았어요. 은근히 두렵더군요. 내 눈엔 그림이 너무 보잘것없어 보였으니까요. 뭐라고 서명을 할까 고민을 했죠. 무지 고심한 끝에 필명을 하나 생각해냈는데, 아주 멍청한 이름이었죠. 드로DRO였으니까요. 얼핏 보기엔 아주 단순해 보이지만 알고 보면 그렇지도 않아요. 〈그리다〉를 뜻하는 영어 단어 드로*draw*를 뜻하니까요. 그 단어를 발음 나는 대로 단순화시켜서 드로DRO라고 쓴 거죠. 나름 굉장히 영리하지 않나요!

L 그때 그림들을 기억하십니까?

S 그럼요. 그래요, 그 작품들이라면 아주 생생해요.

L 당신이 자랑스럽게 여기는 최초의 작품은?

S 당시에 말인가요? 꼬리에 냄비를 매단 강아지 그림이죠. 왜, 자주 그런 짓들을 하잖아요. 줄이 달린 냄비. 그런데 녀석은 냄비에 들어가서 쿨쿨 잠을 잔다, 뭐, 이런 내용이었습니다.

L 벌써 유머와……, 시적인 감수성이 느껴지는군요.

S 그렇죠, 뭔가가 있었죠.

L 그림 자체도 수준급이었습니까?

S 내가 가진 지극히 제한적인 여력에 비하면, 그래도 나쁘지 않은 편이었죠. 그래요, 나쁘지 않았어요.

L 그 그림, 아직도 가지고 계십니까?

S 분명 어딘가에 있긴 있을 텐데, 그게 어딜까요?

L 그 그림을 그렸을 때 당신은 몇 살쯤이었죠, 대략?

S 열여섯이나 열일곱쯤일 겁니다. 그 무렵에 꼬리에 냄비를 매단 개 연작을 그렸어요. 암캐의 꼬리에 매달린 냄비를 자기 꼬리에 매달린 냄비에 넣어 주는 기사도 넘치는 개도 그렸어요.

L 신문들이 그런 유형의 그림을 게재했단 말이죠?

S 그야 경우에 따라 달랐죠. 내가 워낙 많은 그림을 선보였으니까……

L 당신에게 제일 처음으로 그림에 관해서 충고를 해준 사람은 누구였습니까?

S (긴 침묵) 청소년 선교회에서 만난 칠 공장, 그러니까 창고 같은 건물의 도색을 전문으

로 하는 공장 사람의 이야기를 들었죠. 그 사람은 직공들과 같이 페인트칠을 했죠. 누군가가 그 사람에게 내 그림을 보여 주면 좋겠다고 하는 말을 들고는 그렇게 했습니다. 내가 아주, 아주, 아주 좋아했던 그 사람이 그림을 보더니 〈좋아, 계속해 봐, 계속하라고〉라고 격려해 주더군요. 내 그림에 최초로 전문가적인, 그러니까 비판적이고 엄격한 평을 해준 사람은 샤발이었습니다.

L 그때 당신은 열여덟 살이었죠?

S 그보다 약간 더 어렸던 것도 같네요.

L 그러니까, 샤발이 그림을 보았고, 평을 해주기 위해 시간을 투자했고, 실제로 평을 해주었다······.

S 그리고 이런 말을 해주었죠. 사실 누구에게나 해주는 말이죠. 〈직업으로 삼을 생각은

말게, 너무 힘드니까. 자네한테는 붙박이 직업이 필요할 걸세.〉 그는 내 차림새를 보고 대번에 부잣집 자식이 아닌 걸 눈치챘죠. 나의 취향, 내가 좋아하는 것들에 대해서 많은 질문을 하더군요. 아마 내 대답을 듣고 깜짝 놀랐을 겁니다. 그가 어떤 그림을 보더니 나한테 〈아, 이거, 정말 좋은데!〉 했던 기억이 납니다. 난 그때 그가 샤발이란 것도 몰랐어요. 파리에서 무슨 상인가를 탄 르 루아른 씨라고 소개받았거든요.

L 그가 좋다고 한 그림은 어떤 작품이었죠?

S 잠이 든 사람 앞에서 바이올린 연주자가 열심히 연주를 하는 장면을 그린 그림이었습니다. 웃기잖아요. 연주자는 활로 잠든 청중을 깨우려고 애를 쓰죠. 샤발이 〈이건 아주 잘 그렸다〉고 했어요. 미국 삽화가들이나 샤발의 그림과 분위기가 비슷했지요!

L 자기 그림도 보여 주던가요?

S 그걸 보고서야 그가 샤발이라는 걸 알았어요! 이야기를 하는 동안에 그가 〈자넨 내가 무슨 일을 하는지 잘 모르나?〉라고 묻더군요. 그래서 〈네, 몰라요〉라고 대답했죠. 그러자 샤발의 그림들을 보여 주더라고요. 나는 또 〈어찌된 영문인지 모르겠네요, 이건 샤발의 그림이잖아요!〉라고 말했죠. 그제야 〈그 샤발이 바로 날세!〉라더군요.

L 이 책에 실린 어린 아이들 그림엔 제목이나 설명이 없는 경우가 꽤 있습니다.

S 네……, 아뇨……, 어린 남자 아이 또는 여자 아이가 뛰어가는 그림……, 무척 행복해 보이는 그런 순간들이 있죠. 그런 순간들이 분명 있어요. 나는 그게 뭔가를 그 아이에게 투사했기 때문이라고는 생각하지 않아요. 그저, 단순히, 아이들이 느끼는 정말로 행복한 그런 순간이 있는 거죠.

L 그런가 하면 그보다 훨씬 덜 행복한 상황들도 있죠. 예를 들자면, 이런 그림도 있어요. 어린 소년이 축구 선수 유니폼을 입고서 바이올린을 연주하는 그림 말입니다.

S 맙소사, 그건 정말 고약하죠! 축구팀엔 등 번호 10번이 새겨진 유니폼이 있게 마련이죠. 지단의 번호이기도 하고, 그보다 앞서 플라티니도 10번이었고요. 10번은 게임의 모든 흐름을 조직하는 사람입니다. 말하자면 그라운드의 달인들이죠. 아이들은 한때 누구나 다 10번이 되기를 꿈꿉니다. 그래서 그렸어요. 하지만 뭐 특별히 자랑스러울 건 없는 그림이죠.

L 그 그림엔 그런 사연 말고 다른 이야기도 담겨 있습니다. 축구를 하고 싶은 마음만 굴뚝같은 아이에게 바이올린과 활을 쥐고 연주를 하라고 강요하는 어른들의 모습이 느껴지니까요. 아닙니까?

S 그 아이는 국립 오케스트라의 등 번호 10번, 그러니까 악단 전체의 흐름을 조절하는

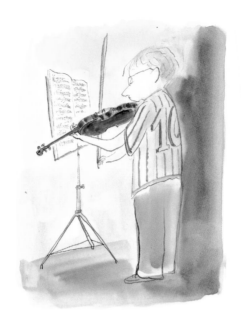

연주가가 되고 싶어 한다고 풀이할 수도 있죠!

L 그 그림을 별로 좋아하시지 않는 모양이네요?

S 내가 보기엔 썩 잘 그린 그림이 아니니까요. 그 그림에 대한 나의 기억이 정확하다면 말입니다만…….

L 피아노를 치는 어린 여자 아이 그림도 마찬가지죠. 피아노 위에 곰 인형을 놓아둔 걸 보면요. 아이에게 어른들이나 할 법한 훈련을 억지로 시키고 있다는 분위기가 느껴지거든요.

S 어른 피아니스트들 중에도 피아노에 대해서 슈베르트나 모차르트와는 아무 상관없는 기억을 가진 사람들이 종종 있죠.

L 그보다 더 가슴을 쿵 때리는 그림도 있습니다.

S 말씀해 보시지요.

L 제가 보기에 굉장히 폭력적이라고 여겨지는 그림이죠. 당신 작품 중에는 어린 시절을 그토록 폭력적으로 묘사한 작품이 별로 없잖습니까. 부모님이 TV를 보고 있는데 어린 아기가 〈내가 걸음마를 했어요!〉라고 말하는 그림이죠.

S 그렇군요.

L 끔찍하지 않습니까?

내가 걸음마를 했어요!

아이가 걸음마를 하는군!

S 그 그림은, 내 생각에 아주 시원찮은 그림입니다. 『뉴요커』를 비롯하여 수십 개 잡지에 소개되었기 때문인지 사람들은 자주 그 그림에 대해서 언급하곤 합니다. 그때마다 그건 아주 시원찮은 그림이라고 대답하죠.

L 왜죠?

S 어리석어요. 너무 뻔하니까요. 손님을 끌기 위한 그림이라고나 할까요. 뭐랄까, 억지로 꾸민 그림이죠. 그렇습니다. 그 그림은 고작 〈아, 처음으로 걸음마를 한 아기를 쳐다보지도 않는 저 부모들 좀 보라지〉라는 메시지만 던지고 있습니다. 게다가, 난 아기들이 걷기 전에 말을 먼저 하는지조차 모릅니다. 하긴, 그런 거야 어찌되었든 상관없겠죠. 하여간 그 그림은 마음에 들지 않아요. 그런 그림을 그릴 때면 스스로가 썩 마음에 들지 않습니다.

L 너무 지나치다 싶기 때문인가요? 대못을 박는다, 당신이 운동가가 된 것 같다, 뭐 그런 느낌 때문인가요?

S 무겁죠, 무거워요. 아주 어리석죠. 그래요, 부모들이 TV만 보고 있어요. 그런데 부모에 대해서는 우리가 뭘 알고 있죠? 어쩌면 그 아기는 끔찍한 악동일 수도 있어요. 아주 못된 녀석일 수도 있다고요. 폴 오스터의 부인인 시리 허스트베트가 『내가 사랑했던 것』이라는 책을 썼지요. 악을 상징하는 어린 아이의 이야기를 담은 책이죠. 미국에서 악을 상징하는 아이의 이야기를 쓰려면 대단한 용기가 필요하죠. 그래요, 그 아이는 모든 걸 망쳐 버려요. 아주 끔찍하죠. 그 아이는 무수히 많은 것을 파괴한다고요. 그야말로 악의 표상이지요. 인간 말종 쓰레기라고요. 그렇다고요. 그러니까 내가 그린 아기, 〈내가 걸음마를 했어요〉라고 말하는 그 아기는 어쩌면 작은 악마일 수도 있어요. 부모는 지칠 대로 지쳐서 이제 그들의 삶에는 그 망할 놈의 TV만 남았을지도 모르죠. 그건 아니죠, 아니라고요. 아무리 생각해도 난 그 그림을 좋아하지 않아요. 비록 그 그림으로 내가 어느 정도의 성공을 거두었고, 사람들이 계속 그 그림에 대해 칭찬을 한다고 해도 말입니다.

L 당신은 남자 아이 그리기를 좋아하십니까, 여자 아이 그리기를 더 좋아하십니까?

S 요즘 들어서는 여자 아이 그리기를 훨씬 좋아합니다.

L 왜죠?

S 왜냐하면, 다시 한 번 말씀드리지만 현실에서 멀어질수록 난 그 아이들이 더 부드럽고 싹싹하며 상냥하고 유연하며 평온하다고 느끼죠. 현실은 전혀 그렇지 않은데도요. 그런데 현실에서도 그런 것을 경험한 적이 있습니다. 하루는 서점에서 저자 사인회를 하

고 있었는데, 열두어 살가량 된 여자 아이가 내 옆에 앉더니 나를 툭툭 치더군요. 귀엽게 생긴 아이였어요. 옆모습이 예뻤던 그 금발 아이는 내가 사인하는 모습을 물끄러미 바라보더군요. 귀여운 그 아이가 〈여기 계속 있을래요〉라고 하기에 난 〈그래, 그러려무나〉라고 말해 주었죠. 참 예쁘고 기분 좋은 아이였습니다. 난 뉴욕 이야기를 담은 책에 그림을 그리다가 어느 순간 아이에게 물었습니다. 〈내가 여기 뭘 그린 것 같니?〉 아이가 〈엠파이어 스테이트 빌딩이요〉라고 대답하더군요. 아이는 내 그림을 금세 알아보았던 겁니다. 아, 그럼요 여자 아이들이 정말 좋아요. 매력적이잖아요. 그날 그 아이는 엄마가 데리러 오자 계속 남아 있겠다고 고집을 부렸습니다. 정말 아주아주 예쁜 아이였죠.

L 남자 아이들과 여자 아이들 사이에는 어떤 차이점이 있을까요?

S 난 편파적입니다. 여자 아이들은 대체로, 언제나 그런 건 아니지만, 나를 웃게 만들어요. 나를 재미있게 해준다고요. 그 아이들은 아주 우스운 동작들을 하는데, 그 동작들이 거의 대부분 예측할 수 없이 즉흥적이죠. 아마, 교태의 떡잎에 비유할 수도 있겠죠. 나는 우아함이라는 것이 있다고 믿는 편입니다. 우아함을 타고 난 사람들이 있어요. 다른 사람들은 그렇지 못한데 말이죠. 몇몇 여자 아이들은 정말로 우아함을 지니고 있지요.

L 남자 아이들은 그렇지 못하고요?

S 딱 한 번, 그런 남자 아이를 만난 적이 있습니다. 아이의 부모와 친구 등 주변 사람들은 누구나 놀랐지요. 아이 자신은 전혀 의식하지 못했지만, 그 아이는 우아함 그 자체였습니다. 아이가 의식하지 못했기 때문에 그 아이의 우아함이 한층 더 돋보였습니다. 매력적이고 균형 잡힌 데다 아주 호감이 가는 아이였습니다. 요컨대 완벽했어요. 완벽했다고요. 그 후 그 아이를 다시는 만나지 못했습니다. 벌써 20년 전 일이네요……. 그 아이가 흉측한 인물로 성장하지 않았기를 바랄 뿐입니다. 그때 당시엔 열두어 살배기 놀라운 아이, 우아함 그 자체인 아이였는데. 몸짓이며 행동, 말하는 방식 등 모든 것이 다 좋았지만, 특히 아무것도 의식하지 않아서 좋았지요. 모두들 그 아이 때문에 넋이 빠졌는데 정작 그 아이는 아무것도 모르고 있었거든요. 그렇지 않았다면 아마 그런 아이의 존재가 거북살스럽게 느껴졌을지도 모르죠. 완벽한 아이였으니까요. 하지만 전혀 그렇지 않았어요!

L 당신 그림을 보면, 남자 아이들은 주로 자전거를 타고 여자 아이들은 주로 춤을 추더군요. 여자 아이들이 자전거를 타고 남자 아이들이 춤을 출 수도 있는 거 아닌가요?

95

S (침묵) 나로서는 남자 아이가 춤을 추는 건 아무래도 쉽지 않습니다. 아무렴요, 나한테
는 춤은 뭐니 뭐니 해도 여성적이고, 축구는 뭐니 뭐니 해도 남성적이죠. 달리기도 그
렇고요. 그저 나는 그렇게 생각한다는 거죠. 말을 하고 보니 누군가가 나서서 나를 구
제 불능의 마초라고 몰아세울 수도 있겠군요.

L 춤을 추는 것이 축구를 하는 것보다 좀 더 우아합니까, 아니면 공을 차면서도 얼마든지
우아할 수 있습니까?

S 그야 물론 그렇죠! 내가 아주 좋아했던 축구 선수들 중에 우아한 선수들이 더러 있었
지요. 요한 크라이프라는 이름을 가진 선수가 있었습니다. 그 선수는 넘어지는 방식도
남달랐지요. 더할 나위 없이 멋졌습니다.

L 이 책에 수록된 그림 중에서 여자 아이들과 남자 아이들이 공통적으로 하던 놀이는 어
떤 것이 있을까요?

S 아, 그런 거라면 난 전혀 몰라요. 그런 의문은 한 번도 가져본 적이 없으니까요.

L 당신 그림 속에 여자 아이들과 남자 아이들이 동시에 등장하는 경우가 드물기에 여쭤
보는 겁니다.

S 그럴 수도 있겠네요. 네, 하지만 몰라요. 미처 생각해 보지 못했으니까요.

L 마치 경계선이 가로막고 있기라도 한 것처럼…….

S 경계선이 있다고 생각해요. 지금까지는 그걸 몰랐는데, 아무래도 있는 것 같아요. 경계
선이라기보다는 차이라고 해야겠지요. 그럼요, 넘어갈 수 없는 경계선이 아니라 차이
가 맞아요. 이따금씩 내가 무척 재미있게 생각하는 여자 아이들 특유의 몸짓, 우스우면
서 전혀 예측할 수 없는 동작들이 눈에 띕니다. 여성성은 남자들에겐 거대한 수수께끼
죠. 나는 예나 지금이나 남자이고, 여성성은 나를 눈부시게 만드는 수수께끼죠.

L 『꼬마 니콜라』엔 여자 아이들이 아예 등장하지 않습니다……. 그 시리즈가 세상에 나
오게 된 경위를 기억하고 계신가요?

S 벨기에의 라디오 프로그램을 소개하는 잡지인 『르 무스티크』 ─ 당시엔 아직 TV가 없
었지요 ─ 를 만드는 측에서 가끔 언론 매체에 게재되었던 내 그림을 확대시켜 달라는
요청을 받곤 했습니다. 표지로 삼겠다면서 말입니다. 하루는 이 잡지의 편집장이 인물
을 하나 만들어 달라고 하더군요. 마침 좌충우돌 사고를 치고 다니는 장난꾸러기 어린
남자 아이를 주인공으로 하는 익살스러운 그림들을 그려 가져다주던 참이었는데, 오
던 길의 버스 안에서 니콜라 포도주 대리점의 광고를 봤던 터라 편집장에게 〈그렇다면
이 아이를 니콜라라고 부르기로 하죠. 이 그림들의 주인공은 니콜라입니다, 아니 꼬마

니콜라가 더 나으려나⋯⋯, 암튼 잘 모르겠네요.〉 시작은 그렇습니다.

L 〈꼬마 니콜라〉가 그러니까 처음엔 한 컷짜리 그림이었던 말씀인가요?

S 다른 것들과 다를 바 없는 만화였습니다. 설명이 붙을 때도 있고, 붙지 않을 때도 있고⋯⋯.

L 어쨌든 매번 니콜라라는 이름을 가진 어린 사내아이가 벌이는 모험이 주제였단 말씀인 거죠?

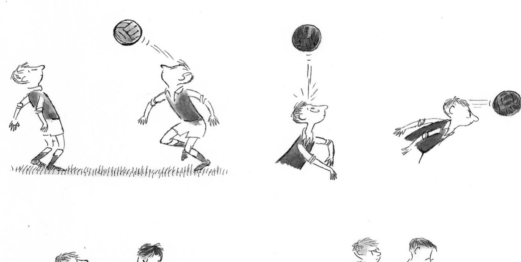

코파의 축구 강의
신참 축구 선수를 위한 레몽 코파의 강의
『필로트』, 1959

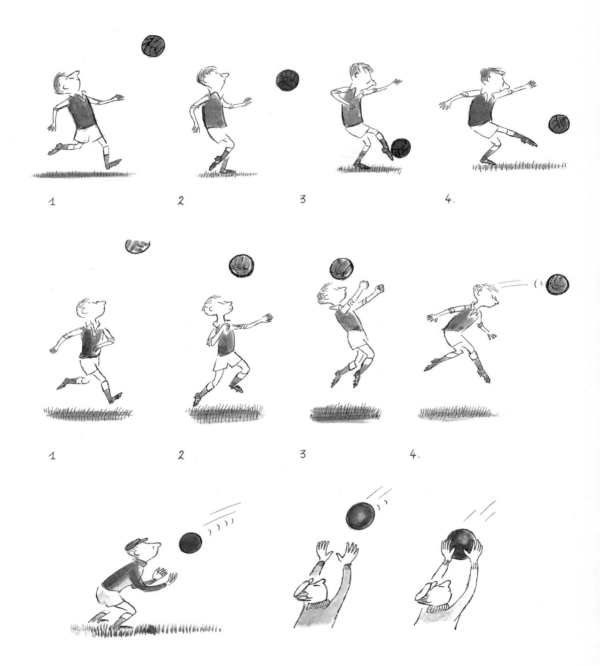

1 2 3 4.

1 2 3 4.

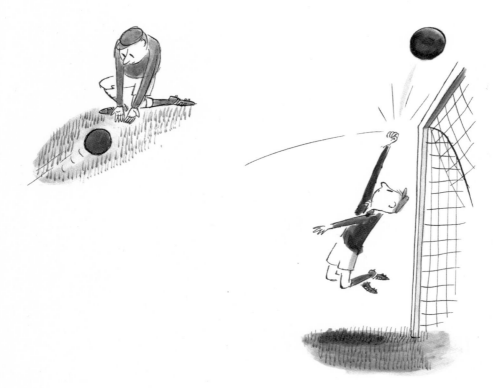

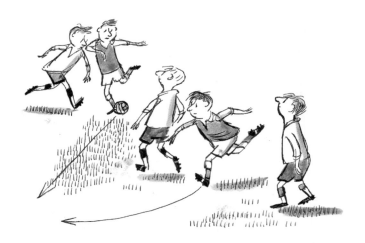

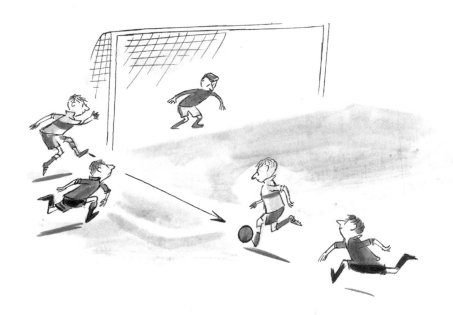

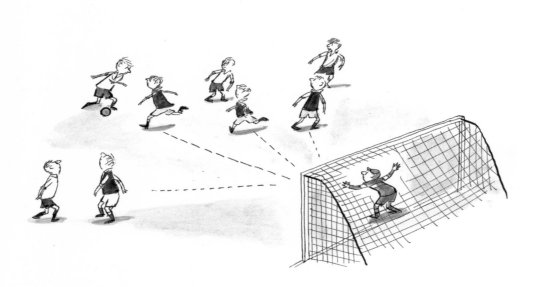

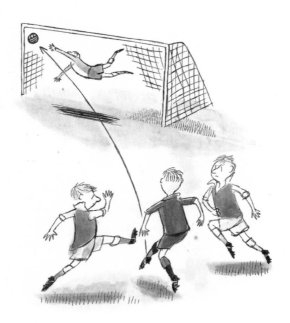

S 네, 그러던 어느 날 큰일이 터졌죠. 편집장이 〈장편 만화를 그려줘야겠다〉는 겁니다. 그런 건 어떻게 해야 하는지도 몰랐고, 더구나 내가 하고 싶은 건 오로지 한 컷짜리 익살스러운 그림을 그리는 것뿐이었죠. 그런데 거기서 만난 고시니 — 그도 『르 무스티크』 필자로 일했지요 — 가 〈자네 생각이 틀렸네. 그러지 말고 니콜라라는 인물을 주인공으로 삼아서 장편 만화를 그리게!〉라고 부추겨 댔습니다. 그래서 그에게 〈혼자서는 도저히 할 수가 없어. 정말 난처하군. 그런 건 할 줄 모른다니까. 자네가 괜찮다면 우리가 같이 해볼 수는 있지〉라고 대답했죠. 장편은 그렇게 해서 탄생했습니다.

L 그 무렵 고시니는 아고스티니라는 필명을 썼지요.

S 네, 그 이름은 내가 장난삼아 지어 준 것이고, 원래 이름은 르네 고시니였죠. 우리는 몇 장을 함께 작업했습니다만, 난 몹시 마음이 언짢았습니다. 장편 만화에는 미리 그림 그릴 칸이 정해져 있었는데, 그게 내 스타일하고는 전혀 어울리지 않았거든요. 반면 르네는 그걸 아주 좋아했습니다. 그런데 나로서는 다행스럽게도, 그 무렵 고시니는 경영진과 문제가 있어서 — 만화 잡지 『스피루』를 출판하던 뒤퓌 출판사 이야기입니다 — 해고를 당했지 뭡니까! 그가 해고를 당한 마당에 다른 사람과 그 일을 하고 싶은 마음이라고는 전혀 없었습니다. 그래서 나도 그와 함께 그 출판사를 떠났지요. 장편 만화는 그만두었지만, 언젠가 그가 짤막한 동화나 콩트를 쓰면 내가 그 글에 삽화를 넣겠다는 생각은 품고 있었습니다.
그로부터 한참이 지난 다음에 일간지 「쉬드웨스트」에서 가끔씩 글과 그 글에 어울리는 삽화를 그려 달라고 요청해 왔죠. 우리는 그때 〈꼬마 니콜라〉를 제안했습니다. 그쪽에서는 당장 좋다고 했고, 매주 연재했지요. 르네가 글을 쓰면 내가 그림을 그렸는데, 사실 그림의 비중은 아주 조금이었습니다. 인쇄 비용이 너무 많이 드는 데다, 「쉬드웨스트」에 지면이 충분하지 않았거든요! 그래서 중간 정도 크기와 작은 크기의 그림을 한 컷씩 그렸습니다. 그게 전부였어요. 그러던 어느 날 갈리마르 출판사에서 일하던, 당시 드노엘 출판사 편집장의 부인이 「쉬드웨스트」에 실린 〈꼬마 니콜라〉를 보았죠. 마침 그때 라 로셸에서 휴가를 보내던 중이었거든요. 그 여자가 남편에게 〈고시니와 상페, 이 두 사람하고 당장 접촉해 봐요. 꼬마 니콜라 이야기는 정말 재밌잖아요. 묶어서 책으로 만들면 좋을 것 같아요〉라고 말했다는군요. 덕분에 남편 쪽에서 우리에게 연락을 했습니다. 그렇게 해서 시작된 겁니다!

L 첫 발표는 1956년이었어요……. 고시니는 글을 쓰고 당신은 그림을 그리고……, 완전 찰떡궁합이었죠.

S 네, 〈꼬마 니콜라〉는 무엇보다도 우정에 관한 이야기입니다. 우리는 각자 자신의 어린 시절 기억을 공유했죠. 내가 르네에게 축구나 여름 캠프, 학교에서 장난치던 이야기들을 들려 주죠. 그러면 르네는 그런 추억담을 나름대로 해석하는 일을 너무 재미있어 했어요. 내 이야기에서 출발해서 거기에 살을 붙여 가면서 인물들과 그 인물들이 등장하는 상황을 창조하는 거죠. 우리는 그렇게 해서 세상에 알려진 대로의 〈꼬마 니콜라〉를 만들어 냈습니다. 르네 고시니가 없었다면, 〈꼬마 니콜라〉도 없었을 겁니다. 마찬가지로, 내가 없었다면 역시 〈꼬마 니콜라〉는 태어나지 못했을 테고요! 당신 말이 맞아요, 우리는 정말로 찰떡궁합을 자랑했죠. 장래에 어떻게 될 것인가 같은 건 머릿속에 없었습니다.

L 알밉도록 적절한 그 이름들은 어떻게 생각해 내신 겁니까?

S 아, 그건 르네죠, 르네 고시니 머리에서 나온 이름들이에요.

L 상페의 작품 세계를 아주 충실하게 반영하는 것 같은데요.

S 네, 그렇지만 난 약간 지나치다고 생각했어요. 완전히 잘못된 판단이었죠.

L 출판 즉시 성공을 거두었나요?

S 웬걸요. 첫 번째 책이 나왔을 때에는 판매가 영 시원치 않았지요. 그래서 드노엘 출판사 측에서는 두 번째 책을 내지 않으려고 했습니다. 그런데 다행스럽게도 그 무렵 출판계에는 아주 흥미로운 관행이 있었죠. 서점 측에서 열두 권의 책을 구입하면, — 더도 덜도 아니고 연필처럼 열두 개였죠 — 그렇게 하면 공짜로 한 권을 더 얹어서 열세 권을 주곤 했거든요. 어떤 서점의 체구가 작은 여자 주인이 있었는데, 난 그 부인 이름을 영영 알아내지 못했어요. 하여간 그 여자가 드노엘 출판사에 와서 정기적으로 우리 책을 열두 권씩 사갔습니다. 그 여자는 그러니까 열세 권을 받아가지고 간 거죠. 드노엘에서 결국 두 번째 책을 출판하기로 결정한 것도 알고 보면 그 여자 서점 주인 덕분입니다. 두 번째 책이 나오자 우리는 TV에 초대받았습니다. 〈렉튀르 푸르 투스〉라고, 피에르 뒤마이에와 피에르 데그로프가 진행하는, 그 무렵 아주 유명한 프로였죠. 방송이 나가자 와아, 책이 조금씩 나가기 시작하더라고요. 속도는 더뎠지만 그래도 꾸준히 나갔지요.

L 당시엔 그러니까 TV 덕분에 책이 팔렸군요.

S 네, 작가들에게 책에 대해서 이야기할 시간이 주어졌죠. 삽화도 보여 주고, 만화도 보여 줄 수 있었습니다. 그래요, 그렇죠. 그렇게 해서 차츰 팔리기 시작했어요.

L 총 다섯 권이 나왔죠?

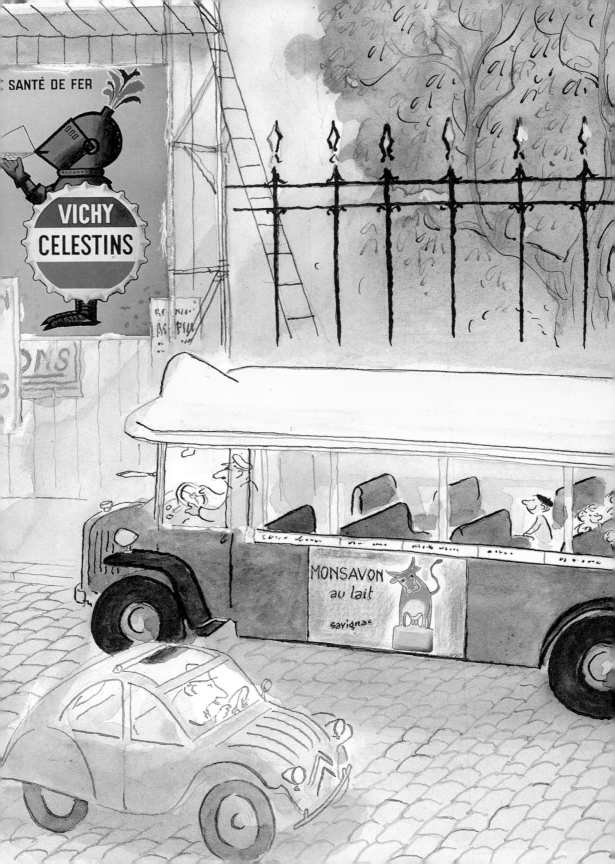

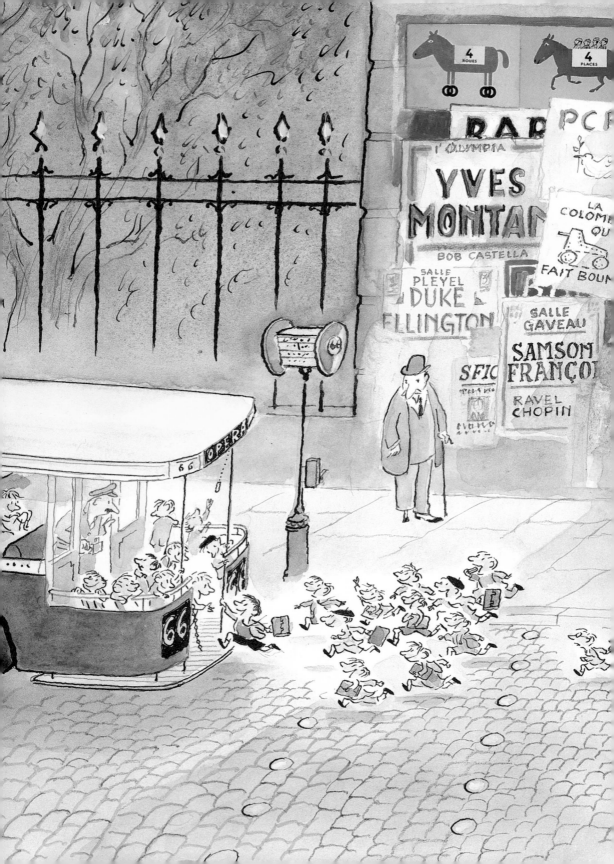

S 네. 그런데 그게 아주 복잡했습니다. 왜냐하면, 처음 그 시리즈를 시작할 때 고시니는 글을 쓰고 싶어 했고, 나는 그림책을 시작하려고 마음먹었기 때문이죠. 그래서 고시니 에게 말했습니다. 〈이 책들은 잘 팔릴 거야. 그렇게 믿어. 네 권이나 다섯 권쯤 내고 나면 그쯤에서 그만두자. 자넨 글을 쓰고 난 그림책에 전념하는 거야.〉 그렇게 다섯 권을 냈습니다. 르네 고시니는 아닌 게 아니라 그때 어린 여자 아이들을 주인공으로 하는 이야기를 가지고 계속해 보고 싶어 했어요. 하지만 난 그만하고 싶었습니다. 그래서 우리 사이에 약간 묘한 분위기가 감돌던 시기가 있었죠. 그러고는 정리가 됐습니다.

L 당신이 완전히 손을 떼신 거죠!

S 네.

L 〈꼬마 니콜라〉 시리즈가 모두 합해서 몇 권이나 팔렸는지 혹시 아십니까?

S 지금까지 말입니까? 아뇨, 전혀 몰라요.

L 몇 나라에서 출판되었나요?

S 여러 나라. 그런데 이런 종류의 이야기가 나올 때마다 미셸 투르니에의 말을 떠올릴 필요가 있습니다. 내가 보기에 그건 불후의 명언이죠. 프랑스 퀼튀르 라디오 인터뷰에서 진행자가 투르니에에게 외국에서 가장 많이 번역되는 프랑스 작가라고 말하자 그가 이렇게 대답했어요. 〈그럴지 모르죠. 하지만 몇 권이 팔렸는지는 이야기하는 법이 없더라고요!〉라고요.

L 당신 생각에 〈꼬마 니콜라〉의 성공 비결은 뭡니까?

S 첫 번째 책이 나왔을 때부터 벌써 철 지난 이야기였다는 점이겠죠!

L 당시에도?

S 그럼요. 남자 아이들이 입던 짧은 바지는 사라진 지 오래였고, 교실의 책상도 내가 그린 뚜껑 달린 책상을 쓰던 때가 아니었죠. 솔직히 명확하게 설정된 시대를 배경으로 그런 이야기를 풀어 나가기란 어려웠지요.

L 시간을 초월한 이야기니까요. 물론 약간의 향수가 풍겨 나긴 하지만……

S 그럴 수밖에 없죠.

L 구체적으로, 두 분은 어떤 방식으로 작업하셨습니까?

S 대체로 르네 고시니가 일단 글을 썼습니다. 그가 글을 건네주면 난 그림을 그렸고요. 그냥 늘 그렇게 했기 때문에 특별히 어떻게 하자는 따위의 이야기는 하지 않았습니다.

L 혹시 고시니의 글을 수정한다거나 아예 당신이 직접 글을 쓰는 경우도 있었나요?

S 네. 축구와 관계되는 건 전부 내가 했습니다. 고시니는 축구라고는 한 번도 해본 적이

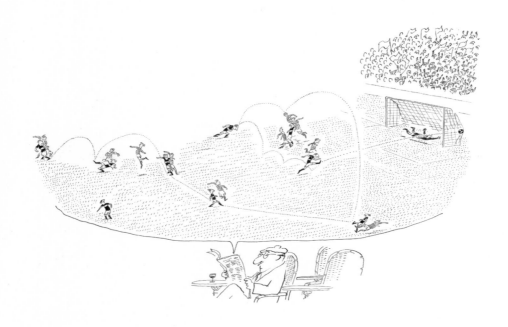

없는 인물이거든요. 열한 명이 한 팀이라는 사실조차 알고 있는지 의문이네요. 그러니 그가 프리 킥이 뭔지, 페널티 킥이 뭔지 알 리가 있겠습니까.

L 그렇다면 가족 관계의 그림들은 어땠나요? 아버지와 어머니의 관계 같은 거 말입니다.

S 그런 주제엔 끼어들지 않았습니다. 그런데 르네가 쓴 〈우리 엄마는 너무 멋져〉라는 글은 몹시 싫어했어요. 그 문장을 읽을 때마다 끔찍하게 마음이 불편했거든요. 당시 남자 아이들은 〈우리 엄마〉라고 하지 않았어요. 〈우리 어머니〉라고 했죠. 아마 그게 유일한 언쟁이었을 겁니다. 내가 그건 아니니까 괜찮다면 〈우리 엄마〉 대신 〈우리 어머니〉라고 써야 한다고 우겼습니다. 그러자 말다툼이 벌어졌죠. 하지만 결국 양보했습니다.

L 어린 시절, 아니 청소년 시절 이야기로 돌아가자면, 사람은 어른이 되어도 어렸을 때 됨됨이를 그대로 간직한다고 말하는 사람들이 더러 있습니다.

S 그런 사람들은 도대체 무슨 근거로 그렇게 말한답니까? 난 그렇게 단정적으로 말하는 사람들은 경계합니다. 정말이지 단정적인 사람들을 대단히 경계해요.

L 이렇게 말씀하실 수도 있지 않을까요? 〈나는 그런 사람들을 대단히 경계한다고 믿는다〉고요. 〈나는 ~라고 믿는다〉, 곧 확신 부재가 당신이 즐겨 쓰는 표현이지 않습니까?

S 〈내가 보기에 ~것 같다〉를 자주 쓰죠.

L 〈내가 보기에 ~것 같다〉라…… 당신도 확신을 가질 때가 있긴 있나요?

107

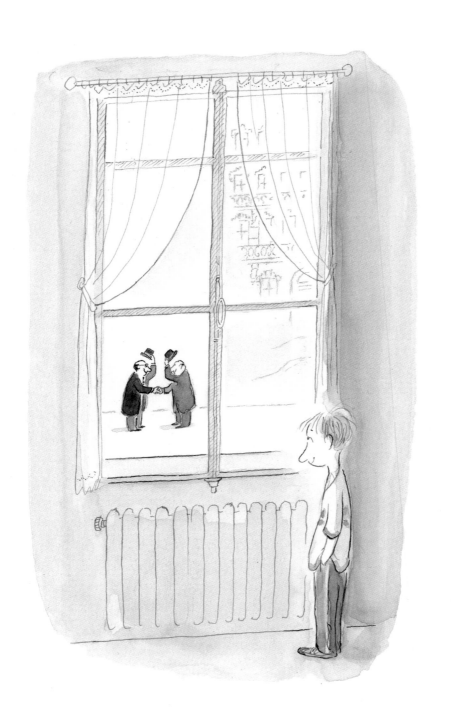

S 물론이죠! 멋진 일들을 성취하는 인간에 대한 무한한 감탄이 바로 내가 가진 확신입니다. 인간은 언제나 해내고야 맙니다.

L 그 똑같은 인간이 때로는 괴물처럼 끔찍한 일도 저지르지 않습니까?

S 물론 그렇죠!

L 그렇다면 어째서 당신에게서는 감탄의 감정이 우월하게 나타나는 걸까요?

S 으음! (침묵) 왜냐하면, 그런 감정이 없이는 너무 서글프기 때문이죠.

L 당신은 어떤 순간에 이 세상이 힘들다, 참을 수 없다, 너무 복잡하다는 걸 의식하나요? 당신에게 걱정, 근심 없는 태평함은 얼마나 오래 지속될 수 있죠?

S 나는 걱정, 근심 없이 태평했던 적이 한 번도 없었다고 믿습니다. 언제나 엄청난 바보 멍청이였죠. 〈장소를 옮기면 바보스러움이나 가혹함이 사라지겠지, 다른 곳으로 가면 괜찮을 거야〉라는 느낌을 지니고 있었다고요. 항상 그런 생각을 가지고 살았는데, 아니라는 걸 알면서도 늘 계속 그렇게 해야 하지 않을까 자문하곤 했지요.

L 이사를 몇 번이나 다니셨는데요?

S 아주 많이.

L 그런데 늘 같은 희망을 품으셨단 말인가요?

S 늘 그랬죠, 암요.

L 열반을 향해서 나아가고 있다는 희망?

S 열반이라니, 그건 좀 심하지 않나요? 나를 황홀하게 만든 사람이 있었긴 하지요. 바실리 그로스만이라는 작가인데 『삶과 운명』이라는 책을 썼어요. 구소련의 작가 협회로부터 핍박을 당하던 무렵에 쓴 책인데, 그는 그 책이 언젠가 출판되리라는 걸 몰랐죠. 그 책에서 나치 치하나 스탈린 체제하에서 수많은 이들이 겪었던, 비극적이라고 밖에는 달리 표현할 길이 없는 삶의 조건을 묘사하면서 그는 단 한 가지, 선량함을 굳게 믿는다고, 선량함만이 세상을 구원할 수 있으리라고 결론짓습니다.

L 선량함을 믿습니까?

S 네. 네, 그래요. 난 정말로 선량함을 믿어요.

L 인간들이 선하다고 믿는단 말이죠?

S 인간들이 선하지 않더라도 선량함은 분명 존재하며, 그걸 제대로 붙잡는 인간들이 있습니다.

L 아이들은 당신을 짜증나게 하며, 당신은 인간이 반드시 선하지만은 않다는 사실을 모르지 않습니다. 그런데도 당신은 유년기와 선량함을 믿는다는 말씀이로군요.

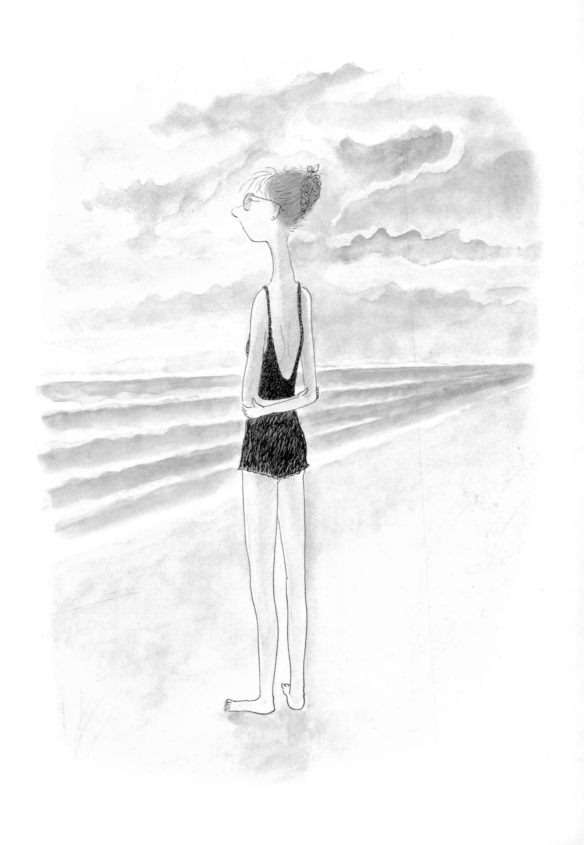

S 네, 네, 난 그걸 믿어요. 언제나 실망은 하지만요. 항상 자신이 못마땅하죠.

L 스스로를 고치려고 시도해 보셨나요?

S 나를 향상시킨다…… 성공 여부야 알 수 없지만……, 내가 나아질 수 있다고 확신하는 순간들이 있긴 하지만, 곧 그게 아님을 알게 되죠.

L 청소년기에 대해서는 거의 그리지 않으시더군요.

S 그건 참 어렵습니다. 아주 어려워요. 어린 아이를 한 명 그렸는데, 그 아이가 몇 살쯤 되는지는 나도 몰라요. 열둘, 열넷 아니면 열여섯. 아이는 창밖을 내다보는데, 얼굴엔 조롱이 담겼죠. 창밖에서는 성인 남자 두 명이 악수를 나누고 있습니다. 한 손으로는 제각기 모자를 벗어 들고 있죠. 그 아이는 내가 봐도 꽤 잘 그렸어요.

L 청소년들을 보고 있노라면 간발의 차이로 좋은 방향 또는 나쁜 방향으로 들어설 수 있다는 걸 자주 느낄 수 있죠. 대단히 복잡한 이 시절은 사실 그림으로 표현하기 어렵겠어요. 그래도 청소년들에게서 나타나는 우스꽝스러운 순간이 분명 있을 텐데요……. 예를 들어 그 아이들이 걸치고 다니는 옷들만 하더라도 참 희한하지 않습니까?

S 아, 난 청소년들이란 대개 아주 우스꽝스럽다고 믿고 있어요! 일반적으로 밉상이죠. 난 그 시절에 나이 많은 사람들하고 있는 걸 좋아했어요. 주로 〈초파리에게 비역질하는 자〉처럼 내가 이해하지 못하는 이상한 단어나 표현들을 사용하는 대학생들이었는데, 난 그 형들이 아주 놀라웠죠.

L 기를 쓰고 그 대학생들과 어울렸다는 말씀이신데, 혹시 어른처럼 보이고 싶어서 그러셨나요?

S 어른처럼 보이고 싶어서는 아니고, 뭔가 배우려는 마음에서였죠. 그 형들은 내가 모르는 것들을 알고 있었으니까요. 난 말이죠, 공부를 계속할 수 없어서 몹시 우울했거든요.

L 물가에 서 있는 키 큰 여자 아이 그림도 있죠. 너무 갑자기 키가 크는 바람에 자기 몸을 주체하기 어려워하는 것 같아 보이는 여자 아이 말입니다…….

S 검정색 수영복을 입은 소녀?

L 네.

S 아니, 잘 모르겠어요. 어쩌면 그림을 잘못 그려서 그럴 수도 있을 테고…….

L 어쩌면 당신은 그런 것엔 관심이 없었을 수도 있겠죠.

S 모르겠어요. 이봐요, 친애하는 마르크, 난 정말 아무것도 몰라요. 당신이 나를 도와준다면 또 모를까. 내가 왜 그토록 절실하게 다른 사람들, 아주 많은 다른 사람들을 필요로 하겠습니까? 나 자신이 아무것도 아는 게 없어서 그럽니다. 그저 노력을 해야 한다,

111

1 2

3 4

5 6

지나치게 상대방을 불쾌하게 만들어선 안 된다는 정도는 알죠……. 그런데 정말이지 난 아무것도 모르겠어요!

L 그래도 노력을 하고 있다고는 느끼시지 않습니까?

S (침묵) 나는, 나의 수많은 결점에도 불구하고, 그래도 상당히 선량한 사람이라고 믿습니다. 하지만 남의 입장에서나 나 자신의 입장에서 볼 때 상당히 짊어지기 버거운 결점투성이죠.

L 사람은 놀림 때문에 괴로워하는 만큼 수줍음 때문에도 괴로워합니다. 당신도 그런 것들 때문에 괴로웠나요?

S 물론입니다.

L 놀림이라고 했을 때, 그건 고약한 심성 이야기는 아닙니다. 그저 어린 아이들이 사소하게 토해 내는 짓궂은 언행을 말하는 겁니다.

S 난처한 일이라면 엄청 많이 겪었습니다. 첫째, 눈 하나마다 다래끼를 서너 차례는 앓았죠. 덕분에 속눈썹이 모조리 뽑혀서 바람이 조금만 불어도 눈이 너무 아팠습니다. 글쎄, 난처한 일이라면 언제나 싫도록 겪었다니까요. 그러니 늘 놀림감이 되는 수밖에요. 다른 한편으로 나는 상당히 웃기는 기질도 있었죠. 그래서 때로는 꽤 외향적이기도 했습니다.

L 유년기는 욕망의 시기이기도 합니다. 당신에게도 특별한 욕망이 있었나요?

S 아, 그야 물론이죠. 자전거를 갖고 싶었어요. 하지만 그보다도 특히 평온한 가정을 갖는 게 소원이었지요.

L 요즘 시대의 어린 아이들은 자기가 원하는 게 뭔지도 모릅니다. 그럴 정도로 너무 많은 물건에 치여 살고 있죠. 당신은 오늘날 같은 사회가 어린 아이들이 더 잘 사는 데 도움이 된다고 보십니까?

S 그런 거라면, 잘 모르겠어요. 내가 아는 거라면 사회가 아이들을 점점 더 소비자로만 대한다는 점입니다. 참으로 끔찍한 일이죠.

L 선물을 받을 때면 느끼던 진정한 기쁨 같은 것이 더는 존재하지 않는 걸까요?

S 마르크, 기쁨이란 건 말입니다, 기적이에요! 기쁨이나 기적, 벼락 같은 거죠. 그건 말이죠, 뭐라고 말해야 할지 잘 모르겠는데, 글쎄요, 우정이나 사랑 같은 감정, 그게 기적이지요. 중요하게 여겨지는 그런 기적들이 있어야만 우리가 살 수 있다고 믿어요. 그 나머지에 대해 말하는 사람들은 사회학자들을 비롯해 지천으로 널려 있지 않습니까. 필립 뮈레가 잘 설명했지요. 〈우리는 많은 것들에 대항해서 싸울 수 있도록 무장을 갖추

고 있는데, 그게 본질은 아니다. 본질은 말로는 무어라고 형언할 수 없는 기적이다〉라
고 말입니다.

L 필립 뮈레가 말한 그 기적을 축제로 바꿔 보면 어떨까요?

S 그러죠, 하지만 음악 축제가 예후디 메뉴인의 연주회가 주는 감동을 대신해 주지는 못
하죠.

L 당신은 많이 울곤 했습니까?

S 네, 부모님을 생각하면서 자주 울곤 했죠. 그분들이 나한테는 본질적인 존재였죠.

L 〈그분들이 나한테는 본질적인 존재〉라는 말은 무슨 뜻이죠?

S 그분들이 나에게 삶을 제공해 주었으니까요.

L 당신이 잘 살 수 있도록 도와주셨나요?

S 그분들이 나에게 삶을 제공했다니까요! 그분들은 나를 도와……

L 당신의 자아 성취를 도와주셨다?

S 자아 성취라고는 말할 수 없습니다. 결과가 신통치 않으니까요. 그분들이 나에게 힘을
주었지요. 나를 북돋아 주셨죠. 요컨대 난 과거에도 그분들을 사랑했고, 지금도 늘 사
랑합니다.

L 당신이 그린 상당수의 그림 속 부유한 환경에서 자라나는 어린 남자 아이들은 주로 체
크무늬 재킷을 입고 다니는데, 늘 즐거운 것 같아 보이지는 않더군요. 마치 당신이 직접
체험해 보지 못한 그런 환경이 당신이 처해 있던 환경에 비해 그다지 유쾌할 것도 없다
는 듯이 말입니다.

S 다른 사람들이 유년기를 행복하게 보냈는지 아닌지는 몰라요. 그런데 이야기를 들어

114

보면 모두들 고생을 했더라고요. 모두. 부르주아 가정에서는 엄격하게 아이들을 교육 시키니까, 그 또한 견디기 쉽지는 않겠죠.

L 혹시 기쁨이란 엄격하게 틀 안에 가둬 두지 않은 아이들, 자유롭게 놓아둔 아이들 쪽이 더 잘 찾는 게 아닐까요?

S 그렇게 생각하지 않아요. 당신이 질문을 했으니 대답하죠. 난 그렇게 생각하지 않아요. 그렇지 않아요.

L 무슨 이유로 상당히 기발했던 어린 아이들의 상상력이 시간이 지날수록 시들어 가는 걸까요? 예를 들어, 유아원에 다니는 아이들은 정말 자유로운 가운데 시적 감수성이 가 득한 그림들을 그리곤 하지 않습니까. 그러다가 어느 시기를 지나면 침통해지죠.

S 미국에 제임스 서버라는 작가가 있습니다. 「월터 미티의 비밀스러운 삶」이라는 단편을 쓴 사람이죠. 모두 그를 알고 있었지만 그 역시 그들을 알고 있다는 사실은 아무도 몰 랐죠. 그는 놀라운 사람이었습니다. 그는 사람들이 흐느적거리는 이상한 그림을 그렸 어요. 분필을 가지고 그렇게 그렸는데, 잘 보이지 않자 흑판에 흰 분필을 가지고 그렸 죠. 하루는 그가 당시 『뉴요커』의 편집장 해롤드 로스를 찾아갔습니다. 가서 〈그림 수 업을 들어야겠어요. 그림 그리는 법을 배워야겠다고요〉라고 말했죠. 그랬더니 편집장 이 〈다른 건 몰라도 그것만은 절대 하지 마시오! 당신은 지금도 벌써 완벽하게 그리고 있어요. 당신이 그림 그리는 법을 배우게 된다면 분명 당신 그림은 아주 나빠질 거요!〉 라고 대꾸했습니다. 멋지죠. 무슨 말인지 아시겠느냐고요!

L 멋지면서 동시에 끔찍하기도 하군요.

S 그래요. 하지만 일개 신문의 편집장이 그런 걸 알고, 그걸 의식하고 있었다는 건 아주 멋져요. 하긴, 그의 그림은 내가 보기에 솔직히 굉장히 못 그렸다 싶은 생텍쥐페리의 『어린 왕자』정도는 아니었으니까요. 서버는 그보다는 훨씬 나았을 겁니다! 하지만 달 리 어찌할 도리가 없었죠. 그러니 그게 잘 그린 겁니다.

L 당신 그림 속에서 피아노를 치는 아이들, 그 아이들은 무슨 곡을 연주하죠?

S 수업 시간에 배우는 곡. 음악을 조금이라도 배워 본 적이 있으신가요?

L 아뇨, 전혀 없습니다. 나한테 강요를 했다면 모를까……. 아이들에게 강요를 할 필요가 있다고 생각하십니까?

S 네, 그렇다고 믿어요. 난 모든 걸 혼자 배웠어요, 모든 걸 말입니다. 단언컨대 그 때문에 무척 괴로웠죠. 크롤을 혼자서 익혔는데, 그 때문에 제대로 수영을 하지 못해요. 수영 을 잘하는 것 같아도 사실은 잘 못한다니까요. 결점이 있다고요.

L 누군가가 당신에게 그림 그리는 법을 가르쳐 줄 수도 있었을까요?

S 그런 분위기를 마련해 줄 수는 있었겠죠. 나는 지도해 줄 선생님을 원했어요. 그게 내 꿈이었죠.

L 그런데 제임스 서버처럼 지도 선생님이 없는 편이 오히려 나았다면요?

S 아니죠, 난 엄청나게 시간을 허비했어요. 수채화를 그릴 때 종이가 쭈글쭈글 해지지 않도록 하는 기술을 익히는 데에만도 그랬다고요! 그런 기본기를 제대로 배우지 않으면 시간 낭비가 엄청납니다!

L 꼭 그런 가르침뿐만 아니라……

S 네, 알아요! 하지만 그런 것도 다 포함해서 말해야죠.

L 예를 들어 원근법 같은 걸 배우고 싶으셨나요?

S 아니, 그건 아니죠. 그런 건 척 보면 금방 알 수 있었어요. 게다가 그래서 얼마나 뻐겼는지 때로는 어처구니없는 실수들을 하곤 했지요. 주의를 하지 않았으니까요. 늘 난 알아, 다 안다고, 하면서 말도 안 되는 실수들을 하곤 했습니다.

L 당신은 늘, 요즘도, 혼자서 자기만의 삶을 만들어 내려는 유혹에 빠지십니까?

S 사람은 절대 달라지지 않는 것 같아요.

L 현실로 돌아오기란 복잡하고 어렵습니까?

S 네, 그래서 현실과의 접촉을 연기하게 되죠. 하지만 몽상을 좀 덜하기 위해 노력은 하고 있습니다. 그런데 유감스럽게도 악기를 파는 상점 앞을 지나가기만 해도 내 귀엔 음악 소리가 들리기 시작하고, 그러면 난 다른 세상으로 들어갑니다. 완전히 다른 세상으로요. 라벨의 왼손을 위한 협주곡을 들어도 드뷔시, 스트라빈스키, 듀크 엘링턴의 음악을 들어도 마찬가지죠. 곧장 나만의 세상, 완전히 정신이 나간, 나사 빠진 세상이 나를 사로잡는 거죠. 나라는 인간은 더 이상 존재하지 않게 되는 겁니다.

L 다른 사람들도 존재하지 않죠.

S 아, 맞아요. 다른 아무것도 존재하지 않죠! 나는 다른 곳으로 가서 서성거리죠. 넋을 잃고 피아노를 바라본다거나 15분쯤 트럼펫만 노려보는 식이죠.

L 혹시 다른 곳으로 가서 서성거리기, 그게 바로 당신이 가장 좋아하는 건 아닌가요?

S 그야 물론입니다. 그렇다고 생각해요. 그러니 점점 더 힘들지요.

L 당신이 현실을 잊는 순간이죠.

S 늘 그래 왔습니다.

L 현실이 다소 당신을 따분하게 만들기 때문인가요?

S 진실은 그렇지 않습니다만 현실은 나를 따분하게 만들죠. 네, 그래요. 현실은 진실의 겉모습일 뿐이죠.

L 이제 보니 당신은 이마누엘 칸트의 제자로군요! 칸트는 그 문제에 대해서 장황하게 설명했죠. 우리는 진실의 겉모습만 지각할 뿐이라고요.

S 정말로 그러기를 바랍니다. 그가 적절하게 잘 설명했기를 바랍니다. 모든 건 다 그 점에 기초하고 있으니까요.

L 칸트가 그런 내용을 설득력 있게 설파한 『미래의 형이상학을 위한 서설』을 아십니까?

S 서설이라, 좋은 말이로군요. 충직한 하녀의 이름으로 잘 어울리겠어요.

L 사람들이 당신한테 이야기를 할 때에도 다른 곳으로 옮겨 가는 경우가 꽤 있으신가요?

S 저런, 무섭군요, 무서워요. 그렇게 금방 표가 납디까? 아니, 그렇지 않습니다……. 내가 나름 노력도 하고요. 내가 매일 얼마나 많은 노력을 하는지 아신다면!

L 파리에 도착하신 이후로 일만 하시는 것 같습니다. 다른 건 중요하지 않은 것처럼요.

S 네. 그래요, 하지만 일이 두려워요. 그래서 늘 죄책감을 느끼죠. 사실 어디에 있건 아주 많은 것들, 아주 많은 사람들에 대해 생각합니다. 진이 빠지지요. 휴식을 취할 수가 없으니까요. 이런 말은 어떻게 해야 할지 모르겠어요. 난 레오나르도 다빈치가 어떻게 해서 모나리자의 미소를 탄생시켰는지를 천 번이고 만 번이고 자문해 보곤 합니다. 그는 그 그림을 그리기 전에 무슨 생각을 했을까? 언제 그 그림을 그리기로 결심했을까? 그림을 그려 가던 도중에 그 여자가 미소를 짓게 해야겠다고 결심했을까? 모델에게 자세를 바꿔 보라고 주문했을까? 그런 다음엔 기술적인 면에서, 어떻게 화폭에 옮겼을까? 그런데 어디, 답을 얻을 수나 있나요? 답이 있을 수 없죠. 그런데도 난 그런 일로 피곤을 자초하지요. 정신에 나사를 콕콕 박는 것 같아요. 그러다가 석 달쯤 지나면 다시 시작하죠. 아, 맞아요. 다빈치는 어느 날 아침에 〈아무개 부인을 그려야겠어. 그러자면 나무 패널이 필요하겠다〉고 말했어요. 그러면 또 무슨 생각을 할까요? 〈그가 구한 나무 패널은 어떤 종류였을까? 루브르 박물관 사람한테 물어봐야겠군. 요즘 패널처럼 안쪽으로 약간 휘었을까? 아냐, 절대 그럴 리 없어. 그렇다면 그 나무는 뭐였을까?〉

보셨죠. 이렇게 한 번 시작하면 멈출 수가 없어요. 스스로 무덤을 판다니까요. 게다가 레오나르도 다빈치에서 시작은 했지만, 왜 그런지 알 수 없이 전혀 다른 질문으로 끝날 때도 있습니다. 〈아참, 장 노앵, 그자는 어떻게 해서 「비앙 르 봉주르」란 노래를 쓰게 되었을까?〉 시작은 분명 레오나르도 다빈치였는데, 장 노앵에 이르렀다가 급기야 장 노앵의 형제인 클로드 도팽에게로 옮겨 가죠. 난 클로드 도팽을 아주 좋아했거든요. 아,

그러고 보니 어느 날 그 자가 술에 취해 길거리에서 비틀거리던 광경도 떠오르네. 그런데 그때 그는 왜 그렇게 술을 마셨을까? 혹시 노상 술에 취해 있는 건 아닐까? 이보세요, 정말 나도 몰라요. 늘 이렇다니까요. 난 이런 일들 때문에 내 인생을 망치고 있어요.

ㄴ 그런데 그게 바로 현실에서 도피하기 위해서는 아닐까요?

S ……잘 모르겠습니다. 현실이라, 과연 현실이란 뭘까요?

ㄴ 현실이란 함께 사는 사람, 살고, 함께 대화를 하는 사람, 이런 거죠. 현실이란, 말하자면 교류죠.

S 뭐라 대답을 할 수가 없네요.

ㄴ 현실은 말이죠, 저녁 모임에서 당신은 전혀 관심이 없는 이야기를 떠들어서 당신을 짜증나게 하는 사람 같은 거죠. 따지고 보면 결국 당신은, 말로는 그 반대라고 하지만, 당신 자신과 있을 때에 가장 행복하신 건 아닐까요?

S 어쩌면. 잘 모르겠습니다.

ㄴ 솔직히, 현실은 피곤합니까?

S 그 현실이란 것이 세금 신고 같은 거라면, 그렇죠.

ㄴ 그런 거라면 당신이 통제할 수 없는 현실이라고 해야 하지 않을까요?

S 나는 중요한 건 정서적인 면이라고 믿습니다. 나머지는, 그게 뭔지 모르거나, 아니면 반대로 그게 뭔지 너무 잘 알고 있죠.

ㄴ 당신은 현실을 회피하십니다. 그러면서 동시에 아주 일찍부터 현실적으로 당신 자신의 삶을 이끌어 왔다, 혼자서 인생을 배웠다는 인상을 줍니다.

S 늘 아버지, 어머니를 애타게 갈구했는데도 말이죠! (웃음) 참으로 모순이군요! 반드시 그렇지만은 않죠. 내가 진심으로 좋아한 사람들이 있었으니까요. 열두어 살 무렵 나는 라디오에서 이야기하는 사람들을 좋아했습니다. 그럴 때면 적당한 것들을 두드리곤 했죠. 그게 구두 상자일 때도 있고, 나무함일 때도 있었는데, 그저 적당히 유연한 판자면 되었습니다. 내가 열렬하게 좋아하는 타악기 주자인, 디지 길레스피 악단에서 연주하는 케니 클라크의 음색이 날 때까지 몇 시간 동안이고 두드렸습니다. 그런가 하면 온종일 찰리 파커의 히트곡을 흥얼거리기도 했습니다. 당시 신 재즈를 광적으로 좋아했거든요. 부모님은 나를 미친놈 취급하셨지만 그렇다고 해서 내가 좋아하는 노래를 듣지 못하게 하지는 않으셨죠!

내가 보르도의 한 와인 중개인 밑에서 일할 때였는데, 배달용 자전거 바퀴에서 요란한 소리가 났습니다. 전진 브레이크를 세 번 밟으면 그때마다 트럼펫 주자 듀크 엘링턴이

나 캣 앤더슨이 내는 각기 다른 세 가지 높은 음이 튀어나왔죠. 리듬 반주 효과는 바퀴살 사이에 신발 바닥을 대면 되었죠. 이 턱 밑에 난 상처는 1950년대 보르도의 생카트린 가와 앵탕당스 산책로가 만나는 모퉁이에서 연주하던 흔적입니다. 놀라운 건, 누군가를 정말로 좋아하다보면 어떻게 해서든 배우게 된다는 사실입니다.

내가 어떻게 해서 드뷔시를 좋아하게 되었는지 아십니까? 나한테 그건 경이로움이었습니다. 레이 벤투라와 그 악단의 연주를 들려주는 방송 시간이었습니다. 벤투라가 말을 할 때면 그의 말 사이사이에 배경 음악처럼 조금씩 연주를 하던 피아니스트가 있었죠. 그런데 어느 순간 내 귀에 놀라운 선율이 들려왔습니다. 무슨 곡인지는 모르겠지만 하여간 무지 좋다! 라고 생각했죠. 난 그 곡이 무슨 곡인지 몰랐어요. 며칠이 지난 다음, 라디오 채널을 이리저리 돌리다 국립 방송을 틀었는데, 마침 거기서 상송 프랑수아 인터뷰가 나오는데, 그가 「베르가마스크 모음곡」에 대해서 이야기를 하더니 그가 녹음한 음반에서 발췌한 드뷔시의 「달빛」을 들려주었습니다. 그때 난 그 곡이 레이 벤투라가 이야기하는 동안 피아니스트가 배경 음악으로 연주한 곡과 같은 곡임을 알았습니다. 결국 레이 벤투라 덕분에 클로드 드뷔시를 좋아하기 시작한 셈이죠. 사람 일이란 정말로 희한하다니까요……

ㄴ 당신에겐 항상 배우려는 의지가 있군요.

ㅅ 당시엔 배우려는 나의 의지에 대해 궁금하지 않았어요. 난 「투 바 트레 비앵 마담 라 마르키즈」를 작곡했으며, 레이 벤투라의 전속 작곡가라고 할 수 있었던 폴 미스라키의 일화를 무척 좋아합니다. 하루는 폴 미스라키가 나한테 이렇게 말했어요. 〈내가 비밀 한 가지 가르쳐 주지. ― 그와 나는 리프 식당에 앉아 있었습니다 ― 아무도 모르는 비밀을 한 가지 알려주겠다고.〉 그래서 〈그 비밀이 뭔지 압니다〉라고 말했더니 그가 〈그럴리 없다〉고 반발했죠. 그래서 〈정말이라니까요, 그 비밀 뭔지 알아요. 「다프니스와 클로에」에서 영감을 받아 레이 벤투라 악단의 주제곡을 썼다는 게 바로 그 비밀이잖아요〉라고 했죠. 그러자 그가 〈그걸 어떻게 알지?〉라며 놀랐습니다. 이런 이야기는 그가 지금은 저세상 사람이 되었으니 털어놓는 겁니다. 그렇지 않았다면 절대 입 밖에 내지 않았을 테지요. 나는 그에게 설명했습니다. 〈어느 날 레이 벤투라 ― 그는 그 곡을 흥얼거렸어요 ― 를 들었는데, 그로부터 며칠 후 국립 라디오에서 어떤 곡인가를 들으면서 ― 그 곡도 흥얼거렸고요 ― 나는 어쩐지 폴 미스라키가 작곡한 곡과 비슷하다고 생각했습니다. 그래서 알게 된 거예요.〉 미스라키는 부끄러워 죽으려고 하더군요! 재미있지 않습니까. 어디에서 시작되었는지 알 수 없는 이런저런 일들이 꼬리에 꼬리를 물고 이

어지니 말입니다.

L 당신이 말하는 일화들을 들으면, 무슨 느낌이 든다고 해야 하나……

S 우연, 우연이 우리의 인생을 이끕니다!

L 아니, 우연이란 없습니다.

S 하긴, 그렇게 말하는 사람들도 있죠! 하지만 불행하게도 나는 운명이나 우연, 그와 비슷한 엄청난 어떤 것들이 있는 것 같아 두렵습니다.

L 당신 힘으로는 감당할 수 없는 어떤 것?

S 지금 이 순간에도 우연이 지붕 위를 넘나들고 있습니다. 그래요……, 아니, 그렇지 않죠. 시몬 드 보부아르가 〈우연이란 없다. 요컨대, 우연이란 결국 근성이 아니겠는가?〉라고 했다는데, 그 말에 나는 무지무지 화가 났습니다! 우연이 고작 근성이라니요?

L 당신은 근성이라는 것을 지녔다고 생각해 보신 적이 없나요?

S 그렇게도 말할 수 있겠지요……. 하지만 달리 방법이 없었습니다. 아니죠, 근성이란 그와 다르죠. 난 적당히 알아서 해야 했거든요. 나한테는 장점이라고는 전혀 없었습니다.

L 장점 이야기가 아닙니다. 언제나 선택을 해야 하는 순간이 닥칩니다. 네 또는 아니오로 대답해야 하는 순간 말입니다.

S 선택하는 거라면 질색입니다. 내가 선택을 한다면, 사실 수많은 선택을 했지만, 그건 달리 방법이 없기 때문입니다. 아무 장점도 없다니까요, 정말로!

L 달리 방법이 없으니 선택을 해야 한다는 사실은 우리 삶을 단순화시켜 주는 장점이 있지 않나요?

S (웃음) 아, 그렇죠. 극단적인 최후를 기다리지 않기로 선택을 한다…… 아, 정말 그래요, 하지만 그건 또 다른 문제죠.

L 달리 방법이 없다는 말은, 자기변명에 해당됩니까?

S 그럴 수도 있겠죠. 나는 모든 것을 수용할 준비가 되어 있습니다. 그런데 지금 와서 정서적인 면을 중요시한다면 그게 약점이 될까요? 감정이 풍부한 펀드 매니저들을 상상할 수 있으신가요? 그런데, 이봐요, 마르크, 어린 시절이라는 주제에서 점점 멀어지고 있는 거 아닙니까?

L 그럼 다시 어린 시절로 돌아가죠. 그런데 유년기에 대해 이야기하기를 좋아하시나요?

S 이제 그 이유를 짐작하겠지만, 물론 내 어린 시절에 대해 이야기하기를 좋아하지 않습니다. 그런데 한편으로는 어린 시절 추억을 떠올리면서 이따금씩 즐거움을 느끼는 것마저 억제할 수는 없어요. 왜 그런지는 잘 모르겠지만 그럴 때면 좋아서 어쩔 줄 모르

는 걸요. 그럴 땐 슬픈 일들은 언급하지 않게 되죠. 그래요, 솔직히 고백하지만, 삶과 일상 같은 것들에 대해 이야기할 때면 난 일종의 기쁨에 사로잡힙니다.

L 그 같은 기쁨을 향해서 나아갈 때, 어떤 것들이 진정한 행복의 순간으로 떠오릅니까?

S 언제나 그게 뭔지는 잘 모르지만, 좌우간 잃어버린 모든 것이 즉각적으로 떠오르죠. 정원에서 나던 향기, 화초에 물을 줄 때 나던 향기 같은 후각적인 기쁨이 있을 테고, 또 이제는 나이가 들었다는 놀랍고도 근사한 감정이 있을 수 있죠. 어떤 시기에는 어린 아이였는데 나이가 들었다니, 참으로 묘한 감정이 생깁니다. 사람들은 자신이 겪은 것들에 왜곡된 행복의 옷을 입힌다고 나는 확신해요. 하지만 그렇게 하지 않을 도리가 없는 걸요.

L 구체적으로 말해 봅시다. 보르도라는 말을 들으면 무엇을 느낍니까?

S 보르도 공원이죠. 나무와 꽃들이 굉장히 많았죠. 그러니 여러 가지 냄새도 따라다니고요. 또 이다음에 크면 모든 게 다 잘될 거라는 막연한 기대감도 있었습니다. 언젠가는 모든 것이 잘될 거라고 생각하는 거야말로 유년기의 특권이죠. 그렇게 믿으니까요.

L 그렇다면 어린 아이는 낙관적이로군요?

S 아, 그건 잘 모르겠습니다. 어쨌거나 나는 그랬습니다.

L 지금도 내내 그러신 것 같습니까?

S (침묵) 아, 네. 그래요. 그건 다 다른 사람들, 내가 만난 여러 사람들, 그 사람들과의 우정 덕분에 내가 쌓은 존경심, 요컨대 기쁨 덕분이죠.

L 당신이 보기에 사람은 몇 살이 되면 늙습니까?

S 세금을 내기 시작하면 그렇다고 생각합니다.

L 그렇다면 아주 일찍부터 늙어 가기 시작하는군요.

S 네. 꼭 늙는 건 아니지만 무언가가 끝난 건 확실하죠. 말하자면 당신에게서 일종의 자유 통행권을 회수해 간다고 할까요. 다행히, 우리 세포들이란 원래부터 질서를 존중하도록 생겨 먹었어요. 나는 그 같은 기억이 풍부하지 못하다는 사실을 잘 알고 있으면서도, 후각이며 행복감을 간직하고 있습니다. 풍부하지는 못해도 아주 강렬했거든요.

L 몇 살 때부터 세금을 내셨나요? 언제 유년 시절을 벗어났는지 알고 싶어서 그럽니다.

S 아주 일찍부터죠. 아주 일찍 결혼했거든요. 군인 신분이었지만 병영에는 내 침대가 없었어요. 군대에서 일을 하려면 파리에 거주해야 했지요. 물론 거짓말을 했죠. 파리에 거주하지도 않으면서 그렇다고 했으니까요. 그래서 호텔 방에 묵었고, 그러자니 방값을 내야했습니다. 보통 일이 아니었어요. 아주 골치가 아팠죠. 어쩌다가 드문드문 팔

리는 그림 값으로 방값을 대야했으니까요. 정말 끔찍했습니다. 끔찍했다고요.

L 유년기는 어려웠고, 파리 생활은 끔찍했군요.

S 네, 몹시 어려웠습니다.

L 그래도 보르도 시절보다는 나았습니까?

S 당연하죠!

L 당신이 삶의 주인이 된 기분이었나요?

S 지옥에서 빠져나왔다는 기분이 들었습니다. 내 인생의 주인이 된 것까지는 아니고, 지
 옥을 벗어난 거죠.

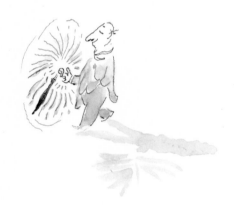

L 보르도가 지옥이라면 파리 시절은 적어도 초기엔 연옥이겠네요. 천당은 언제였나요?

S (아주 긴 침묵) 천당이라면, 그건…… (침묵) 내가 첫 번째 책을 냈을 때라고 믿습니다.
 지금도 부족한 점이 많고 당시에도 결점이 많았던 책이라는 걸 잘 알고 있어도 그렇군
 요. 자기 작업의 질이 썩 좋지 못하다는 걸 알면서도 더 낫게 작업할 수 없다는 건 참 가
 슴 아픈 일이죠.

L 아, 그런 거라면, 혹시 대중의 인정을 받게 되면서 변하지 않나요?

S 어느 정도는 그렇죠. 하지만 대중의 인정이라는 걸 과장하면 곤란합니다.

L 그래도 자신이 스타임을 모르지 않겠죠?

S 내가 뭐라고요? (웃음) 그런 건 모릅니다. 그저 앞으로도 계속해야 한다는 건 알고 있습니다. 그뿐입니다.

L 이미 하나의 아이콘이면서 그 지위를 유지하기 위해 계속할 수도 있는 거죠. 당신 그림들이 이제는 하나의 기준이 된 건 우연이 아니라고 봅니다. 대중가요나 책에 보면 〈상페가 그린 소년〉이라는 표현들이 등장하니까요.

S 그런 표현들 덕분에 가끔 즐겁기도 하지만, 그렇다고 내 불안감이 완전히 가시지는 않아요. 대화를 하면서 깨달은 게 있어요. 아니, 새삼 확인했다고 해야겠군요. 내가 어찌 보면 멍청하달 수도 있는 정신 상태를 간직하고 있다는 겁니다. 아이 같은 면이 있는데, 정말 멍청한 거죠. 그것 때문에 짜증나기도 하지만, 그래도 엄연한 사실인 걸요. 몇 년 전만 해도 공차기를 하는 아이들을 보면 그 아이들 틈에 끼어서 같이 놀지 않고는 못 배겼죠! 한번은 내가 녀석들 두세 명을 제치고 드리블을 해서 골을 넣기까지 했어요. 한 아이가 다른 아이에게 〈저 아저씨는 프로 선수야!〉라고 말하는 소리를 들었습니다. 나는 너무 자랑스러웠습니다. 내색하지 않고 그 자리를 떠났지만, 그래도 어깨가 저절로 건들건들하는 것까지야 어떻게 막겠습니까!

L 당신이 아이처럼 행동하게 되는 또 다른 상황들도 있나요?

S 진지한 사람들과 있을 때면 어떤 장난을 칠까 자주 상상하곤 합니다.

L 가끔 상상을 실제 행동으로도 옮기시나요?

S 네. 오로지 사람들을 웃기기 위해서 멍청한 짓을 한 적도 있음을 고백합니다! 하루는 말할 때마다 아주 잘난 척, 유식한 척하는 남자와 만나게 되었습니다. 그 자가 말하는 동안 나는 대화가 끝나기 전에 그 자의 코를 비틀어 놓겠다고 결심했죠. 그러고는 더 이상 참지 못하고 곧장 실행에 들어갔습니다! 그 자는 적잖이 놀란 것 같았습니다. 하지만 아주 통쾌했죠!

L 그건 사회적 관습을 파괴하는 방식인가요?

S 뭐, 그렇다기 보다 그냥 소란을 피우는 방식이라고 해두죠. 어느 날인가 잡지 『렉스프레스』에서 편집 회의가 진행 중이었죠. 그날 회의에서는 장자크 세르방 슈레베르가 유난히 말을 많이 했어요. 난 내 옆에 앉은 여자 직원에게 〈코털!〉이라고 말하겠다고 장담했습니다. 장자크 세르방 슈레베르가 〈이상으로 회의를 마치겠습니다. 식사나 하러 가시죠〉라고 말하자 나는 곧 아주 큰 소리로 〈코털!〉이라고 말했습니다. 모여 있던 사람들이 멍청하게 모두 웃었죠. 장자크 세르방 슈레베르는 거의 웃지 않았지만요! 이건 뭐, 대단한 영웅적 행위가 아니죠. 다만 나는 잠깐이라도 어린 아이로 돌아갈 수 있는

사람들에게 호감을 느낍니다. 그렇다고 해서 그렇게 하지 못하는 사람을 미워한다는 말은 아닙니다.

L 아주 오래전부터 당신 그림들에서는 나이를 잊은 어른들을 만나볼 수 있습니다.

S 그 사람들은 스스로에게 잠시 동안의 현실 도피를 허락하는 거라고 할까요. 산소를 재충전하는 거라고 말할 수도 있겠죠. 이탈리아의 한 기차역에서 다리 코울을 만났던 기억이 납니다. 그가 나한테 말했어요. 〈잘 봐!〉라고요. 그가 걸으며 역을 가로지르는데 그 방식이 어찌나 독특했던지, 과장 없이 거기 있던 사람들이 모두 웃었습니다. 그의 발걸음에서는 그저 이상하다는 분위기만 풍겼을 뿐 고의적으로 웃기려는 의도 같은 건 전혀 없었습니다. 그럼에도 그 자그마한 체구의 안경잡이 남자는 현실을 약간 비틀어 줌으로써 모두를 웃게 만든 거죠.

L 해변에서 비행기 놀이를 하는 중년 사내 말인데요, 어릴 때처럼 하늘을 날고 싶다고 꿈을 꾸는 걸까요?

S 스스로를 잠시나마 잊는다고 말할 수 있겠죠.

L 당신은 그 사람과 혹시 닮았나요?

S 잘 모르겠습니다. 아마 그렇겠죠. 그런데 만일 그렇다면, 그건 나의 나약함을 조롱하는 방식이 되겠죠. 나의 병적인 현실 도피 경향 말입니다.

L 당신은 혹시 은행가나 펀드 매니저, 그러니까 책임감 있고 진지한 어른이 되는 편을 선호하지는 않았나요?

S 아뇨. 덜 의존적인 사람이 되고 싶긴 했습니다. 난 모든 것에 너무 의존적이거든요. 내가 가진 능력의 한계 내에서 그림을 그리고, 그러니까 꼭 만화가 아니더라도 꽤 괜찮은 인물을 창조해 내면 좀 안심이 되지요. 하지만 다음 날이면 모든 것이 다시 시작입니다. 또 다시 처음부터 해야 한다니까요.

L 어떤 의미에서 당신은 전문직에 종사하신다고 할 수도 있을 텐데요…….

S 그런데 그게 늘 성공적이지는 않아요. 늘 월급 받는 생활을 꿈꿔 왔거든요. 매달 월급을 받게 된다는 걸 아는 사람들은 참 좋겠다고 생각하곤 하죠.

L 어린 시절에 대해 이야기할 때면 떠오르는, 회화와 문학, 사진 등의 분야에서 당신이 특별히 좋아한 사람들이 있습니까? 어린 시절을 잘 해석한 예술가들 말이죠.

『파리마치』, 1957

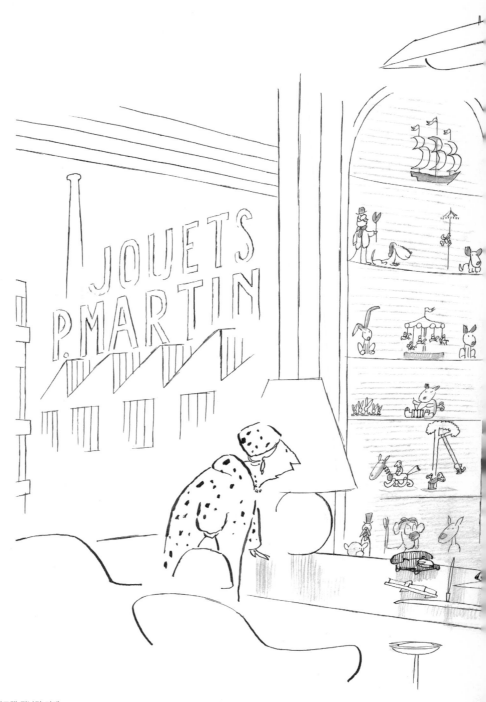

마르탱 장난감 가게

맨날 일……, 돈……, 일……. 당신 안에 있던 어린 아이는 이제 어디 있는 거죠?

처음엔 이 세미나를 조직하는 일이 재미있었죠. 그런데 지금은,
이유는 모르겠지만 머지않아 울음이 터져 나올 것만 같아요.

S 희한한 질문이로군요! (아주 긴 침묵) 난 자주 에두아르 부바의 사진을 생각하곤 하죠. 해변에서 모자를 쓰고 있는 어린 여자 아이를 찍은 사진이죠. 내 기억이 맞는다면, 두아노도 가끔 생각하고요. 소시민들 앞에서 물구나무 선 채로 걸어가는 두 남자 아이들 사진 같은 거…… 피카소도 내 생각에 유년기에 관한 드로잉을 남겼죠. 어린 아이들에 관한 그림 말이죠.

L 루이 페르고가 쓴 『단추 전쟁』 같은 작품은 흥미롭던가요?

S 아뇨. 나한테는 아닙니다. 난 내가 유년기에 대해 왜곡된 생각을 하고 있다는 사실을 잘 압니다. 어렸을 때, 전혀 재미라고는 없는 현실에서 너무도 도망치고 싶었기 때문에 어쩔 수 없이 내 상상 속에, 꿈속에 존재하는 유년기를 미화하는 경향이 있습니다.

L 자크 타티는 어떻습니까?

S 물론 좋아했죠. 그런 삼촌 또는 친척이 한 명쯤 있으면 좋겠다고 생각하지 않은 사람이 있을까요? 네, 바로 그거죠. 영화 「잔칫날」을 보면, 마지막에 트럭에 줄지어 서 있는 말들을 따라가며 깡총깡총 뛰는 남자 아이가 나옵니다. 멋진 장면이지요.

L 당신은 유년기를 당신과 같은 방식으로 바라보는 부류들이 있다는 데 동의하십니까?

S 네. 어느 정도 그렇겠지요. 네, 물론 그래요. 네, 그런데 아닙니다. 실제로는 그렇지 않았지만 거기엔 반드시 만약 어린 시절이 이랬더라면 좋았을 것 같다는 편견이나 공상, 의도가 묻어 있을 수밖에 없습니다. 사람들은 어린 시절의 추억이나 욕망을 자신들이 원하는 방식으로 굴절시키죠.

L 만일 다시 시작할 수 있다면, 어떤 어린 시절을 보내고 싶으신가요?

S 우습게 들릴지도 모르겠네요! 난 피아노를 배우라고 강요하고, 그 외에도 이것저것 많은 것, 대체로 아이들이 싫어하는 것들을 배우라고 강요하는 그런 부모를 만나게 되면 좋을 것 같습니다.

L 바꿔 말하면, 당신에게 교육을 제공하는 부모님이 되겠군요.

S 네, 나를 교육시키는 부모님, 바로 그겁니다. 나에게 특정 형태의 교육을 제공해 주는 부모. 내가 받은 교육은 산발적이었거든요. 형편 닿는 대로 체계 없이 배우다 보니 내가 틀리는 경우가 많죠.

L 하지만 당신 그림에 많이 등장하는 바이올린 배우는 소년이나 피아노 배우는 소녀는 전혀 즐거운 표정이 아니던데요.

S 아, 그야 전혀 즐겁지 않죠! 그렇지만 내가 만난 대부분의 음악가들은 너나없이 문자 그대로 의자에 붙들어 매지 않았다면, 그러니까 강제로 시키지 않았다면 진즉에 그만

1

2

3

『파리마치』, 1955

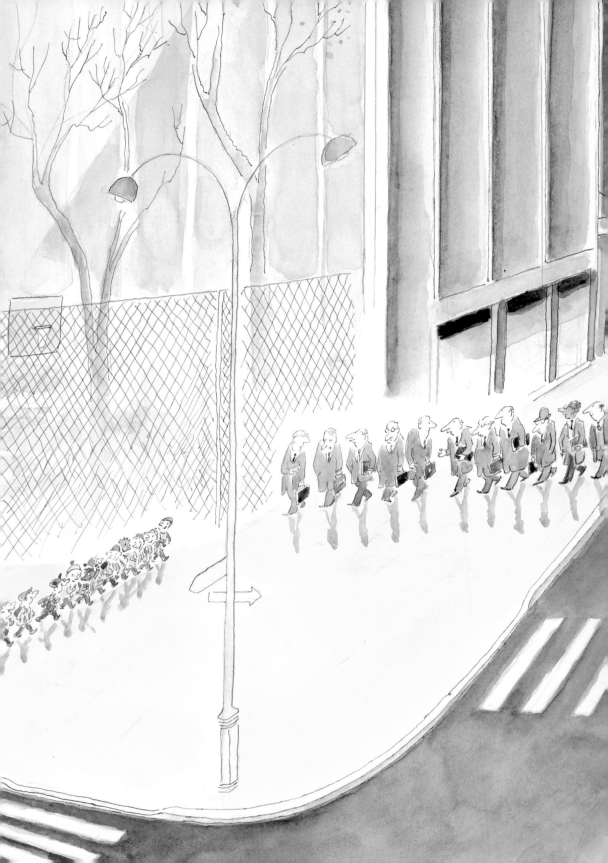

두었을 거라고들 하더군요.

L 구속이 따분하긴 해도 반드시 필요하다는 말씀입니까?

S 네, 딱 맞아요. 많은 구속들이 그렇죠. 나는 항상 그런 것들을 건너뛰려고, 우회하려고 하죠.

L 그래도 결과적으로 당신은 너무 자유로웠다는 겁니까?

S 네, 형편이 그렇다 보니 너무 자유롭게 컸다고 말할 수 있겠죠.

L 당신에게 유년기란 총천연색인 반면 성년기는 온통 잿빛인가요?

S 나한테는 그래요. 네, 정말 그래요!

L 왜죠?

S 길거리를 잘 보세요. 어린 아이들은 우선 입고 있는 옷이랑 쓰고 있는 빨간색, 노란색 모자들만 봐도 색상이 다채롭죠. 그런데 어른들은 대개 회색 양복을 입고 있죠. 어쩌다가 진한 청색이나 빛바랜 듯한 청색 옷이 눈에 띌 뿐입니다. 은행이나 환전소에서 일하기에 어울리는 복장이죠. 십중팔구 진지한 사람처럼 보이기 위해서겠죠. 세상은 어른들에게 진지하게 보일 것을 요구합니다.

L 실제로는 꼭 그렇지 않더라도 말이죠.

S 물론이죠. 대부분의 경우 어른들은 그다지 진지하지 않아요. 당신도 눈치챘을 겁니다! 어른들이 정말로 진지하다면 세상에 그처럼 많은 비극이나 전쟁, 위기, 요컨대 도저히 믿기 어려운 일들이 일어나겠습니까, 안 그래요?

L 그 말은 당신이 어린 시절과 연결짓는 색상이라는 것이 곧 근심과 걱정이 없는 상태를 의미하기도 한다는 뜻인가요?

S 아, 거기 포함되죠. 유년기에는 어쩔 수 없이 대개 무분별하기 마련입니다. 아이들은 모르는 게 많으니까요. 그러므로 무사태평뿐만 아니라 무분별도 상당한 비중을 차지하지요. 아이들로서는 참 다행스러운 일이죠! 유년기는 어쩌면 많은 것을 알지 못하는 상태, 무지한 상태일지도 모릅니다. 우리는 더 이상 무지하지 않게 되어 버린 날을 유감스럽게 여기게 되죠.

L 그러한 무지함이 좀 더 나은 삶을 가능하게 하나요?

S 나는 그렇게 생각합니다. 어린 아이들에게 우리가 받은 모든 정보를 즉시 그대로 전달해 주면 아마 끔찍할 겁니다. 모두 너무 큰 충격을 받은 나머지 자리에서 일어날 생각을 하지 않을 테지요. 아니면 아예 잠자리에 들지 못하거나…….

L 유년기는 또한 반항이기도 하지요?

S 네. 하지만 나는 〈일반적인 유년기〉가 그렇다고는 말하지 않습니다. 나는 오직 유년기에 대해 〈내가〉 느끼는 감정, 〈내가〉 생각하는 개념만을 말할 수 있습니다. 다른 사람들에게 묻는다면 나와는 다른 의견을 제시할 테죠. 난 내가 하는 말을 입증할 수도 없습니다. 그렇게 못해요. 이건 뭐랄까, 아주 결정적인 것이 못 되니까요. 그래요, 그럴 수 없어요. 내 생각에, 그래요, 내 생각에 유년기는 반항의 한 형태지요. 대단히 중요한 형태라고야 할 수 없겠지만요.

L 반항의 형태이자 경솔함의 형태이기도 하다고 할 수 있을까요?

S 네, 반항보다는 경솔함이 마음에 드는군요.

L 어린 아이에게는 규칙이나 규범 따위는 존재하지 않나요?

S 그런 것들이 존재한다고 생각해요. 그리고 유년기의 행동반경은 지극히 제한적입니다. 따라서 반항한다고 해도, 아주 특별한 몇몇 경우를 제외하고는, 절대 굉장할 것이 없겠지요.

L 그렇다면 무엇 때문에 어린 아이는 점점 진지해지는 걸까요?

S 사회생활이죠. 일을 찾고 학습을 해야 하는 어려움과 필요성 같은 것. 이건 순전히 주관적인 견해일 뿐이니, 논란의 여지가 많습니다.

L 유년기 정신, 무사태평, 경솔함 등은 시간과 더불어 사라지나요?

S 네, 하지만 그 역시 기질이나 근성에 따라 다르겠죠. 아주 어릴 때부터도 대단히 진지한 아이들이 있다는 걸 잘 알고 계시죠?

L 아이가 속한 사회적 환경도 중요할까요?

S 엄청나게 중요합니다, 아주 엄청나게. 남자 아이들이 딴짓을 꿈꾸는 이유 중의 하나가 바로 그 점이라고 생각합니다. 어렸을 때 나는 노상 딴짓을 할 궁리를 했던 걸로 기억합니다. 따지고 보면, 아이들에게 늘 요구하는 게 뭡니까? 얌전히 있으라고만 하잖아요. 어린 아이는 얌전할 수가 없어요. 얌전하고, 공부 열심히 하며, 좋은 점수를 받고, 정해진 시간에 집에 돌아오며, 형제들끼리 사이좋게 지내고, 친구들과 싸우지 않으며 어른들에게 예의 바르고 공손해라. 한마디로 어린 아이들에게 일정량의 행동 규범을 가르치는 거죠.

L 그게 바로 사회생활 규범이죠.

S 물론입니다. 당신은 어떻게 생각하시는데요?

L 어린 아이는 얌전할 수가 없다고 말씀하셨는데, 그건 무슨 의미죠?

S 어린 아이가 하루 종일 얌전히 지낸다는 건 불가능하다는 말이죠! 단지 서투르기 때문

에라도 무언가를 깨뜨리거나, 다른 생각을 하지 않는다는 건 불가능하다고요!

L 일반적으로 당신은 아이들을 보고 있으면 재미있으신가요?

S 네.

L 아주 긴 시간 동안 내내 그런 건 아니겠지요?

S 난 아이들이 어른 일에 끼어드는 건 아주 싫어합니다. 난 말이죠, 식탁에 어린 아이들이 있다고 해서 무슨 이야기건 달착지근하게 포장해 주는 건, 다시 말해서 아이들 눈높이에 맞춰야 하는 건 질색입니다. 죽도록 따분한 일이거든요! 죽을 지경이라고요! 누군가는 꼭 이렇게 말하잖아요. 〈그런 단어를 쓰면 아이가 못 알아듣잖아요〉라고요. 아, 그러던가요. 아니죠, 그건 아닙니다. 그런 건 질색이에요.

L 혹시 자녀들과 보낸 구체적인 시간의 기억이 있으십니까?

S 난 좋은 아빠는 아니었어요. 이렇게 말하면 좀 뭣 하지만, 혼자 자랐기 때문인지 아이를 챙겨 주어야 한다는 사실이 너무 싫었으니, 좋은 아빠라고 할 수 없죠. 내가 보기에 아이는 저 혼자 알아서 커야 해요. 난 좋은 아빠가 아닙니다. 물론 그 사실을 자랑스럽게 생각하지는 않아요.

L 교육이란 게 분명 있긴 있죠…….

S 그 무슨, 두말하면 잔소리죠! 하긴, 난 잘 모르겠어요. 전에도 잘 몰랐죠. 오랫동안 난 어린이 여름 캠프 인솔자 역할을 했으니 아이들을 돌본 셈이죠. 그런데, 맹세코 그게 쉽지 않더라고요. 언제나 정신을 바짝 차려야 해요. 아이들이 물가에 갈 때면 늘 〈이 선을 넘어서는 안 된다〉라고 말해 주어야 하죠. 하지만 아이들은 늘 그보다 멀리 가요. 나 원 참! 아이들이 물에 빠질까 봐 두렵죠.

L 아이들의 자유가 당신의 진을 빼는군요.

S 환장할 노릇이죠!

L 그렇기 때문에 규범이 필요한 거죠.

S 전적으로 동감입니다. 규칙이 있어야 해요. 그렇긴 해도 아이들은 저희들끼리 알아서 해결해야 합니다. 우리가 어렸을 때 그랬던 것처럼 말이죠. 타협도 하고 잔꾀를 쓰기도 했지만, 어떠한 경우에도 꼬마 비겁자는 되지 말아야 했죠. 혼자서 자기 앞가림을 하는 법을 배우는 게 무엇보다도 중요했어요.

L 어른들과 마찬가지로 아이들도 때로는 〈잔꾀를 쓰고 싶은〉 유혹에 시달리는군요.

S 아, 그럼요, 아주 추하죠. 잔꾀를 쓰는 아이들은 참을 수 없어요!

L 하지만 그 또한 유년기가 지닌 약점 중의 하나니까…….

S 그런 경우라면 망설이지 말고 벌을 주어야 할 텐데 그렇게 하지 못하는 부모들의 약점 때문이라고도 할 수 있죠!

L 당신은 혹시 참다못해 자녀들을 때린 적이 있으신가요?

S 난 여러 달 동안 딸아이에게 따귀를 한 대 올려붙일 기회를 엿보았습니다. 하루는 마침내 내가 아이의 따귀를 때렸더니 글쎄, 아이가 발로 걷어차더군요. 그래서 그냥 웃고 말았습니다.

L 당신처럼 어린 시절을 보내고 나면 자기 자녀들을 키우는 데 도움이 됩니까?

S 아니죠, 완전히 재앙이죠. 죄책감으로 가득 찬 가운데 삶을 시작하게 되니까요. 나는 내 자식들과의 관계에 대해 스스로에게 많은 질문을 던집니다. 예를 들어 나는 항상 돈 문제에 집착했죠. 부모님은 경제적으로 몹시 어려우셨으므로 크리스마스가 다가올 때쯤이면 돈 계산에 골몰해서 여러 날 동안 밤잠을 설치곤 했습니다. 혼자서 〈부모님이 어떻게 이 시기를 무사히 넘기실 수 있을까?〉를 고민했습니다. 어머니는 크리스마스다운 크리스마스를 원하셨거든요. 하지만 그러려면 돈이 든다는 사실을 난 잘 알고 있었습니다. 난 물가를 잘 아니까 끊임없이 계산을 했던 거죠. 혼자서 〈부모님이 얼마 정도는 지출을 하시게 될 텐데……, 어디서 그 돈을 마련하시려나?〉하고 걱정하면서 말입니다. 정말이지 아주아주 걱정을 많이 했어요. 물론 내 자식들은 이런 종류의 걱정은 하지 않죠.

L 당신은 스스로 교육을 받지 못했다고 느끼십니까?

S 전적으로 그렇죠. 파리에 도착한 후 어느 날 누군가의 집에 갔던 기억이 납니다. 아는 사람이 아무도 없었지만 그 집에 도착하자 멋지게 보이기 위해 〈신사 숙녀 여러분, 안녕하십니까?〉라고 인사를 건넸습니다. 그저 소박하게 〈안녕하세요〉 정도만 했으면 되었을 텐데 말입니다. 우스꽝스러웠죠. 그런데 그게 멋있다고 생각했으니!

L 어려운 어린 시절을 보내고 나니 멋져 보이고 싶었던 게로군요.

S 네.

L 실제로 멋있어지고 싶기도 했을 테죠.

S 그건 잘 모르겠습니다.

L 그와 동시에 한편으로는, 생트로페에서 바캉스를 보낼 수 있을 정도로 멋진 복수를 할 기회가 왔다고 해도 당신은 거기에 속지 않을 것 같다는 느낌이 듭니다. 당신은 언제나 당신 자신을 바라보는 관객 입장에 있으니까요.

S 그건 그래요. 하지만 그런 건 아주 어렸을 때부터 형성되는 거라고 봅니다.

140

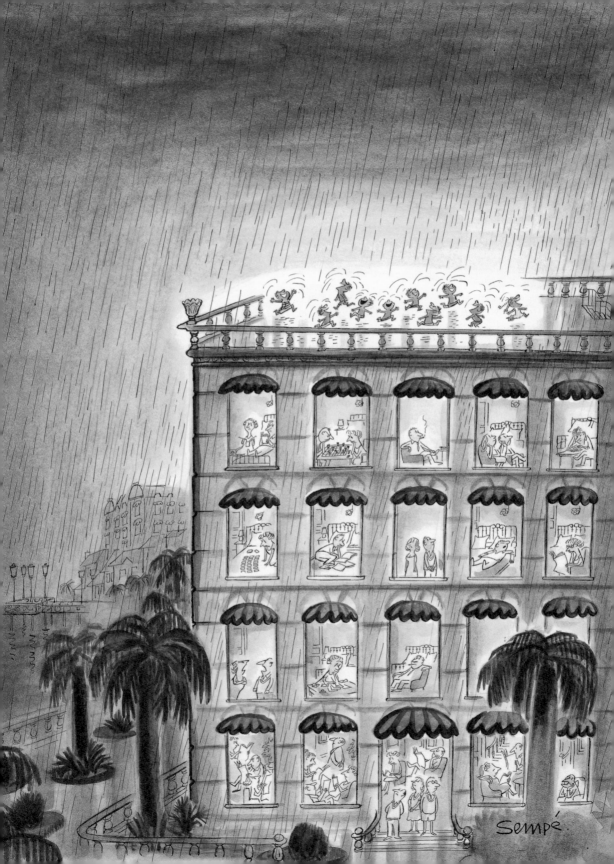

L 세상엔 전혀 그렇지 않은 사람들도 있는 걸요.

S 아, 네, 그렇죠. 나도 그런 사람들을 더러 알지요.

L 결코 자기 자신에게 기만당하지 않는 그 같은 명석함은 지적 능력을 갖추었다는 증거가 될까요?

S (긴 한숨) 그러려면 아주, 아주, 아주 똑똑해야겠죠. 그런데 나이가 들면서, 하긴 지금보다 젊었을 때도 — 덜 늙었을 때도 — 마찬가지였지만, 난 내가 하는 멍청한 짓 때문에 질겁하곤 합니다. 질겁한다고요. 난 어떻게 그토록 멍청할 수 있는 거냐고 혼잣말을 하죠. 도대체 어떻게 이렇게 바보 같지? 어떻게 이토록 어리석느냐고? 이토록 무지하고…… 멍청한 짓, 특히 내가 하는 멍청이 짓은 나를 사로잡습니다. 아주 끔찍하죠.

L 하지만 자신의 멍청함을 그토록 잘 알고 있다는 것은 뛰어난 지성의 표시 아닙니까?

S 그건 인생에 대한 존중의 표시라고 믿습니다. 창문을 통해 인생에 대고 직접 말하는 겁니다. 〈이봐, 내 말 좀 듣고 날 용서해 줘. 난 너무 멍청한 놈이니까 가끔 너그러운 마음으로 날 봐 달라고. 솔직히 멍청한 건 가끔 아주 괴롭거든.〉

L 당신이 어느 곳엔가 갈 때면, 사람들은 장자크 상페가 왔다고 알아보죠. 그런데 당신은 더할 나위 없이 수줍어하며 도착합니다. 어떻습니까, 여기엔 약간의 괴리가 있지 않습니까?

S 장자크 상페가 누군지 모르는 사람이 많이 있습니다. 또, 나는 그런 점을 전혀 의식하지 못합니다. 아침부터 그림 그려야 할 종이와 대면하다 보면, 맹세코 장자크 상페가 누구인지 따위는 생각할 겨를이 없습니다! 사람들은 테니스 챔피언이나 경기용 자동차 레이서, 프로 축구 선수, 각종 학위를 취득해서 자신이 뭔가를 발견한 사람임을 증명해 보이는 뛰어난 학자가 되고 싶어 하겠죠. 아이디어를 찾기 위해 자나 깨나 걱정해야 하는 가엾은 만화가가 되고 싶어 하는 사람이 어디 있겠습니까!

L 그래도 문제는 그대로입니다. 아무리 당신은 의식하지 못한다고 해도 당신은……

S 아마 그럴 테죠. 어디, 계속 말해 보세요.

L 사람들은 자기가 존경하는 누군가를 직접 만나 보고 싶어 합니다.

S 너무 과장하진 마시죠!

L 그래도 난 〈자신이 몹시 존경하는 누군가〉라는 표현을 고집해야겠습니다.

S 과장하지 말라니까요!

L 정 그렇다면 자신에게 행복을 주는 사람이라고 해두죠. 행복 대신 기분전환이나 성찰, 미소, 웃음 등이 될 수도 있고요…….

S 그런 거라면야, 나도 기쁘죠.

L 사인회 동안 사람들은 곧 당신을 만나게 된다는 생각만으로도 가슴이 쿵쾅쿵쾅 방망이질 치는 걸 느낀다니까요.

S 그런 이야기를 들으면 난 감격해요. 감동을 받죠. 방금 당신이 한 말과 거의 비슷한 이야기를 하는 사람들을 만난 적이 있는데, 그때 정말 아주 깊이 감동했고, 그래서 몹시 고마웠습니다. 아, 그래요, 나한테 아주 큰 기쁨이었어요.

L 하지만 그래도 당신은 마음을 못 놓으시는군요. 당신 작업에 대한 호평 일색의 비평도 마찬가지고요.

S 안심이 되는 건 말이죠, 이제까지 한 것이 아니라 앞으로 할 수 있을 거라는 생각이죠. 과거에 무언가를 했기 때문에 앞으로도 계속할 수 있는 것이 아니라는 말입니다. 나는 앞으로 할 일만 생각합니다. 앞으로 이걸 꼭 해야지, 라고 생각하는데, 그때의 〈이것〉은 나도 알 수 없는 겁니다. 내가 과연 그럴 수 있을까? 난 무얼 할까? 그건 무슨 의미일까? 그렇게 할 가치가 있는 걸까?

L 당신은 여전히 어린 아이로 남아 있지만, 걱정이 많으시군요.

S 아, 네, 아주 엄청난 걱정, 어쩌면 너무 커다란 걱정과 더불어 살죠. 내가 하는 일이며, 내가 하는 말 등……

L 당신이 〈나는 아무 말도 하지 않은 겁니다〉라는 장 폴랑의 말을 자주 인용하는 것도 그 때문인가요? 당신을 보호하기 위해서, 또는 당신을 숨기기 위해서?

S 네, 아니, 그렇지 않아요. 그건 어쩌다 보니 나한테까지 전해진 잔향 같은 거죠. 아니면 내가 언젠가 어디에선가 읽었던 것들이거나. 장 폴랑이라면 개인적으로는 알지 못해요. 좌우간 그는 책을 한 권, 아니 여러 권 썼죠. 그중에서 제목 두 개가 내 마음에 들어요. 하나는 『타르브의 꽃』이라는 제목인데, 난 그 책을 구입했어요. 다른 하나는 『사랑에 있어서 꽤 느린 전진』이라는 제목이죠. 이 두 책을 샀는데, 나한테는 두 책 모두 아주 지루하더군요. 하나도 재미가 없더라고요. 어쨌거나 제목은 마음에 들어요.

그건 그렇고, 난 라디오나 다른 곳에 장 폴랑이 나온다는 소식을 듣게 되면, 그 방송을 듣거나 아니면 그의 책을 읽죠. 하루는 그가 NRF에서 장황한 연설을 하고 난 뒤에 늘 〈나는 아무 말도 하지 않은 겁니다〉라는 말로 끝을 맺는다는 이야기를 읽었습니다. 내가 보기엔 참을 수 없는 행동이지만 동시에 매우 우아하다는 생각도 들더군요. 내가 만일 그의 밑에서 일하는 직원이었다면 언젠가 반드시 그토록 참을 수 없는 행동을 하는 그의 얼굴에 따귀를 한 대 올려붙일 거라고, 그리고는 곧 쫓겨날 거라고 생각했습니다. 〈나는 아무 말도 하지 않은 겁니다〉라니, 아주 근사하지만 참을 수 없는 말입니다.

L 왜요?

S 누군가가 당신한테 두 시간 동안 실컷 교훈을 늘어놓더니, 당신이 그동안 들은 말 때문에 머리가 지끈거리고 녹초가 되어갈 무렵에 자리에서 일어나서 팔을 움직여 가며 조롱 섞인 미소와 함께 당신의 두 눈을 뚫어지게 바라보며 〈나는 아무 말도 하지 않은 겁니다〉라고 말한다고 상상해 보시죠!

L 네, 그렇죠. 하지만 다른 관점에서 생각해 볼 수도 있습니다.

S 아뇨, 그렇죠. 아니, 그래도 아니죠. 난 그 말을 다른 관점에서 받아들인다고 해도, 어쨌든 늘 거슬려요. 만일 내가 실제로 그 말을 들어야 하는 상황이었다면, 난 절대 다른 식으로 받아들이지 못했을 것이고 그때마다 짜증이 났을 겁니다.

L 당신이라면 말입니다, 노파심에서 〈나는 아무 말도 하지 않은 겁니다〉라고 말할 수 있겠죠.

S 네, 그렇지만 내가 그렇게 한다면, 그 또한 짜증스럽죠. 당신은 아마 하루에도 내가 몇

번씩이나 짜증이 나는지 상상도 할 수 없을 겁니다. 나는 늘 혼잣말을 하기 때문에 엄청 짜증이 납니다. 짜증이 나고 또 나죠. 게다가 〈나는 아무 말도 하지 않은 겁니다〉라는 말을 아주 자주 내뱉곤 하죠. 그래 놓고 나면 나 자신이 오만하고 천박하고, 아둔하고 요령 부족인 것 같아집니다.

L 그렇게 자주 스스로에 대해 짜증이 난다면, 스스로를 개선할 의사는 없으신가요?

S 물론 있죠, 있고말고요. 왜 아니겠어요!

L 그렇다면 그 방면으로 노력을 하십니까?

S 네. 네, 그럼요. 성공으로 이어지지 못하는 치명적인 속성을 가진 노력이죠. 결코 성공하지 못하겠죠. 이런, 나는 아무 말도 하지 않은 겁니다!

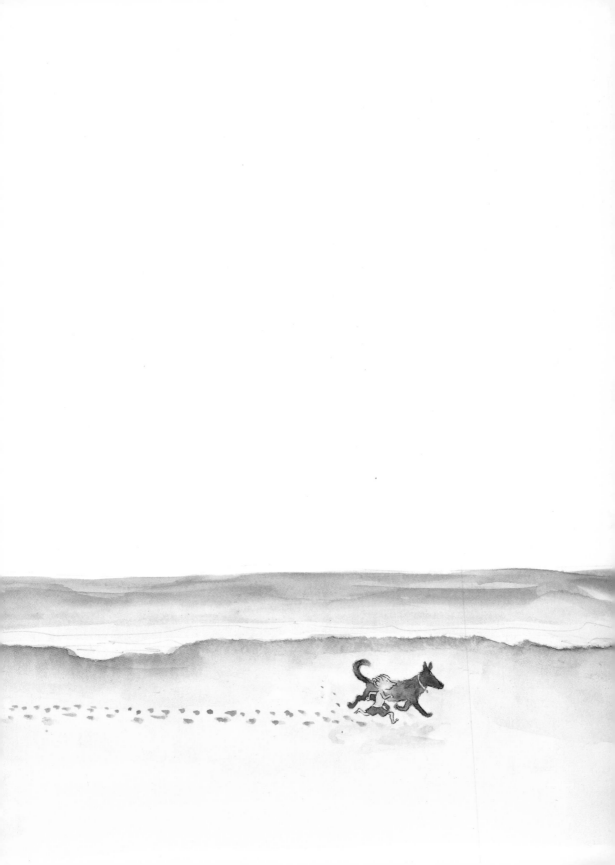

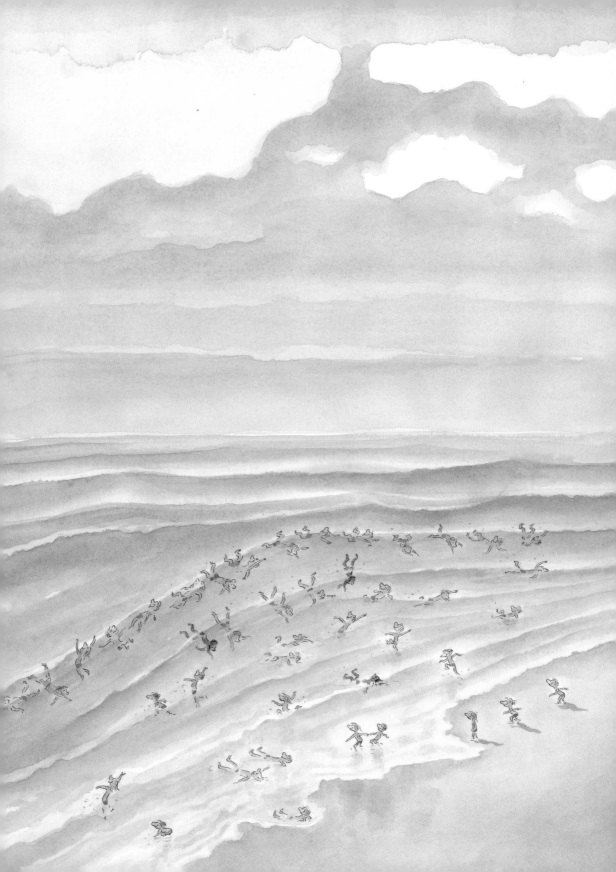

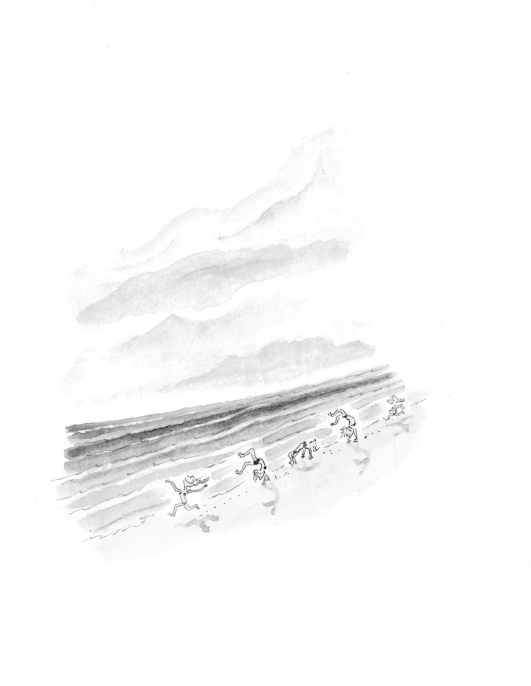

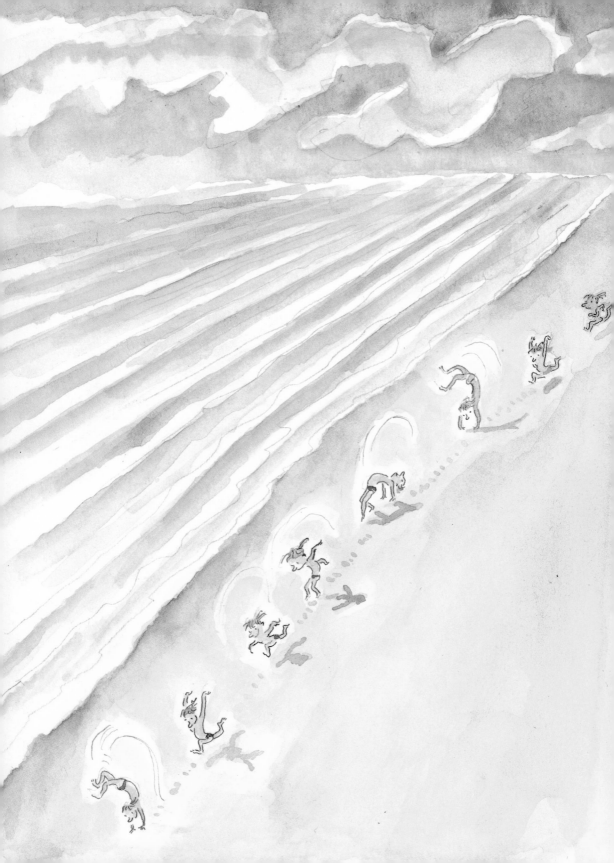

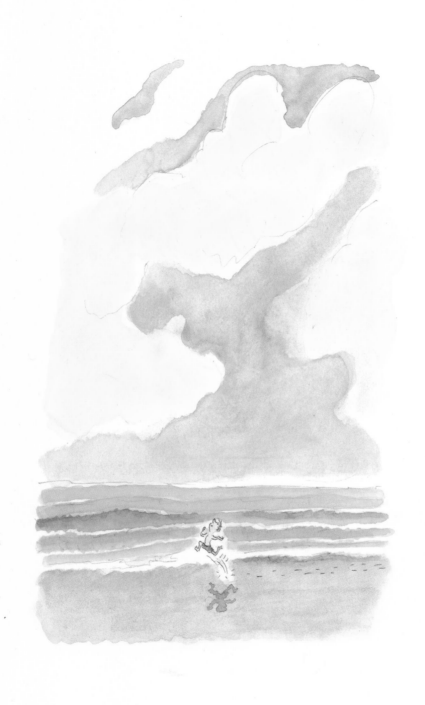

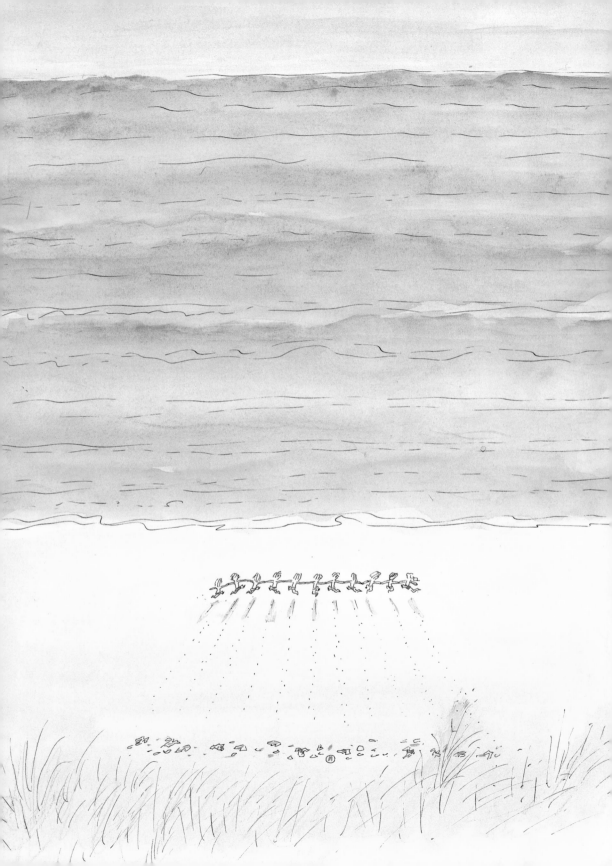

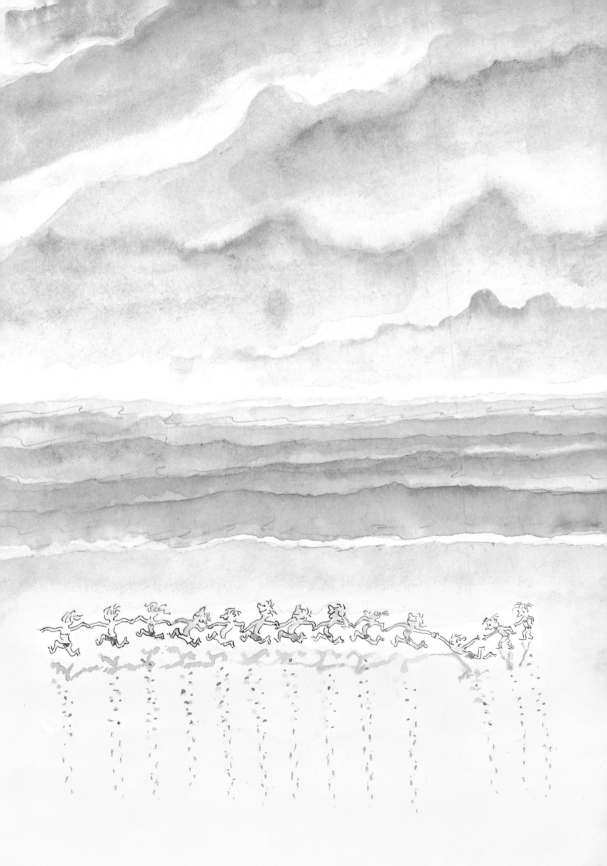

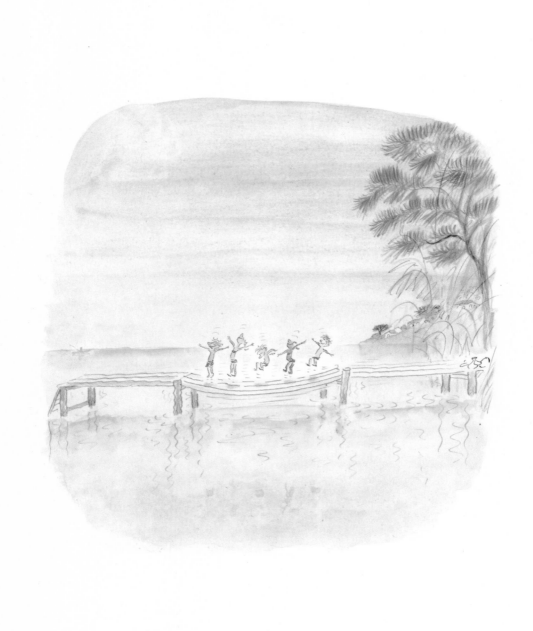

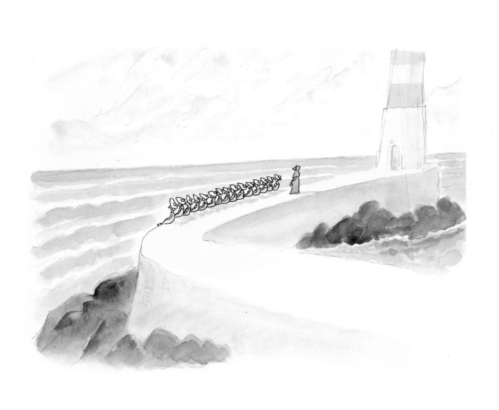

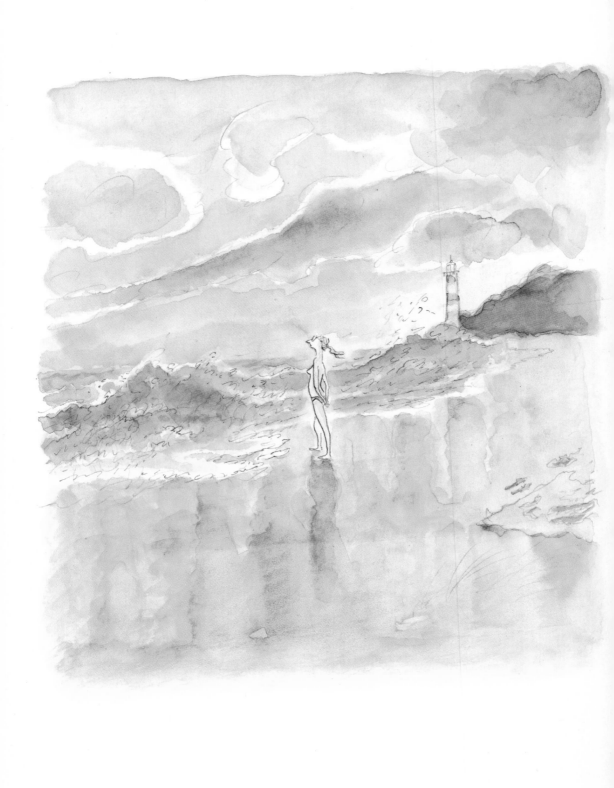

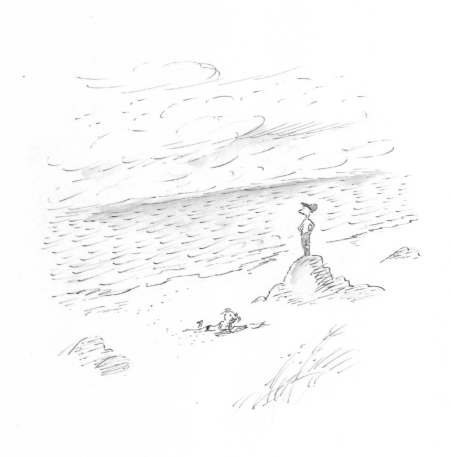

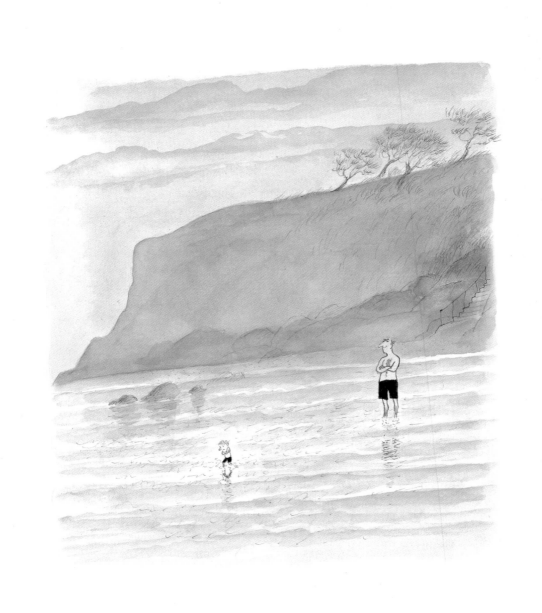

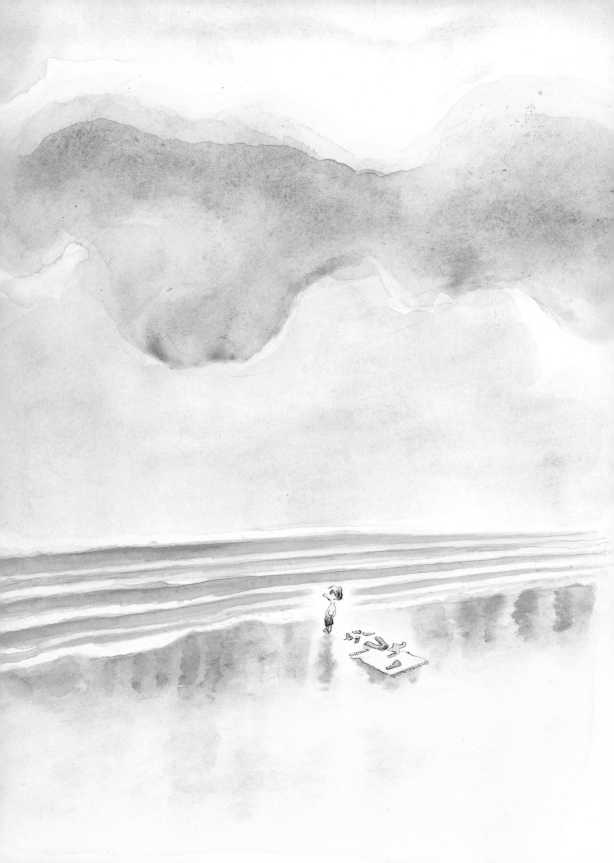

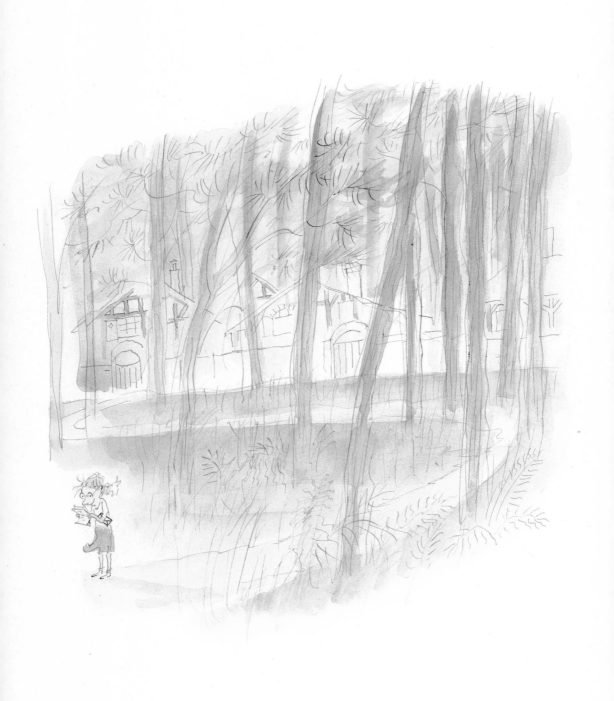

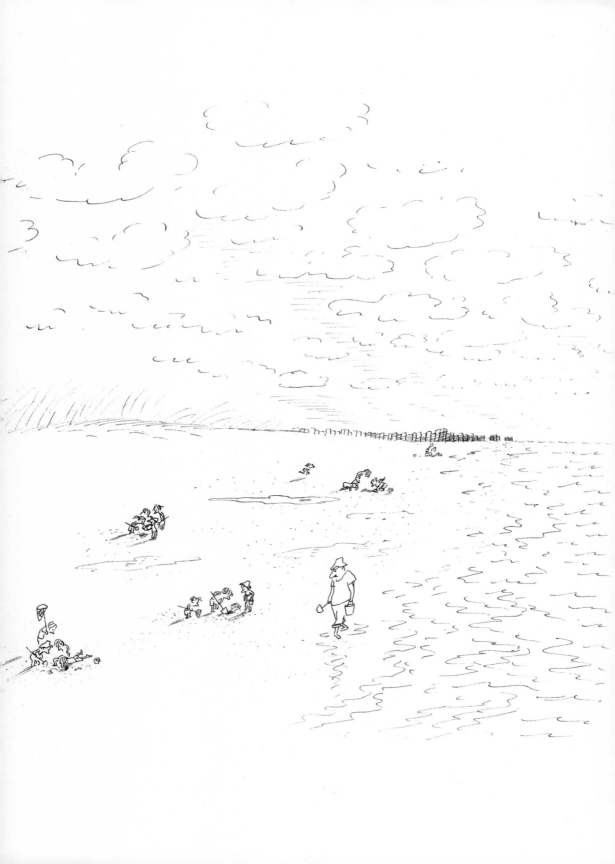

Sempé.

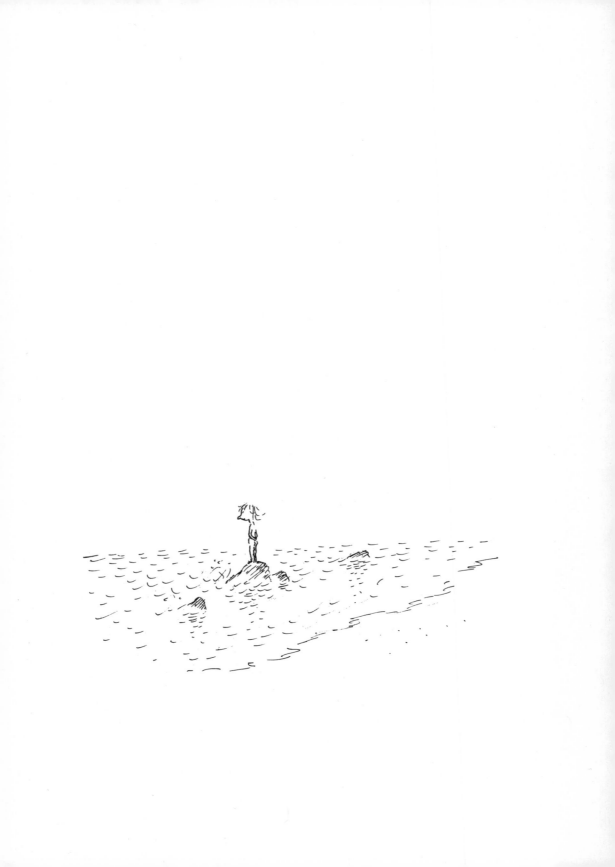

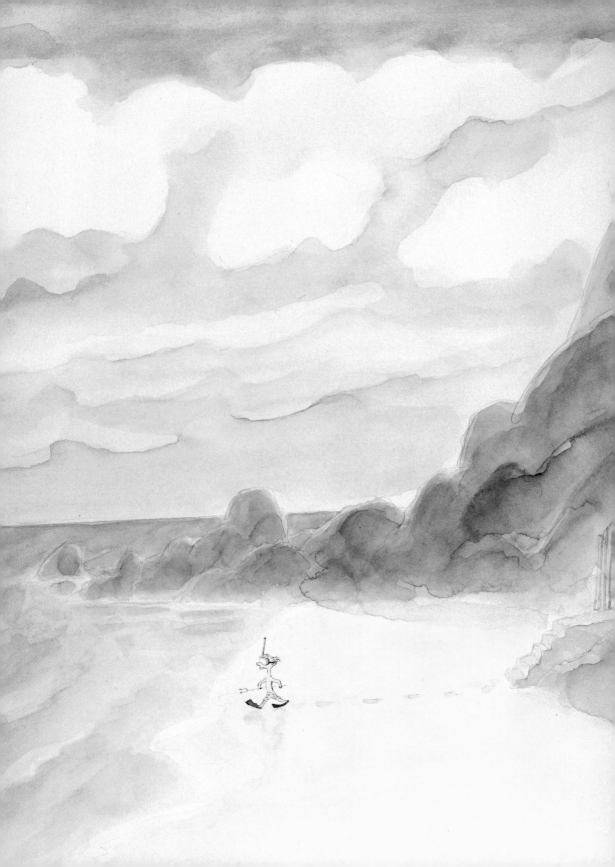

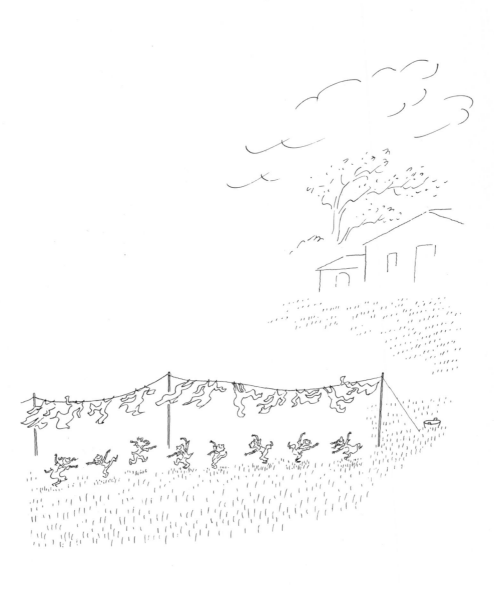

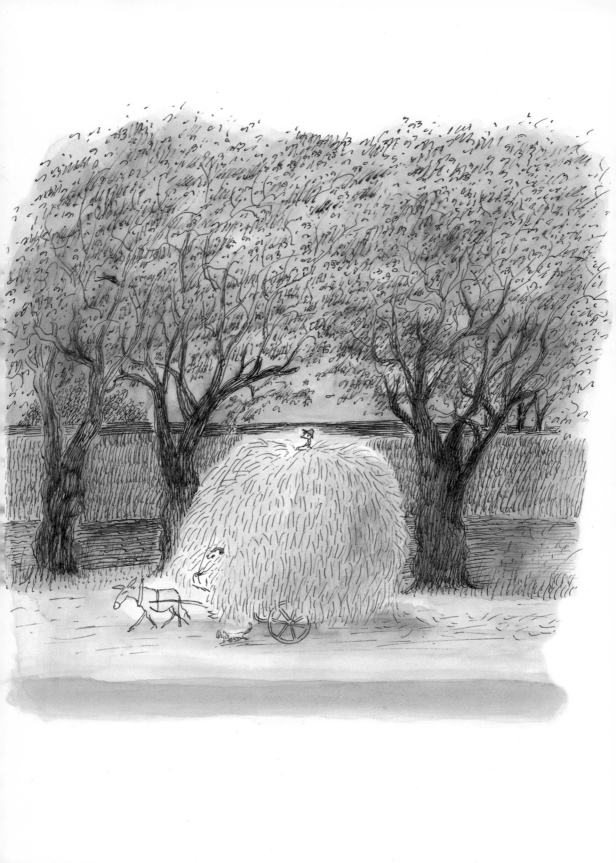

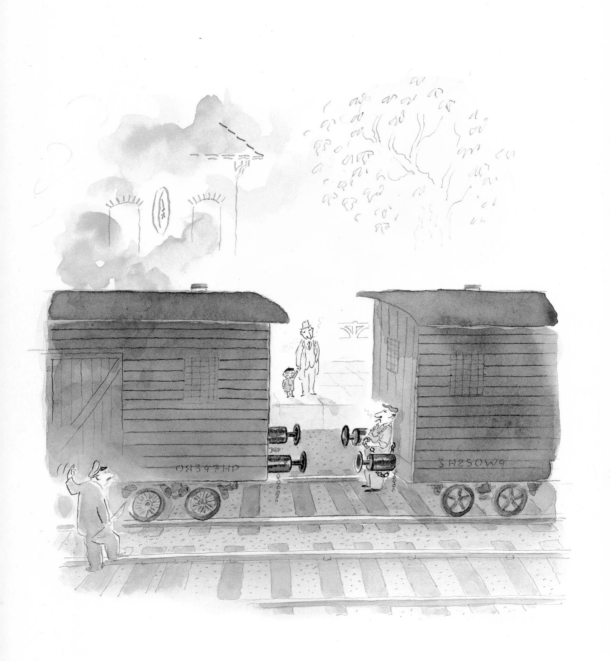

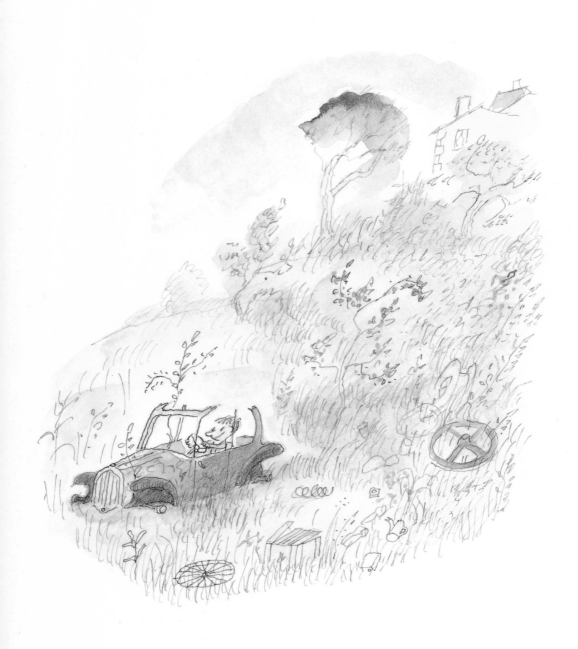

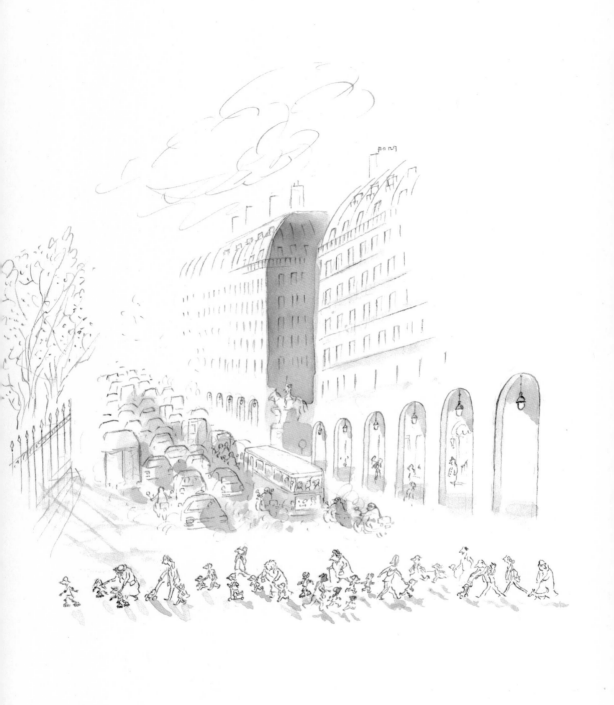

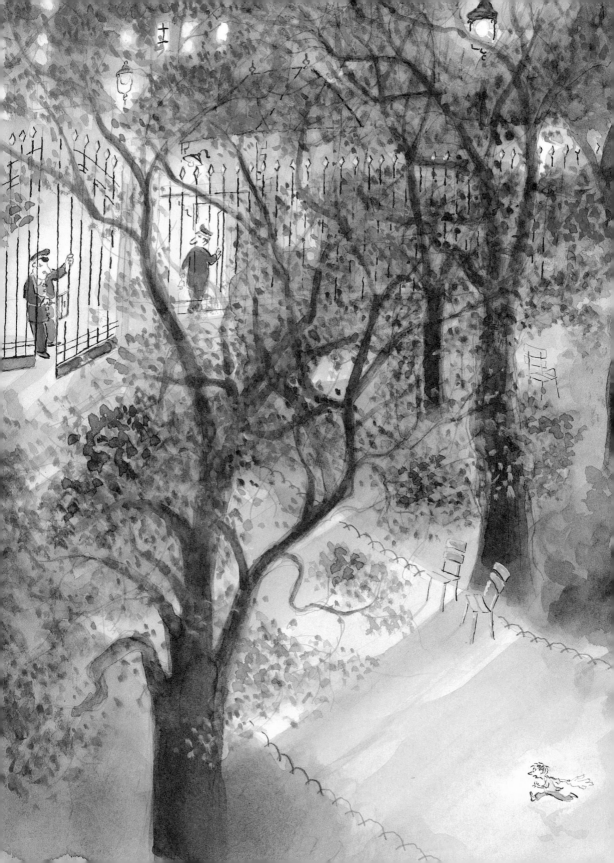

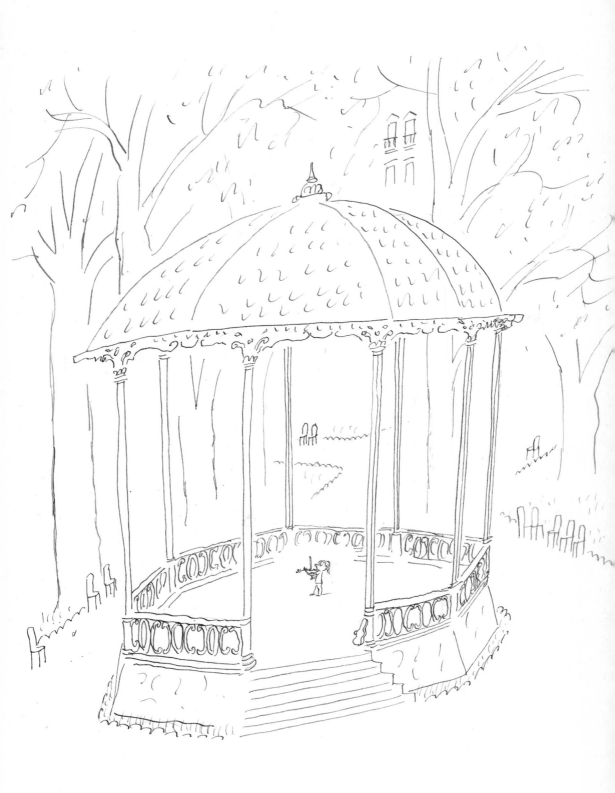

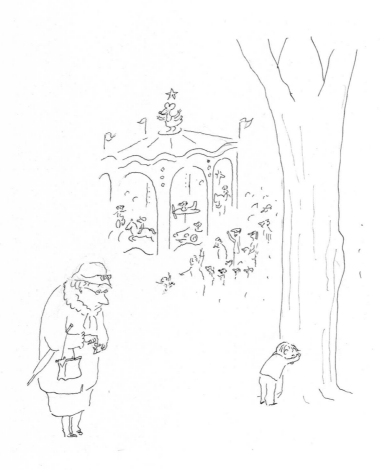

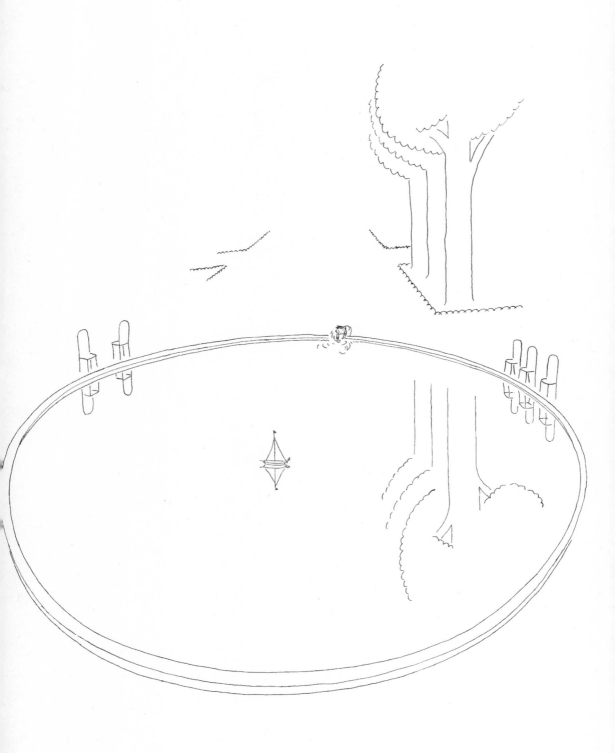

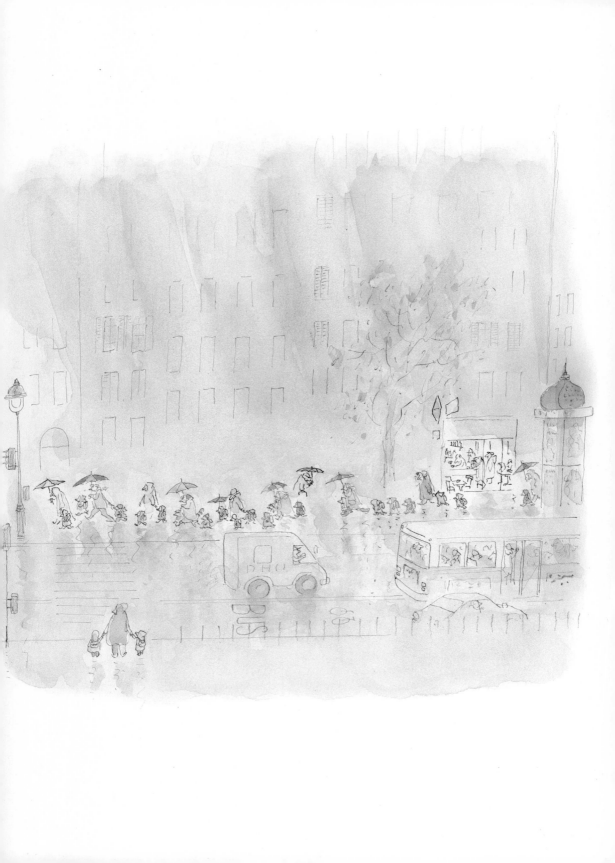

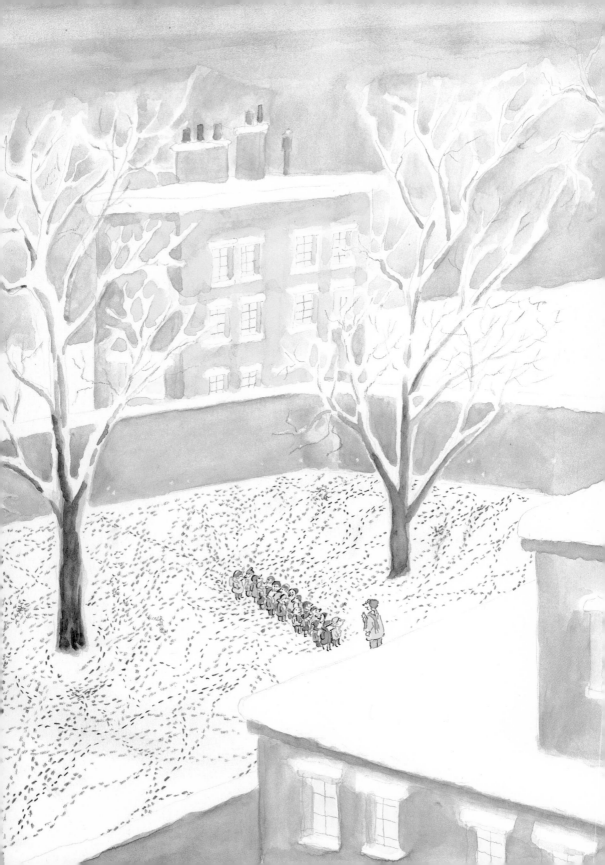

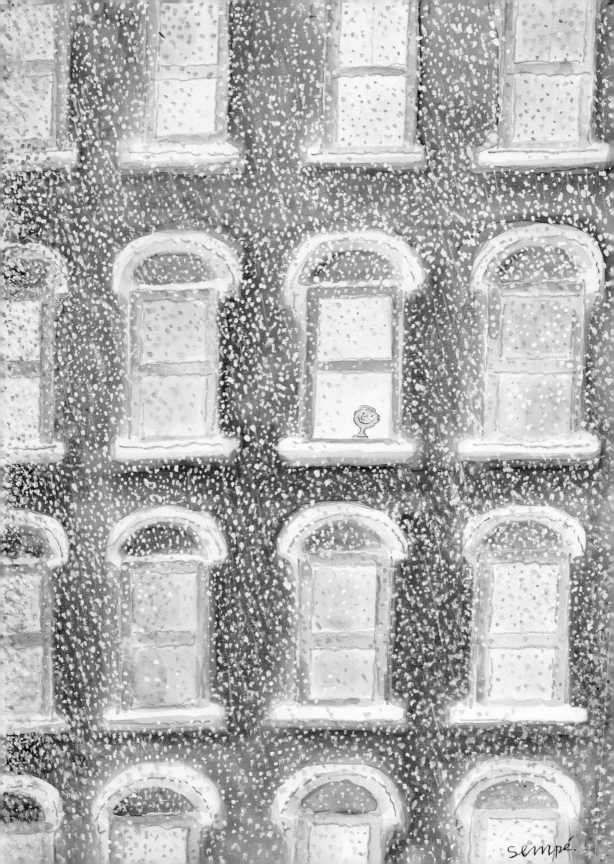

Sempé.

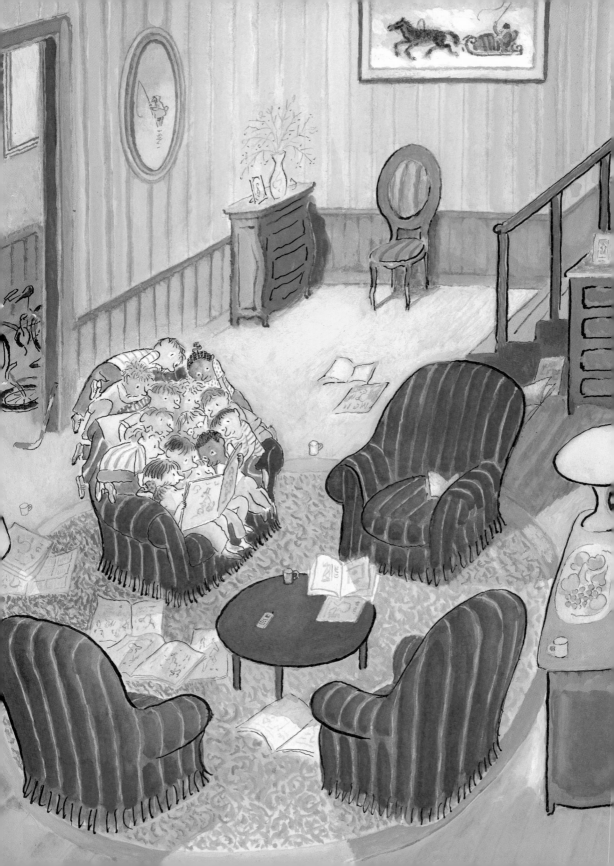

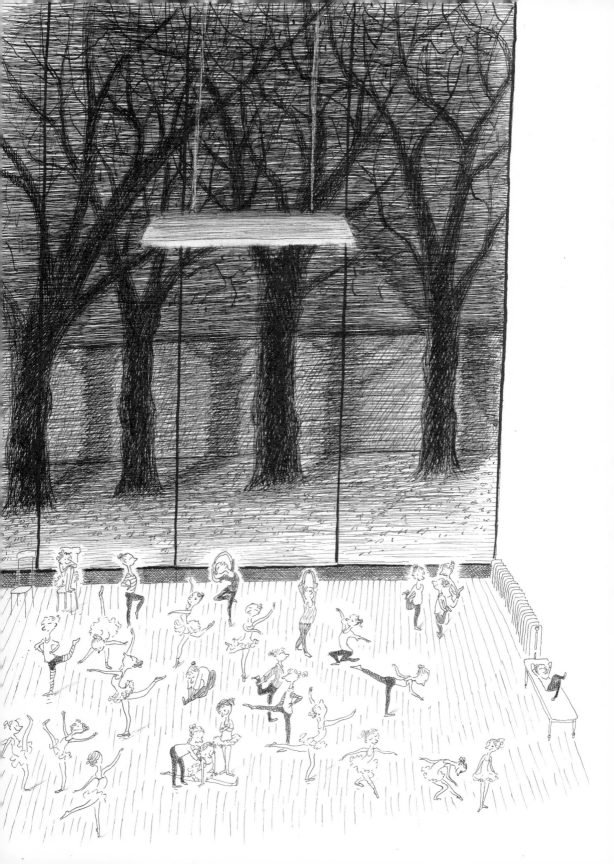

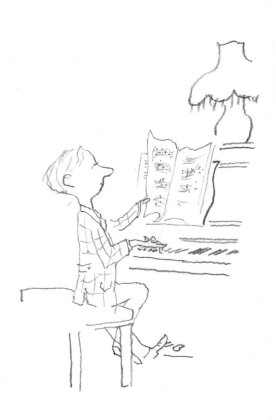

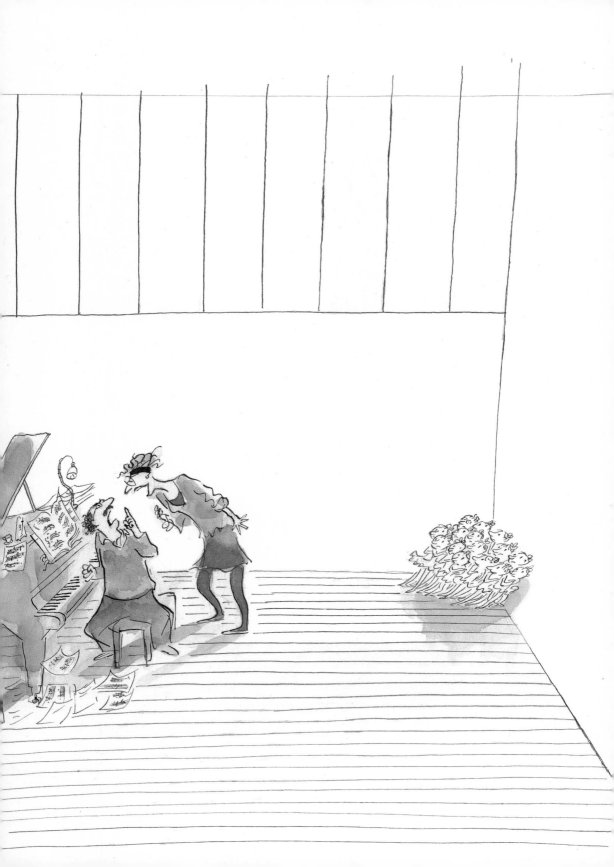

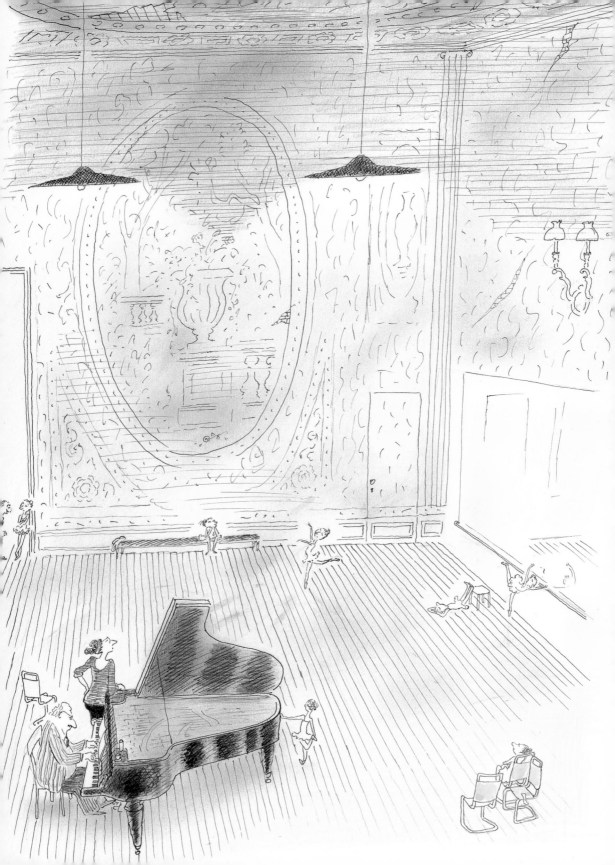

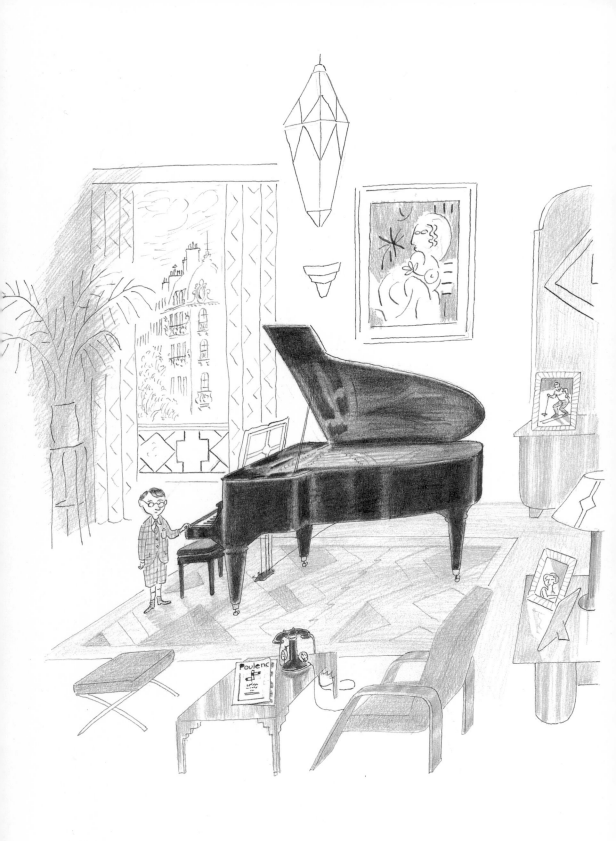

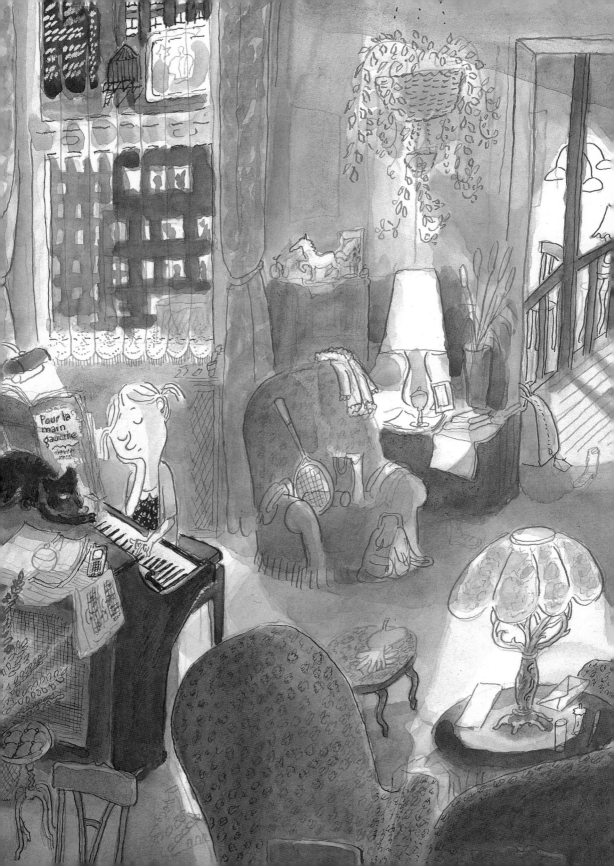

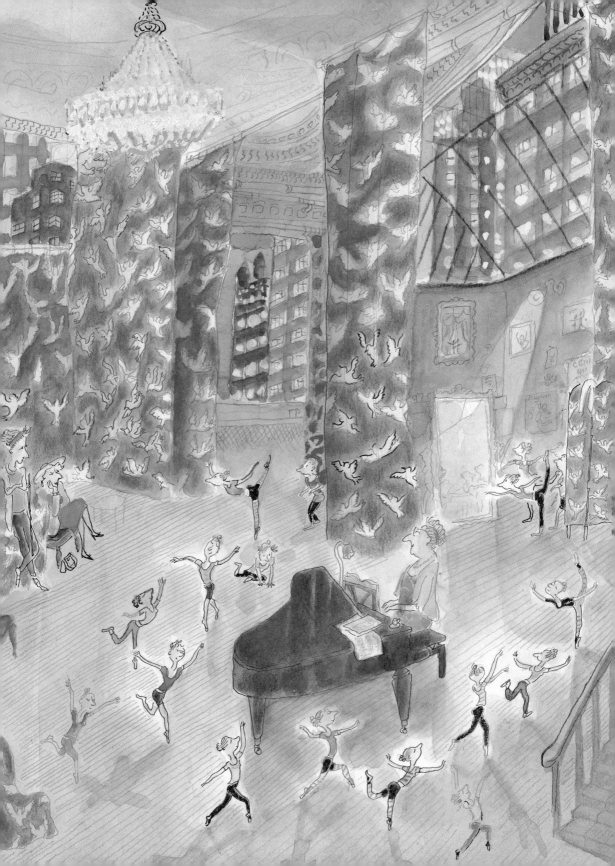

Sempé.

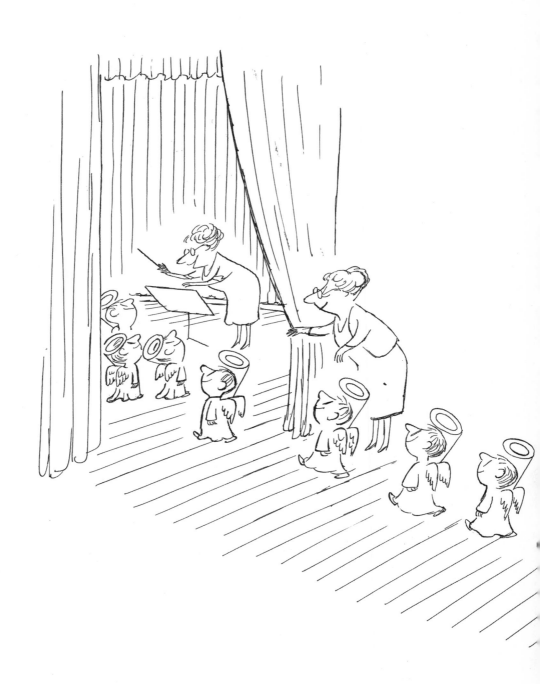

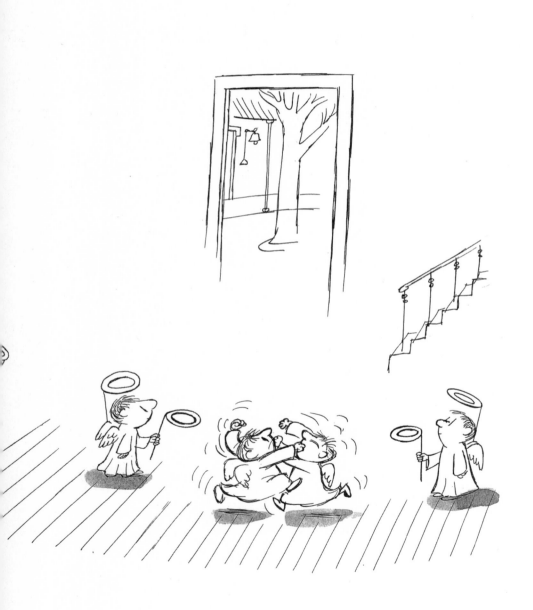

옮긴이 양영란

서울대학교 불어불문학과와 동 대학원을 졸업하고, 프랑스 파리 3대학에서 불문학 박사 과정을 수료했다.
「코리아헤럴드」기자와 『시사저널』 파리통신원을 지냈다. 옮긴 책으로 『잠수복과 나비』, 『식물의 역사와 신화』,
『포스트휴먼과의 만남』, 『탐욕의 시대』, 『빈곤한 만찬』, 『그리스인 이야기』, 『왜 검은 돈은 스위스로 몰리는가』
등이 있으며, 김훈의 『칼의 노래』를 프랑스어로 옮겨 갈리마르사에서 출간했다.

상페의 어린 시절

지은이 장자크 상페 **옮긴이** 양영란 **발행인** 홍지웅·홍유진 **발행처** 미메시스
주소 경기도 파주시 문발로 253 파주출판도시 **대표전화** 031-955-4000 **팩스** 031-955-4004
홈페이지 www.openbooks.co.kr **이메일** webmaster@openbooks.co.kr
Copyright(C)미메시스, 2014, *Printed in Korea*.
ISBN 979-11-5535-015-7 03650 **발행일** 2014년 3월 25일 초판 1쇄 2020년 7월 1일 초판 6쇄
이 도서의 국립중앙도서관 출판예정도서목록(CIP)은 서지정보유통지원시스템 홈페이지(http://seoji.nl.go.kr)와
국가자료공동목록시스템(http://www.nl.go.kr/kolisnet)에서 이용하실 수 있습니다.(CIP제어번호: CIP2014003124)

미메시스는 열린책들의 예술서 전문 브랜드입니다.